海派名物典藏

主编 张伟

近代影剧说明书探幽

张 伟 著

上海大学出版社

图书在版编目（CIP）数据

近代影剧说明书探幽 / 张伟著. —上海：上海大学出版社，2018.8
（海派名物典藏）
ISBN 978-7-5671-3215-3

Ⅰ.①近… Ⅱ.①张… Ⅲ.①电影—宣传—说明书—中国—近代②电视影片—宣传—说明书—中国—近代 Ⅳ.① J943.12

中国版本图书馆 CIP 数据核字（2018）第 173916 号

书　　名	近代影剧说明书探幽	
著　　者	张伟	
出版发行	上海大学出版社	
地　　址	上海市上大路 99 号	
	（邮政编码 200444）	
网　　址	http://www.press.shu.edu.cn	
发行热线	021-66135112	
出版人	戴骏豪	
印　　刷	江阴金马印刷有限公司	
经　　销	各地新华书店	
开　　本	710mm×1000mm	
印　　张	12.5	
字　　数	250 千字	
版　　次	2018 年 9 月第 1 版	
印　　次	2018 年 9 月第 1 次	
书　　号	ISBN 978-7-5671-3215-3/J•456	
定　　价	98.00 元	

海派名物典藏
丛书编委

王汝刚
王金声
王琪森
汤惟杰
邢建榕
宋路霞
张　伟
李天纲
沈嘉禄
陈子善
郑有慧
钱乃荣
龚伟强
薛理勇

（按姓氏笔画顺序排列）

上海大学海派文化研究中心"310 与沪有约——海派文化传习活动"项目资助出版

总　序

自上海开埠，上海成为中国现代化发展的发源地，在不到一百年时间内，成为远东第一大都市，成为近代中国的文化中心，成为多元文化的重要聚集地与中兴之地，从而孕育出博大精深的海派文化。

上海为近代中国的先驱，是近代中国经济、贸易、科技、文化重镇。上海是中国共产党的诞生地，是海派文化的发源地、先进文化的策源地、近现代文化名人的汇聚地，造就了"海纳百川，追求卓越，大气谦和，兼容并蓄"的上海精神和海派文化气质，留下了大批具有重要文化信息含量的遗产。

在改革开放40周年之际，作为中国改革开放排头兵的上海，再次吹响重塑上海文化重镇的号角，进一步弘扬上海城市精神，打造红色文化、海派文化、江南文化的文化名片。汇集梳理海派文化典藏，可以挖掘丰富的海派文化资源，充实海派文化的研究，同时也是提供一个研究中华文化、深度展示中华优秀传统文化的新视角。整理、开发、解读近现代上海文化遗存，有助于进一步推动当下文化繁荣尤其是地方文化复兴，对进一步弘扬海派文化、彰显上海城市精神具有重要价值和现实意义。

"海派名物典藏"主要选取近现代富含大量文化信息的资源，以纸质资料为主，涵盖了影剧说明书、老戏单、老唱片、老胶片、老书札、老照片、老包装、老明信片等涉及社会经济文化发展方方面面的文化遗产，对其加以集中并进行深度文化解读。"典藏"

内容图文并茂，文以深刻解说图，图以紧密结合文，内容多为首次披露，具有重要的文献史料价值。其撰写者均为长期涉猎并浸润其中的权威学者、专家及收藏家。可以说每部典藏都是一部文献历史记载，都是对某一门类的文化遗存的深度文化解读。

上海是一个有很多故事的城市，而且是一个非常精彩、色彩斑斓的城市。从过去到今天，这个"演艺之都"几乎每天有许多鲜为人知或众所周知的故事在上演。我们的工作，对于上海诸多文化遗存的解读、阐述仅仅是个开始，希望更多的专家学者加入这个行列，寻访上海近代的传奇踪迹，彰显海派文化的精气神，同时也为文化大繁荣尽一份绵薄之力，为伟大时代大声呐喊。

<div style="text-align:right;">
上海市文化发展基金会理事长

上海大学海派文化研究中心主任　陈东

2018 年 7 月 11 日
</div>

纸上沧桑 戏中岁月

这本小书的内容，皆和说明书有关，故也可以说是专门讲述晚清民国影剧说明书的一本小册子。

说明书，又称戏单、节目单。一般介绍戏曲演出的称戏单，介绍电影、话剧的叫说明书，其中都包括演出信息、剧目剧情、演职人员介绍等内容。戏单历史悠久，早在宋代就有雏形出现，但真正意义上的戏单是伴随着京剧艺术的成熟及公演剧场的完善而诞生的，现存最早的戏单多为光绪、宣统年间的出品，即是例证。清末时期的戏单，往往只是一张简陋的宣传纸，随着时代的发展，戏单也从黑白发展到彩色，从单页单面进而到多页成册，从传统的手写一直到木刻、油印和铅字排印，在有限的方寸之间，留下了梨园春秋的变迁，时光流转，延续百年，俨然一部浓缩的戏曲发展史。清末民初，又是西风东渐、人心思变的动荡时期，新文化、新事物层出不穷，话剧、电影也随风而至，传入中国，以其新颖的内容形式广受欢迎。作为一种宣传品，话剧和电影说明书在清末民初应运而生，最初内容仅限于剧情和演员介绍，随着影剧事业的迅速发展，逐渐开始出现一些大型精美的特刊型说明书。这类说明书开本阔大，篇幅较多，内容也更趋丰富多彩，一些导演的阐述、演员的体会和影片的背景材料，往往就刊登在说明书里，成为学术研究不可多得的第一手资料。

我20世纪70年代末开始有系统地收集各类说明书，人生道路上虽然风风雨雨，这个爱好却始终未曾停歇过，经过40多年的锲而不舍，如今也算初具规模，小有成就，是我自己比较得意的一个收藏门类。我曾经在一篇专门写电影文献收藏的文章中写道："说明书是我收藏的电影文献中最值得骄傲的品种。首先，从数量上来说，两千余部影片的说明书可谓惊人（这还仅仅只是1949年以前公映的影片），据我知道，很少有人能拥有这样一个庞大的'宝库'。其次，从质量上来说，这些说明书的'含

金量'不小,具有很强的文献性。其中既有20世纪初影迷的手抄本,也有《姊妹花》《渔光曲》《大路》《神女》《马路天使》《夜半歌声》《一江春水向东流》《乌鸦与麻雀》等几乎所有名片的说明书,有些品种,如《火烧红莲寺》1—18集、'王先生'系列全部12种的说明书,今天已十分稀有;而最早刊载《义勇军进行曲》的影片《风云儿女》的说明书,堪称珍贵的革命文献,费穆导演的《天伦》当年在美国放映的英文说明书《Song of Ching》,很可能已是国内独此一份的'孤品';至于有佐临先生、桑弧先生等大师亲笔签名的那些说明书,对我来说,已是不可再得的纪念物了。2004年,上海电视台要做一档追忆老上海著名影院的节目,需要这些影院的照片和当年的说明书,他们在百般寻觅未得之后来找我,当我拿出大光明、国泰、南京、大上海、美琪、大华、金城、沪光、兰心等这些当年彪炳一时的影院的说明书时,他们惊讶的脸色和满意的表情,令我十分愉悦,作为一名研究电影的收藏家,此时的感觉可谓至高享受。"

 我的这些数量庞大的说明书,包括电影、话剧、音乐、戏曲(主要是沪剧、越剧和滑稽戏)等,是40年来一点一滴辛勤"淘"来的,它们中有的是谈妥价钱后整批受让的,有的是从拍卖公司一次性拍来的,但更多的是一张一张从不同的地方、不同的人手中零星购买的。这么多年来,或者因公出差,或者结伴旅游,或者专程拜访,我陆续去过不少地方,北京的潘家园、报国寺,上海的文庙、云洲商厦,香港的神州、摩罗街……这些著名的古玩市场,都曾留下过我的足迹。每每在整理摩挲这一张张薄薄纸页时,会情不自禁勾引起点点滴滴的回忆,想起多年来淘书历程中的种种故事,缅怀当年淘书的街头巷尾和那些曾经售书于我的各位书商。这一页页纸的精灵,带给了我无数美妙的遐想。说明书(戏单)是一种很好的怀旧物品,仅仅是它发黄的纸页、熟悉的名称和如雷贯耳的明星大名,就足以让人的思绪驶入历史的隧道,产生美妙的回想。我就曾把一些年代久远的影剧说明书托裱后镶在镜框里,悬挂在书房或客厅,令来访的朋友们啧啧称奇,称赞是一道绝妙的风景。况且,这些发黄易碎的纸页中还蕴藏着那样丰富的内涵和信息。据我所知,费穆、朱石麟等电影大师早年都曾担任过写说明书的工作,孙瑜、蔡楚生等人也都为自己执导的影片亲笔写过说明书,沈从文等作家的人生经历也曾在一些话剧说明书中留下过踪影。如今摩挲着这些薄薄纸页,眼前常会浮现当年艺术前辈们辛勤工作的身影。

说明书是舶来品，在我国大约出现于20世纪初，最初大都是外文的，以后为吸引中国观众才逐渐有了中文说明书。三四十年代是说明书发行的鼎盛阶段，当时几乎每片、每剧都有说明书，不少是免费赠阅的，也有以极低廉的价格出售，主要为赢取广告效应。说明书篇幅有厚有薄，文字或长或短，有寥寥数语只大致介绍剧情的，也有图文并茂、印刷精美，甚至附上全部剧本的。有些影（剧）迷往往就是为了得到这样一份说明书而走进影院的。影剧说明书"身材"虽不大，分量却颇重，它不仅记录了影剧发展的过程，同时也反映了那个特定时代的风貌，并且保存了大量珍贵的文献史料。它还锁定了众多的艺术爱好者的心灵，甚至成为他们终身不渝的志趣和情结。近年来在收藏市场上，说明书等影剧文献已成为抢手货，拍卖市场上一有出现也屡以高价成交。这些现象都说明，随着时间的推移，这些有着几十年乃至上百年历史的纸质文献已名副其实地成为了文物，它们不仅成为人们怀旧寄意的收藏品，更被专业人员视之为研究影剧的重要参考资料。对我来说，它们还是我人生道路上的一座记忆驿站。

限于时间和精力，这本小书的内容只涉及电影和话剧，并且只是其中很少的一部分。如果条件允许，我还会继续写下去，内容范围都将逐步扩大。同理，收藏也须审时度势，更要衡量自身条件。有些物件存世太少，虽价值很高，但价格高悬，且少有流通，有的还关涉法律，故不是普通人能染指涉足的。有的则是相反，东西太多，满坑满谷，令人少有兴趣。相比之下，说明书正好介于两者之间，存世量说多不多，说少也不少，只要愿下功夫，且肯花一点小钱，还是可以觅到一些的；如果功夫下得深，价钱也舍得出，再加上运气好，难得露面的精品也完全可能收入囊中，令人情不自禁地浮一大白。不少说明书设计精美，有的还出自大家之手，且用纸考究，印刷精良，完全可以艺术品视之；至于其中蕴涵的文献价值和时代气息，明眼人自能心领神会。还有一个重要因素，说明书面世历史距今仅一百多年，有一定的存世量，价格也并不太高，故还少有造假冒伪的，初入手者这方面的顾虑基本可以消除。

我们这套丛书叫"海派典藏"，自然，首先要落实"海派"两字。拙书中写到的人和事，事情都发生在上海。近代上海是座大舞台，三教九流，好戏频发，很多影响历史进程的事件都在这里发生。本书所写可能够不到这样的级别，但滔滔洪水都是由涓涓细流所蓄积，所谓事出有因，积小成大。我能力有限，只能从细流着手，

但相信，这些溪流都有着自己的方向，汇聚一起，也能滴水穿石；而演绎这些事情的人，有的祖辈都在上海，更多的是长期居住生活在上海，他们的喜怒哀乐都和这座城市息息相关，无论是写作、拍片，还是演戏、绘画，都已和上海融合在一起，有着浓郁的海派气息。说到"典藏"，自然要有物，写典藏，就要从物着手。这本小书写的是影剧说明书（特刊），虽然只是薄薄一叠纸，却蕴藏着很多丰富的细节，联系着众多人和事，有的还具有一定的审美价值，而且，说明书本身就是重要的文献，特别是那些专门发行的特刊，导演阐述、演员体会、排演花絮、媒体报道，以及影剧本事甚至全部剧本等都汇聚于一册，其史料之丰盛是其他书刊难以取代的。说明书虽小，搜集不易，汇聚成系统更难，以往我们重视不够，希望这本小书能够起一点雄鸡晨鸣的作用。任何事都有一定的语境，所谓背景氛围，除了说明书这个主角以外，本书所附大量海报、广告、照片、书影、手迹等，也都是很重要的补充和参照物，希望大家不要忽略。

 单张的说明书（戏单）本身就具有一定的史料价值，若集结成一定规模，精心整理，付诸出版，就能够汇成一个剧场、一个剧团、一个剧种、一个地区乃至一个时代的重要档案，成为一部真实可信的历史。愿你我共勉！

<div style="text-align:right">

张 伟

2018 年 5 月 28 日晚于沪南上海花园

</div>

目　录

兰心：近代上海的一扇文化窗口　　/ 1
阿甫夏洛穆夫的"中国情结"　　/ 10
夏衍《一年间》在上海的两次易名上演　　/ 15
上海沦陷时期的费穆　　/ 18
当年怎样看外片——电影译制在中国的早期进程　　/ 25
一百年前的海蜃楼影戏园　　/ 33
一统天下——中国早期电影市场上的好莱坞连集长片　　/ 35
探寻岁月的印痕——迪斯尼早期在华历程　　/ 41
卓别林与上海的因缘　　/ 49
范朋克和《月宫宝盒》风波　　/ 55
赛珍珠及其名著《大地》　　/ 59
中国大侦探陈查礼　　/ 65
当年"人猿泰山"热　　/ 68
由《魂断蓝桥》引发的"中国现象"　　/ 71
不同凡响的《居里夫人》　　/ 75
中国动画片的几位先驱　　/ 78
中国电影音乐源流探寻　　/ 84
洪深 1926 年的北京之行　　/ 95
侯曜夫妇与神话片《月老离婚》　　/ 99
程树仁五易寒暑拍《红楼梦》　　/ 102
中国影坛的"一把火"——影片《火烧红莲寺》奇观　　/ 109

逸出电影史视野的阮玲玉遗作《妇人心》　　　／ 114
阮玲玉的最早影像——《恋爱与义务》的前世今生　　　／ 118
银幕上的《啼笑因缘》及其引发的风波　／ 128
从连环漫画到系列影片的《王先生》　　／ 135
从《神女》到《胭脂泪》　／ 141
恐怖片大师马徐维邦　／ 144
他替侦探片打出了一片天地——徐欣夫其人其作　　／ 147
一曲"天伦"费争议　／ 151
费穆的尴尬和坚守——关于影片《孔夫子》　　／ 155
当年《王老五》　／ 163
早年的桑弧　／ 168
悲情何非光　／ 172
怀念徐昌霖　／ 177
时隔七十载,今夜"凤"还巢——纪念《假凤虚凰》等经典影片重返上海　　　／ 181
曹禺和他的《艳阳天》　／ 185
见证一个时代的来临——《失去的爱情》的故事　　／ 188

兰心：近代上海的一扇文化窗口

兰心大戏院是近代上海乃至中国大地上最早建立起来的西式戏院，虽几经翻修，仍屹立不倒，发挥着其固有的文化功能，迄今已有一个半世纪的历史，堪称近代史上的一大奇迹。很早就对兰心怀有浓厚兴趣，说来也巧，年轻时有缘在老兰心所在的虎丘路上工作过几年，曾特地去兰心遗址（今虎丘路128号广学大楼及背后圆明园路209号真光大楼）瞻仰过好几次，因此似乎有了更直观的感触。日前，从冷摊上觅得几叠A.D.C.剧团百年前在上海兰心大戏院的演剧特刊，这些略微泛黄的纸页一下子打开了我尘封已久的心绪，翻阅之余摩挲把玩，也趁机将兰心的历史地位及影响作一番梳理。

一

19世纪中叶，清代的一些官吏和留学生陆续走出国门，赴国外考察或学习，此举等于在闭塞的"天朝"壁垒上凿开了几孔窗户，使中国人第一次得以窥见外部的真实世界，呼吸到国外的新鲜空气。走出国门的大清子民们几乎对西方社会的一切都感到新奇，他们在自己的著述中写下了对西方文明兴奋和震惊的逼真感受，其中既有刘姥姥进大观园式的可笑与无知，也流露出对西方先进事物的赞赏和钦羡，文中自然也不乏他们欣赏西方戏剧后的观感。1866年，19岁的同文馆学生张德彝在随考察团游历了英、法、德、荷等西方10国之后，写了一本题名为《航海述奇》的考察报告，其中就有他对法国和英国戏剧的感受：巴黎，"其戏能分昼夜阴晴：日月电云，有光有影；风雷泉雨，有声有色；山海车船，楼房闾巷，花树园林，禽鱼鸟兽，层层变化，极为可观"。伦敦，"戏甚精奇，所演之剧，风雷有声，雨雪有色，日月有光，电云有影。树木楼房，车船闾巷，火山冰海，远近高低，非眼能辨"。

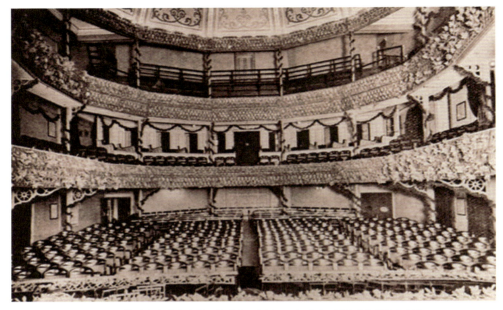

20世纪初的兰心大戏院内景，当时为纪念第150场演出，剧院专门进行了装修

这种赞叹性的观感，从一个侧面反映了当时很多中国人的心理需求。几乎就在张德彝写《航海述奇》的同时，在中国最大的通商口岸城市——上海，也兴建起了一座现代化的豪华剧场，人们在这里，同样可以欣赏到如西方一样的梦幻般的演剧场景。这样的剧场出现在上海绝非偶然。

上海自1843年开埠以后，即成为外国人追金逐银，显露身手的大舞台，异国他邦的滚滚人流，远涉重洋，陆续踏上东方这块神奇的土地，来圆自己的人生之梦。据资料显示，刚开埠时的1844年，在上海登记注册的外国人仅50名，到1851年时已达265人。1854年，变相的租界"政府"——工部局成立，外国人在上海的事业得到更大发展，到19世纪60年代，来沪定居的英、美、法等国侨民已达5000余人，开设的洋行也从最初的11家猛增至300余家。这支庞大的外国军团，不但把西方五花八门的商品一样一样运到上海，而且把西方的理念、法律、文化等，也源源不断地输入到这个刚向世界敞开门户的城市。那时，外侨的文化娱乐活动很枯燥，一般仅是跳跳舞、划划船、跑跑马而已。于是，有些爱好戏剧的侨民就聚在一起，开始排练西洋戏剧，自娱自乐。后来，这些爱好者组成了一个业余剧社，借了一个洋行的旧货栈，在那里搭了一个简陋的舞台，自豪地命名为"新皇家剧院"，首次演出《金刚钻切金刚钻》（《Diamond Cut Diamond》，也有译为《势均力敌》）和《飞檐走壁》（《Roofs-Rambler》，也有译为《梁上君子》）两个戏，时在1850年12月12日。以后，又有一个业余剧社演出了一些新的剧目。这两个业余剧社一个叫"浪子"（Ranger），一个叫

"好汉"（Footpad），经常交流切磋演艺。1866年，两个剧社合并，另外又吸收了一些新人，成立了"上海西人爱美剧社"（Amateur Dramatic Club of Shanghai），简称A.D.C.。事业发展了，当然也不甘心再在仓库里自娱自乐，当年，他们就集资购得圆明园路诺门路（今圆明园路香港路）上的一块土地，建造剧院。剧院用木板修建，比较简陋，但它却是中国大地上出现的第一座西式剧场。1867年3月1日，剧院落成，起名Lyceum Theatre。这Lyceum一词大有讲究，是古希腊大哲学家亚里士多德在雅典的讲学之地。两千年前，他就在此漫步园中，传道授业，纵论文艺，思辨哲理，Lyceum因此成为人文荟萃、菁英辈出的精神家园，也是高尚艺术场地的代名词。早在18世纪，伦敦就建有以Lyceum命名的剧场。显然，这些远离故乡的外国人在上海建立起来的这座剧场身上寄予了心中的美妙梦想。

A.D.C. 社徽

A.D.C.在这里演出了30余场话剧，大过了一把演戏瘾。谁知好景不长，1871年3月2日，剧院在一次火灾中轰然倒塌，A.D.C.的演剧梦也暂时宣告破灭。当时，上海对外贸易已超越广州，成为一个国际性的都市，激增的外侨迫切需要各种娱乐活动来调剂生活，1872年，由上海纳税西人会出面募集资金，在博物院路（今虎丘路）重建新的剧院。经过约两年的施工，1874年1月27日，新剧院终于落成。这是一座三层楼的砖石结构建筑，当时报纸以《西国新戏院落成》为题作了报道："此院视金桂、丹桂两戏院较大，而院内整设甚为精致。楼座两层，坐椅方便，戏台之后，地位广大。台脚之下坐乐工处，也按西人戏台，上除演戏者余不见人。且台上又置画屏风数架以作台后之障，是以演戏时或宜房屋，或宜街市原野，皆用绳索牵曳屏风，间架而成景式。"（1874年1月27日《申报》）A.D.C.的成员也在文章中对其作过描述：戏院非常宽敞，除一楼的前排座位外，还有二、三楼的楼座（当时俗称"花楼"）以及两侧的包厢。后台有演员化妆间和休息室，主要演员还有特别化妆间。此外，还有理事会议室以及经理办公室、经理卧室。舞台幕布装置也很先进，美工只要轻轻施压，幕布就能上下移动，非常灵巧（R.T.Peyton-Griffin：《About Ourselves》，刊A.D.C.第300场公演特刊，1949年）。从最近发现的一张剧院内景照片来看，整个建筑在当时确实可以说是规模宏大，金碧辉煌。剧院的音响效果也很好，台上微叹一声，楼上的后座也能听到，特别适于演出西方写实话剧。这一天，A.D.C.举行第37次演出，以作庆贺，上海的报纸专门作了报道。值得一提的是，当时媒介都称其为"西国戏院"或"大英戏院"，很久以后，才按Lyceum的发音，音译为"兰心戏院"，当取自唐王勃《七夕赋》中"金声玉韵，蕙质兰心"之句。将高贵典雅的Lyceum一词译为"兰心"

的不知是哪位高手,但却可谓妙手成春,巧得天工。兰心主要供 A.D.C. 演出之用,其他外国团体和个人也有很多假座演出音乐、舞蹈、歌剧等节目。现有的一些文献资料认为,在 19 世纪的 20 余年里,兰心戏院中外国人演出一统天下,没有任何一家中国文艺团体在兰心亮过相。笔者最近发现的一则史料证明此说不确。就在新兰心落成的那一年,即同治十三年二月初三(1874 年 3 月 20 日),英商正凤印书馆延请丹桂茶园戏班到兰心演出京、昆剧,和西人演出团体同台出演,票价依次为银洋 1 元到 3 元不等。为此,报端曾以《西国戏院合演中西新戏》为题,专门作了报道,感慨"今以中戏西台兼用,实向日所未见。西商皆拟届期以闺阁偕往,想华人之带巾帼类以去者亦必甚多,果然则中外男女一时之大快乐场也"(1874 年 3 月 15 日《申报》)。

二

作为当时最早的一家西式剧院,中国人正是在兰心第一次真正领略了现代戏剧(包括舞台、布景、灯光和服装)的艺术魅力。1875 年,报人王韬刊行《瀛壖杂志》,在卷 6 中记录了同治末年西人在"兰心"演剧的情景:"衣裾四周,悉缀宝珠,雪肤花貌,掩映于明灯之下,与烛光相激射。台下奏乐者十余人,抑扬嘹亮,皆西国乐器也。……演剧时,山河宫阙,悉以画图,遥望之几于逼真。凡此戏术,皆从海外来。"1876 年,客居上海 15 年,堪称"老租界"的葛元煦写了一本类似"上海指南"的书,名《沪游杂记》。书中描述了近代上海出现的许多新鲜事物,其中也写到了"兰心":"园式顶圆如球,上列煤气灯如菊花式,火光四射,朗澈如昼。台三面环以看楼,演时先有十数人排坐台上,面深黑,眼眶及唇抹以丹砂,或说白或清唱数次,然后扮演各种故事。以跳踯合拍为长技,与中国迥别。"这些迥然有异于中国传统戏剧的西方演剧,大大震撼了中国的戏剧爱好者,使他们似醍醐灌顶,豁然开朗:原来世界上还有这样一些灯光变幻离奇,布景浪漫瑰丽的现代戏剧!中国早期话剧的一些重要人物,如郑正秋、徐半梅等,都是在这里开始与话剧结下不解之缘的。

徐半梅曾回忆:"兰心大戏院每两三个月一次的 A.D.C. 剧团演出,我必定去做三等看客,躲在三楼上欣赏。"(徐半梅《话剧始创期回忆录》,中国戏剧出版社 1957 年版)1907 年 9 月,王钟声率春阳社租兰心举行首次公演,剧目是《黑奴吁天录》,欧阳予倩将此誉为"话剧在中国的开场"(欧阳予倩《自我演戏以来》,神州国光社 1933 年版)。这一天,很多普通的中国观众走进兰

1907 年 11 月,王钟声创建的春阳社在兰心上演《黑奴吁天录》后合影。该剧采用西洋布景、灯光和服装,并分幕上演,为国内演出话剧之滥觞

1913年8月，新民剧社在兰心上演新剧《恶家庭》的剧照

1929年被拆之前的第二代兰心戏院外貌

心，领略了西式戏剧和剧场的魅力，新颖的布景、灯光、舞台和分幕演出形式，震动了观众和戏剧界，也推动了中国戏剧的改革步伐。以后新舞台等新式剧场的兴建，都和兰心有着千丝万缕的关系，1908年，夏月珊、夏月润兄弟等在南市创建新舞台，第一次将"茶园"式的舞台，改为具有现代化设备的剧场。他们还以每月120两银子的高薪，特邀张聿光担任布景设计。张聿光是我国最早的戏曲舞台美术家，早年自学绘画，曾在上海一家兼营照相业的药房里从事绘制照相背景和布置橱窗的工作。他曾多次到兰心大戏院观看A.D.C.演出的外国戏剧，仔细学习外国同行的绘景手法。因此，张聿光画的布景，吸收了西洋画的透视原理，形象逼真，立体感很强，颇受观众的欢迎。除新舞台外，他还给其他戏院绘制过大量软景，名噪一时。兰心并不仅仅只在舞台、布景、灯光等方面给人启迪，就是在领座小姐、对号入座等微细地方，兰心也都给当时中国的剧场、影院带来理念的变化。1930年出版的一本上海史专著中对此就有这样客观的评述："戏园以圆明园路工部局所筑为最古，中国近建各舞台悉仿其式，座上编号，客凭券上号数入座，秩序井然，无争坐喧闹之事。"（胡祥翰《上海小志》，上海传经堂书店1930年版）

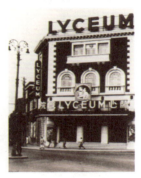
1931年落成的第三代兰心戏院

三

1867年3月1日，A.D.C.在兰心大戏院举行了首次公演，剧目为《银鱼在格林威治》（《White Bait at Greenwich》），这以后，几乎每年他们都要在"兰心"为旅沪侨民和上海市民献演几出戏，除了世界大战爆发的那几年。据笔者统计，在1914—1918年的一次大战期间，

1945年，中电剧团在兰心演出张骏祥编剧的《万世师表》的剧照，白杨担纲主演

上海舞台上的 A.D.C.：第 11 场演出，《Maid And The Magpie》剧照，1868 年

A.D.C. 第 58 场演出，《A Cup of Tea》剧照，1878 年

A.D.C. 第 111 场演出，《Charley, Aunt》剧照，1898 年

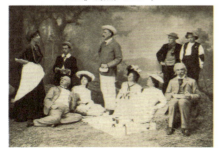

A.D.C. 第 133 场演出，《One Suminet's Day》剧照，1903 年

A.D.C. 在 5 年间上演了 10 出戏，平均每年仅 2 出；最少的是在 1942—1945 年的二战期间，4 年只演了一出戏。而演戏最为频繁的还是在剧社成立的最初几年间，1867 年数量最多，演了 8 出戏；其次是 1870 年上演 7 出，而 1872 年、1874—1876 年，都各演了 6 出戏。

A.D.C. 最初只演出一些短剧，纯为娱乐消遣。大约到 1892 年才逐渐开演多幕长剧，如《造谣学校》《妇人知识》《风流寡妇》《三剑客》《庞贝城的末日》等。进入 20 世纪以后，他们甚至有实力有信心演出一些名家巨作了。1906 年，A.D.C. 计划上演萧伯纳的《你永不能说》（《You Never Can Tell》），为此特意写信向他征求意见。萧伯纳回信鼓励他们向职业剧团挑战，大度地表示："无论如何，倘若你们喜欢，那么就演吧。"并且他幽默地向剧社祝福："但是上帝要助佑一些观众才好。"（郑重《上海西人 A.D.C. 剧团及兰心剧场》，刊 1928 年 12 月 22 日《申报·本埠增刊》）于是，萧翁的《你永不能说》这出戏很快就出现在 A.D.C.1907 年的演出节目表上，这也是萧伯纳的作品首次在中国公演。这以后，一些著名剧作开始频频现身 A.D.C. 的演出剧目中，如席勒的《阴谋与爱情》、萧伯纳的《魔鬼的门徒》、巴蕾的《可敬的克莱顿》、高尔斯华绥的《忠诚》等，甚至莎士比亚的一些经典剧作也被他们搬上舞台，为此还惹出了一场风波。1921 年，A.D.C. 的第 184 次演出上演了莎士比亚的名作《第十二夜》（《Twelfth Night》），原定演出 10 场，结果因工部局的一些保守董事认为业余演员上演莎剧有辱莎翁大名而提出异议，剧团在勉强演出了 9 场之后无奈作罢，最后一场戏只能以退款了事，虽然他们认为自己的演出"已经征服了观众"（R.T.Peyton-Griffin：《About

Ourselves》,刊 A.D.C. 第 300 场公演特刊,1949 年)。在当时上海的西人社会中,保守势力占据着不小市场,即使是娱乐活动也不例外。在 A.D.C. 的演出中就一直保持着男演女角的传统,到 1876 年演出第 50 场戏《学校》时始有一名妇女露脸,但只是客串性质。到 1893 年演出第 100 场戏《重讲传说的故事》时,才正式有女性成员出演剧中的重要角色,但考虑到各种原因,演员也只敢以假名出演。

 A.D.C. 演出时的服装、道具、置景、灯光、效果、音乐、舞蹈等都精美非凡,如舞台背景很多都定制于伦敦,制作十分豪华,花费了大量金钱。像 1921 年第 185 场演出的《纽约的美女》,A.D.C. 仅仅为布景一项就支出了一千英镑,当年这可算是一笔巨款了,这笔钱是由来自马来亚的一名种植园主赞助的。此外,A.D.C. 的演出形式也很丰富,除话剧外还有歌剧、舞剧等,如《威尼斯的船夫》《禁卫队》《如此天皇》等,故拥有四五十名成员的乐队在 1915 年就加入了演出。因布景、服装、道具等演出装备费用不菲,A.D.C. 的票价非常昂贵,普通座就要几块银元,包厢的票价更要达到一晚上一百英镑之巨。尽管如此,公演还是很受欢迎,一些经典剧目的演出还经常一票难求。A.D.C. 的演出除了给旅沪外侨们送去欢乐和慰藉外,也给不少中国观众带来了震撼和启蒙,很多中国人正是通过 A.D.C. 的演出,平生第一次领略了西方戏剧的魅力:新颖别致的舞台、变幻离奇的灯光、浪漫瑰丽的布景、分幕演出的形式,甚至于对号入座的席位和引领入席的方式,都令原本闭塞的国人耳目一新。

 从 1874 年到 1929 年,上海西人爱美剧社在"兰心"演出了 200 余场,其他各类文艺团体的演出则不计其数,其中包括意大利歌剧院演出的歌剧《阿依达》《蝴蝶夫人》,上海工部局乐队演出的贝多芬、舒伯特作品等,"兰心"因此而成为上

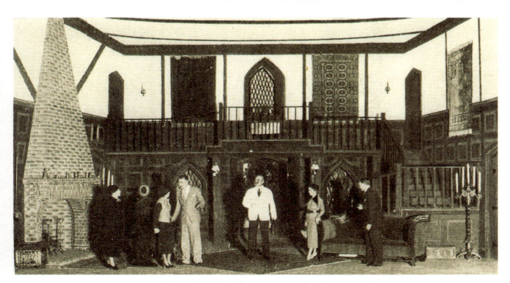

A.D.C. 第 250 场演出,《Rookery Nook》剧照,1935 年

A.D.C. 第 298 场演出，《Present Laughter》剧照，1949 年

海民众接受西风熏陶的一处主要窗口。进入 20 世纪 20 年代以后，随着上海电影放映业的兴起，戏剧业日渐萧条，再加上"兰心"这座建筑已有半个世纪的历史，显得破旧不堪，所以除偶尔演出外，很多时间只能空关。1929 年 4 月，A.D.C. 在老兰心进行了最后一次演出——第 223 个剧目《就寝》，在之后的两年时间里，他们将刚刚建成在兰心北边的 Capitol 剧场（光陆大戏院）作为自己的临时演出场所。同年（1929 年），A.D.C. 以 17.5 万两银子的价格将兰心售出，另觅址蒲石路、迈尔西爱路（今长乐路、茂名南路）口，重建新院（上海通志馆编《上海研究资料》，中华书局 1936 年版）。1931 年 2 月 5 日，剧院建成，鉴于"兰心"这两个字的高含金量，剧院仍保留了这个历史名称。由于当时经济不景气，"兰心"除演戏剧、歌舞、音乐外，当年 12 月起还开始兼映电影，并获得了美国派拉蒙和哥伦比亚影片公司的专映权。尽管如此，当时上海的一些有影响的戏剧演出和音乐会，主要还都是选择在"兰心"举行，如俄国舞剧院访沪演出的芭蕾名剧《天鹅湖》《睡美人》，梅兰芳抗战胜利后重新复出的首场演出昆剧《刺虎》，高芝兰、蒋英、董光光、马思聪等人的独唱、独奏音乐会，以及工部局乐队每年夏季、冬季举行的音乐演奏会等。此外，胡蓉蓉走上芭蕾之路、袁雪芬立志越剧改革、阿甫夏洛穆夫公演音乐歌舞剧《孟姜女》……这些名人名事，也都和"兰心"有着密切关系。可以说，上海的一部近代文化史，兰心是一个重要的见证人。从某种意义上来说，谁要是收藏有兰心的全套演出说明书，他就等于在回顾上海文化一百五十年来走过的沧桑历程！

四

1949 年 5 月，随着上海解放，很多外侨相继离沪，A.D.C. 的演出也盛景不再。同年 10 月，上海市剧影协会买下"兰心"，并成立管理委员会。但 A.D.C. 的一些忠实成员仍然留在上海，并坚持排练演出，当然规模、影响已不能和以前相比。1952 年 3 月，伊漱·麦克格来根（Esther Mccracken）的《安静的周末》（《Quiet Week-End》）在兰心上演，这是 A.D.C. 的第 308 场演出。同年 6 月和 8 月，A.D.C. 又演出了《Duet for Two Hands》和《To Dorothy A Son》两出戏，但这并未列入他们的正式演出记录，而且没有发行正规的演出特刊，只有薄薄的一页打印说明书，A.D.C. 并在报上刊出启事：对演出不正常表示歉意。1952 年 11 月，A.D.C. 在"兰心"上演了韦农·薛尔文的三幕喜剧《婚姻自主》（《One Wild Oat》），这是 A.D.C. 的

第 309 场正式演出，也是他们留给上海这座城市的最后一瞥。两个月后，兰心大戏院正式更名为"上海艺术剧场"，成了上海人民艺术剧院和青年话剧团的专用剧场。"兰心"和 A.D.C. 长达近乎百年伴随上海共同发展的不凡经历终于成为了历史。

值得一提的是，作为和早期 A.D.C. 共生共荣的老兰心剧院（位于博物院路，今虎丘路），从 1874 年建成到 1929 年被拆，矗立上海大地上整整 55 年，但却从未见到一张它的外景照片在外流传，以至于百年之后，它的"长相"究竟是圆是方竟成了上海史研究的一个难解之谜。而令人惊喜的是，在我觅得的这一叠演出特刊中，其中就有一册刊载了老兰心的外景照，让人们终于在一个世纪后得以一睹它的"庐山真面目"。我想，这也是这些冷摊残物的价值所在吧？

A.D.C.《One Wild Oat》剧组主创人员合影

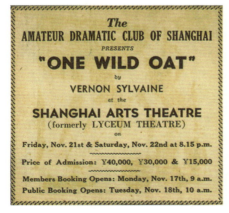

1952 年《北华捷报》上刊出的 A.D.C. 上演《One Wild Oat》的广告

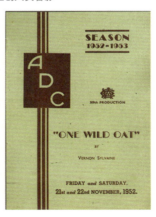

A.D.C. 第 309 场（最后一场）演出，《One Wild Oat》特刊，1952 年 11 月 21—22 日

兰心：近代上海的一扇文化窗口　　　　第一篇

阿甫夏洛穆夫的"中国情结"

这是一个几乎把自己的全部心血和智慧都融进中国的外国人，他的执着和努力曾让很多中国同行感到惭愧，他的名字也因此被破例收入《中国大百科全书·音乐舞蹈》卷中。他就是阿甫夏洛穆夫，一个俄籍犹太人。

定居上海，为《义勇军进行曲》配器

阿龙·阿甫夏洛穆夫（Aaron Avshalomoff）1894年11月11日出生在中俄边境的尼克拉耶夫斯克（庙街），这是当地的一个华人聚居地，隔江就是中国。阿氏的家里有一个华籍的老仆人，平时喜欢哼哼京戏，闲时总要带着阿氏到戏馆里去听戏。受此影响，阿氏从小就非常喜欢中国民间音乐和京剧，对京剧中的武打场面及舞蹈身段尤其着迷。1913年，阿甫夏洛穆夫赴瑞士苏黎世音乐学院学习作曲，此时他已萌发了创作中国音乐剧的念头。1917年毕业后，阿氏曾数次到中国，在北平、山东、上海、杭州等地"采风"，搜集民间音乐的素材。20年代后他定居中国，并创作了第一部中国题材的歌剧《观音》，于1925年4月24日在北平首演。阿氏亲任指挥，剧中观音一角，由其妹妹莎娜扮演。此剧在1926年曾赴美在纽约邻地剧场演出，大受欢迎，连演了五个星期。批评家史蒂芬·拉斯蓬撰文赞道："《观音》歌剧在邻地剧场中是一切演过的剧作中最杰出者之一。……阿甫夏洛穆夫的音乐有极大的魅力。"（参见《介绍阿甫夏洛穆夫先生和他对改进中国乐剧的意见》，载《孟姜女》说明书）阿氏在30年代初定居上海，曾担任百代唱片公司乐队指挥一职，和任光、聂耳、冼星海、贺绿汀等我国音乐家过从甚密。当时"百代"是中国境内最大的唱片公司，阿氏是公司的乐队指挥，任光和聂耳又分别担任了公司音乐部的正、副主任，他们三人配合默契，利用外商以盈利为主不问政治背景的特点，录制

1935年百代灌制的《义勇军进行曲》初版唱片，上面写着：聂耳作曲，夏亚夫和声配乐

了大量他们自己喜欢的音乐，其中有不少是左翼歌曲，如《大路歌》《开路先锋》《渔光曲》等。聂耳是无师自通的天才音乐家，但他并不满足于现状，一直想找一位专业老师，系统地学习作曲理论，而阿氏正充当了这一角色。"经贺绿汀介绍，聂耳拜阿甫夏洛穆夫为师，学习作曲技法和钢琴，每周一次，一直坚持到离开上海、东渡日本为止。这样的学习对于聂耳来说，如同猛虎添翼，为今后的创作打下了坚实的基础"（李定国《贺绿汀和聂耳》，载2005年7月11日《新民晚报》）。1935年，田汉写好影片《风云儿女》剧本后就被捕了，聂耳主动请缨，争取到了为影片作曲的任务，他写出《义勇军进行曲》的曲谱初稿后即东渡日本留学。1935年4月，聂耳将曲谱定稿寄回上海，由孙师毅和司徒慧敏交给《风云儿女》摄制组。几乎同时，阿甫夏洛穆夫也拿到了曲谱，他决定亲自为这首战歌配器。1935年5月24日，《风云儿女》在新光大戏院隆重首映，影片广告上有一行字格外醒目："片中王人美唱《铁蹄下的歌女》暨电通歌唱队合唱之《义勇军进行曲》，已由百代公司灌成唱片出售。"在现在还能看到的这张编号为34848的唱片上，赫然写着："《义勇军进行曲》，袁牧之、顾梦鹤演唱，聂耳作曲，夏亚夫（即阿甫夏洛穆夫）和声配乐。"为了写作此文，笔者在朋友的大力相助下，特地将这张珍贵的唱片重新聆听了一遍。朋友带上白手套，小心翼翼地将唱片放上唱盘，随着一阵老唱机特有的"沙沙"声，首先传出的是袁牧之的开场白："百代公司特请电通公司歌唱队唱《风云儿女》《义勇军进行曲》。"然后就是小号奏出的高亢的前奏曲和袁牧之等人雄壮激昂的歌声，无论是和声还是节奏，一切都是那样的熟悉。唱片转完最后一圈，唱针微微一颤，雄壮的歌声随之消融在空气中，我仿佛听到自己的心灵在感慨：这就是中华人民共和国国歌的最早版本呵！

为创立中国音乐剧而辛勤耕耘

1933年，阿氏经招聘考试，出任上海公共租界工部局图书馆馆长一职，直到1943年图书馆被日本人接管，他在这个岗位上整整工作了十年，为之付出了不少心血。但不容讳言，他个人的主要兴趣还是在音乐剧的创作上。阿氏一生创作了几十部以中国为题材的作品，其中，很多都是在上海期间创作的。他在任工部局图书馆馆长期内，"利用公余之暇，夜阑更尽，专事考证与写作"（《介绍阿甫夏洛穆夫先生和他对改进中国乐剧的意见》，载《孟姜女》说明书），几乎把所有的精力都

献给了他所钟爱的中国音乐剧事业。很多中国同行对他的执着和努力衷心敬佩，称赞他"以中国旋律为基础，创作中国风味的音乐，并以此排成了中国舞剧，中国歌剧，中国音乐剧，这一切，可说是对中国音乐与戏剧的重要贡献"（《上海文化界推荐〈孟姜女〉》，载1945年11月25日《时代日报》）。更有研究者撰文感慨指出："我不知道什么念头激起他弄中国舞蹈剧的思想，也许千万个弄艺术音乐戏剧的中国人也都如此想过，多烦难的一件工作，他们想过了也就算了，想到而做的只有这位异国人。"（叶明《我看阿甫夏洛穆夫》，载1946年1月3日《影剧周刊》创刊号）阿氏创作的这众多作品，几乎都以中国历史为题材，以中国民间音乐为基本旋律，由京剧演员担任演出，用西方管弦乐来表现中国悠久传统和现代市井生活，因而具有浓郁的中国风味，如歌剧《观音》、舞剧《琴心波光》、交响诗《北平胡同》、抒情女声独唱曲《晴雯绝命辞》、歌剧《杨贵妃》（应梅兰芳之请而作）、舞剧《古刹惊梦》、乐舞《五行星》、音乐剧《孟姜女》、歌舞剧《凤凰》（根据郭沫若诗《凤凰涅槃》改编）等莫不如此，其中尤以《古刹惊梦》和《孟姜女》影响最大。

　　三幕舞剧《古刹惊梦》原名《香篆幻境》（又名《茑萝梦》），系根据中国民间传说改编，描写青年男女为争取幸福婚姻而和恶势力斗争的故事。该剧演员均由中国京剧艺人担任，充分发挥京剧武打特色，配以管弦乐伴舞，使人耳目一新。《香篆幻境》1935年3月13日首演于上海卡尔登大戏院，在沪的很多文艺界人士前往观赏，聂耳观后曾撰写《观中国哑剧〈香篆幻境〉》一文（载1935年8月16日《电通》第7期），对阿氏在改革中国旧剧和传统音乐方面所作的努力予以好评。阿氏在听取各方面意见后对该剧作了多次修改。1941年，阿氏为实验中国歌舞剧而创办中国舞剧社，当年6月16日—18日，中国舞剧社应益友社之请为筹办益友医院募款，在兰心大戏院公演根据《香篆幻境》修改的三幕舞剧《古刹惊梦》。演出获得很大成功，不少知名人士纷纷撰文发表意见。阿英（魏如晦）题词道：此剧"是中国新舞剧的发轫，新乐律的胚胎"（《古刹惊梦》说明书），对舞剧予以很高评价。黄佐临早年在欧洲留学时曾遇到不少西方艺术家问他："你们中国人的身体是人类中最灵动最柔活的，为什么你们没有舞剧？"对此他只能无言以答。现在，当他看了《古刹惊梦》后顿感扬眉吐气，他欣喜地写道："这次中国舞剧社的演出正好替我作了一个答复——一个极美满的答复——我是何等的兴奋，何等的鼓舞！"（《古刹惊梦》说明书）更有人认为，《古刹惊梦》融西方芭蕾艺术和中国歌舞身段于一炉，表演"精彩绝伦"，堪称"枪尼司巴莱（中国芭蕾）"（袁化《中国舞蹈剧新作》，载1945年5月30日《光化日报》）。1942年2月17日，《古刹惊梦》在大光明大戏院再度公演，梅兰芳特地为之题词"中国舞剧古刹惊梦"，以示对阿氏改革创新的支持。梅兰芳是阿氏多年的老朋友，平时，梅有演出，阿氏必往观摩；阿氏新作公演，梅亦到场鼓掌。两人惺惺相惜，对艺术的共同追求使他们的双手紧紧握在了一起。

阿氏音乐剧代表作《孟姜女》

六幕十景音乐歌舞剧《孟姜女》是阿甫夏洛穆夫最重要的作品。这出戏的文字编剧是共产党人贺一青（姜椿芳），剧本以民间传说"孟姜女万里寻夫"为故事蓝本，通过秦始皇修筑万里长城的历史背景，表现了孟姜女寻夫的艰辛和秦始皇的凶残，鼓舞人民起来反抗专制压迫。阿氏在剧本的基础上进行了再创造，他采用传唱于民间的《孟姜女十二月花名》为音乐素材，以纯粹的中国民歌风格并按照西方歌剧的形式进行音乐创作。当时舆论认为："《孟姜女》的音乐用浓重的色彩涂抹出街市的喧哗，兵丁捕人的凶暴，孟姜与幻像的搏斗，民伕造城的凄惨，蛮兵狂舞的

音乐歌舞剧《孟姜女》
说明书封面

粗野。更用轻松的笔触，写出了孟姜梳妆的恬静，游园的幽美，邂逅的诗情，婚礼的愉快。"（《上海文化界推荐〈孟姜女〉》）音乐歌舞剧《孟姜女》能获得如此成就并不容易，整整七个月，阿氏为此付出了艰辛的努力。熟悉内情的人曾特地在报上撰文，写道：《孟姜女》的"作曲、导演阿甫夏洛穆夫先生，每天从上海的近郊，骑着一辆自由车赶来排戏，不论风雨，从不间断，七月如一日，演员们也个个如此，这种精神，真令人钦佩"（沙源《〈孟姜女〉琐话》，载1945年11月25日《时代日报》）。阿氏在艺术上也进行了不少创新，他采用大型合唱队在乐池中伴唱，有合唱、独唱、对唱、重唱等各种形式，台上演员均以京剧身段舞蹈表演，但又有少量对白。此剧的乐队伴奏，最初均为西籍乐师担任，后全部改由中国人担任，其中不少日后成为中国音乐界的杰出人才，如黄贻钧、韩中杰、陈传熙、秦鹏章等。1945年11月25日，《孟姜女》在兰心大戏院首度公演，当天，梅兰芳、周信芳、夏衍、于伶、李健吾、傅雷、黄佐临、柯灵、费穆、卫仲乐等34人在报上共同署名撰文推荐："《孟姜女》在中国音乐与戏剧的发展上，是一桩重要的事件，它在音乐作品和演出艺术上都获得极大的成功，是应该向观众郑重推荐的一部戏。"（《上海文化界推荐〈孟姜女〉》）

《孟姜女》共演出了11场，在当时引起了很大轰动。由于作品的全部音乐是用西洋乐器演奏的，很容易为西人所接受，在当时驻沪的美国军人中也引起了热烈的谈论，这使美国在华军队司令魏德迈将军也产生了浓厚的兴趣，但当时他正因公在渝，颇以向隅为憾。为此，《孟姜女》剧组特地在1946年1月25日在兰心大戏院又加演了一场，招待魏德迈将军和全部在华的美国高级将领。魏德迈将军为此特地写信向阿氏表示感谢。这一年，阿氏还应宋庆龄邀请，率《孟姜女》剧组于3月27、28日在"兰心"演出两场，为中国福利基金会募款。27日晚，宋庆龄、宋美龄、

孔祥熙和各国驻沪领事、上海各界显要以及盟军高级将领和苏联武官均出席观看，成为轰动上海的一大新闻，也可说是中国音乐舞蹈史上的一件盛举。1947年，阿氏率剧组往南京为国民革命军遗族学校筹募复校基金献演《孟姜女》，蒋介石和宋美龄都曾出席观看。

《孟姜女》的演出在当时引起了很大争论，很多人佩服阿氏的勇气，也有不少人讥笑攻击，认为这部作品不伦不类，"新派人嫌它用旧戏形式而太旧，旧派人又嫌它用音乐而太新"（叶明《我看阿甫夏洛穆夫》）。阿氏为此承受了很大压力，有人撰文生动描绘了他亲眼目睹的阿甫夏洛穆夫的孤独："一天晚上十一点多钟，我绕路走过兰心的门口，正好夜场散戏，观众已经走了十之八九，零落的还有几个人站在门口说话。在人群中我看见阿甫夏洛穆夫沉默地站在那儿，嘴角略微带点艺术家收获后的微笑，站着站着，忽然，兰心戏院门口的灯灭了，车走完人散尽，他还是站着站着，苍白的头发在暗中更是有光。忽然，千万年艺术家辛酸之感兜上心头，我低了头快步走过了兰心，眼睛微有些湿润。"（叶明《我看阿甫夏洛穆夫》）

《孟姜女》的公演给阿甫夏洛穆夫以很大的鼓舞，他想带着这部中国音乐歌舞剧走向世界。1948年，阿氏赴美联系《孟姜女》演出事宜，也许，他预感到了什么，行前他申请加入中国国籍，但未获当时政府的批准。到美后，联系演出之事颇遭困难，中国国内战争又起，阿氏遂滞留美国未归。新中国成立后，欧阳山尊、金紫光等曾去函邀请他回中国，却因朝鲜战事爆发，中美交通阻隔而终未能成行。阿甫夏洛穆夫长期在北平、上海工作生活，与很多文化艺术界名人交谊颇深，他十分热爱中国，视中国为自己的第二故乡。1948年他离沪时曾表示一定会回来，但终因诸多缘故而未能如愿。晚年他梦萦浦江，思念中国，耳中又响起自己创作的充满中国风格的深情曲调。1965年4月26日，阿甫夏洛穆夫因肺气肿在纽约病逝，终年71岁。

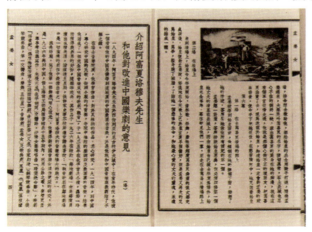

音乐歌舞剧《孟姜女》说明书内页

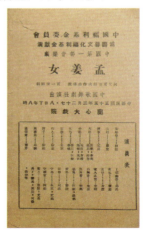

中国歌舞剧社1946年3月27、28日为中福会慈善筹款演出音乐剧《孟姜女》的说明书

夏衍《一年间》在上海的两次易名上演

夏衍的《一年间》，在他的戏剧创作中算不上出色，名声也不够响亮，远远比不上《上海屋檐下》和《法西斯细菌》，甚至无法和《赛金花》相比。但它的演出场次不算少，自1939年问世后，就曾在重庆等大后方城市多次上演，白杨等名演员都曾在剧中担任过角色；其中，《一年间》在上海抗战时期的两次易名上演可谓鲜有人知了，蕴藏的生动细节颇具特色，堪称一出时代悲喜剧。

夏衍的戏剧以善于描写知识分子和市民小人物在时代巨变中的复杂心理与命运而出名，他的四幕剧《一年间》出版于1939年，也是这样一出描写时代洪流中小人物矛盾冲突的戏剧。1937年全面抗战爆发，千千万万的中国大众为了民族生存而奋起抗争，团结抗日成为一切不愿做奴隶的中国人的共同诉求。这是时代主流。但同时，侵略者的凶残气焰也吓倒了一些人，他们对时局和民族命运充满着迷茫情绪。而夏衍的《一年间》正是描写了普通人在这残酷时局中的日常生活，自然引起了很多人的兴趣和关注。它的剧情大致如下：

"八一三"战后两月，一位空军将士正在乡间完婚，当晚，却收到了航校令其返回的紧急命令。母亲苦苦哀求儿子稍过两天再回，父亲却硬起心肠，不予表态，让儿子自己定夺行程。第二天一早，儿子毅然告别新婚的妻子，返回战场。

乡间很快陷落了，父亲被逼着出任维持会会长。他下定决心，绝不当汉奸，不惜离乡背井，带领一家老小逃往上海。全家在异地度日如年，到处打听儿子的消息。十个月之后，与丈夫同居一宵的儿媳怀孕分娩，生下了一个大胖小子。此时，正是第二个"八一三"之夕，天空突然传来了飞机的轰鸣声，这是我军轰炸敌人阵地的飞机。弟弟仰头指着天空兴奋地叫着："哥哥来了，哥哥驾着飞机来了！"

夏衍的这部剧作，紧接地气，毫无当时抗战文艺作品普遍具有的牵强空洞的毛

病,发表后受到了很多好评,一位上海的读者写道:"这里面的人物,都是最现实不过的,它令人兴奋,却没有一句口号。"(夫人《夏衍新作〈一年间〉——至可珍视之剧作》,刊1939年4月2日《社会日报》)就是在多年以后,依然有人认为:《一年间》的好,"好在人物和事态的自然,没有做作的痕迹,平常的事情,平常的人物,没有口号,没有急叫,经作者的笔搬到台上,自成一台好戏"(翁然《观〈抗战第一年〉》,刊1945年9月2日《光化日报》)。其实,夏衍自己在写作这部戏的时候,就是抱着这样的创作理念的,他在该剧创作后记中写道:"抗战里面需要新的英雄,需要奇峰突起,需要进步得一日千里的人物。但是我想,不足道的大多数,进步迁缓而又偏偏有成见的人,也未始不是应该争取的一面……我不想凭藉自己的主观和过切的期望去勉强他们的生活!我把他们放在一个可能改变、必须改变的环境里面。我想残酷地压抑他们,鞭挞他们,甚至于碰伤他们,而使他们转弯抹角地经过各式各样的路,而到达他们必到达的境地。"(夏衍《关于〈一年间〉》,载1939年1月汉口生活书店《一年间》)剧作的最后,天空传来飞机的隆隆轰鸣声,这代表中国空军的机鸣声正象征着抗战的最后胜利。

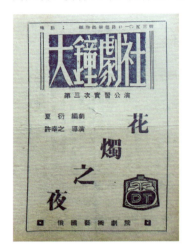

大钟剧社1940年演出《花烛之夜》
(即夏衍《一年间》)的说明书

这样一出充满抗战意识的话剧,在大后方的重庆演出自然毫无问题,而在处于"孤岛"环境中的上海,那就遇到了很大麻烦。1937年上海爆发了"八一三"淞沪抗战,历时三个月。11月12日我国军队全面撤退,日寇占领了除上海市公共租界苏州河以南、法租界以外的全部地区。这样,上海市区的公共租界和法租界就成了被日寇占领包围的"孤岛"。说它是"孤岛",因为这两个租界的行政权属英、法两国,日本当时与两国均有邦交,按国际惯例他们占领了上海却不得进占租界。两租界为了维持租界市面的繁荣,当然不会任凭日寇就此闯进租界来直接统治、危害中国居民,但他们同样也不允许租界上三百万中国居民像"八一三"抗战开始时那样仍在租界内举行公开的群众性的抗日活动,以给租界当局带来麻烦。1940年2月,30年代曾和夏衍一起并肩作战的进步艺人许幸之,以他创建的大钟剧社为班底,准备上演夏衍的《一年间》,预告也已经刊出,却被租界当局紧急叫停。经协商,

《花烛之夜》说明书内页

将剧名改成《花烛之夜》后始在当时的俄国艺术剧院得以上演。大概"一年间"这个剧名容易让人联想起"抗战第一年"这个敏感词,而"花烛之夜"这名字就温馨多了,无论如何也不会和抗战扯上关系,能让租界当局放心。这就是当时"孤岛"的现实,得学会曲折做人,绕着弯子干事。

1945年8月30日巴黎大戏院上演四幕三景抗战史剧《抗战一年间》的特刊

上海大众在"孤岛"环境中熬过了四年生活,接着而来的是更为残酷、让人窒息的三年多沦陷区生活。1945年8月,抗战终于获得胜利,日寇宣布投降。在这喜庆日子,上海迎来的第一出抗战戏剧演出居然又是夏衍的《一年间》,时间是1945年8月30日,地点在巴黎大戏院,由洪漠导演,冯吉、乔奇、严俊、白穆、林彬、欧阳莎菲、崔超萍等人主演。为表示迎接抗战胜利的喜悦心情,剧名改为《抗战一年间》,突出了"抗战"两字,当然,这和"孤岛"时剧名被迫改成《花烛之夜》完全不可同日而语。剧团在演出特刊上写道:"八年,整整的八年:在窒息的气氛里,在漫长的岁月中,上海市民,处身于敌伪底淫威之下,含垢忍辱,度着准亡国奴的生活。到今天,侵略者已向我们屈膝,八年来的血债,终于有清偿的一天,我们怎能不欢欣鼓舞,共申庆祝,来纪念这历史上划时代性的日子。"(《前奏曲》,载1945年8月《抗战第一年》演出特刊)《抗战第一年》演出时,全场掌声雷动,散场后,大家满含热泪,热烈拥抱,共同庆祝这来之不易的胜利。八年了,第一次可以这么毫无顾忌地演戏、看戏,压抑在心底整整八年的屈辱就在这一刻倾泄而出。

《抗战一年间》戏单内页

夏衍《一年间》重庆首演剧照

上海沦陷时期的费穆

1936 年，费穆拍摄了电影《狼山喋血记》。这是一部寓言性质的影片，以打狼喻指抗日，被誉为"国防电影"的代表之作；1937 年拍摄的短片《春闺断梦》（联华交响曲之二）寓意、手法相似，而更具表现主义特质。1937 年他还拍摄了中国第一部有声京剧戏曲片《斩经堂》，以及《前台与后台》《镀金的城》《北战场精忠录》等几部影片。1940 年，他在民华影业公司拍摄了自己这一时期的代表作《孔夫子》，1941 年又拍摄了《世界儿女》（编剧）、戏曲集锦片《古中国之歌》以及《洪宣娇》《国色天香》等影片。

日军进占上海"孤岛"后，费穆不愿与日军合作，退出电影界，转向话剧，先后加入或组建过"天风""上艺""新艺""国风"等多个剧团，导演了《杨贵妃》《梅花梦》《秋海棠》《浮生六记》《红尘》《青春》《蔡松坡》《小凤仙》等十余部话剧。其实，还在"孤岛"时期，费穆就为"中旅"导演过《洪宣娇》（魏如晦编剧），为"天风"导演过《清宫怨》（姚克编剧）等剧。我猜测，除了难却朋友情谊之外，费穆这时候可能已经预感到，今后将很难再在电影界容身，他在提前热身，准备栖身相对较为宽松的戏剧界，以执导话剧来维持生计，同时也藉此在舞台上打造尽可能多的名剧，以艺术的力量去感染影响沦陷区的民众。费穆是一个稳重务实的人，他曾经说过，自己"大道理要讲，骨气要讲，不会含糊"，但自己又是艺术家，是"不会喊口号"的。在残酷复杂的沦陷区，他并不表现为大义凛然的英雄形象，而始终是一个有节气、讲策略的知识分子。

抗战爆发后，费穆主要的活动基地在上海，其间去过香港，但时间不长。他的创作环境是"孤岛"，是沦陷区。费穆当时创作的几部影片现在绝大部分已经看不到了，这个阶段他主要的活动是创作话剧，话剧作品则更不可能留存下来。事实上，

费穆对话剧有独到的见解，在排戏、音乐、布景、调度等各方面都表现出鲜明的个人风格，完全可以自成一派，但这一方面的研究却长期被忽略了，成为费穆研究中最差的一段——电影研究往往掠过而已，话剧研究又少有涉及。究其原因，主要有两个方面。一方面是资料的缺失，由于话剧的特殊性，现在已无法看到当时上演的任何一部，当然如果进行挖掘的话，应该还可以还原一部分，只是现在整个环境有些浮躁，很少有人能够沉下心来收集史料。另一方面，费穆虽然排演过多部舞台剧，但留下的剧本却几乎没有，用他自己的话来说，这些都只是"过眼烟云"，无需保存。其实费穆拍电影也是这样，他几乎不按照本子拍戏，本子的作用对他而言，其一是给投资的老板看的，其二是让演员知道基本的故事和人物关系。实际拍摄的时候，他有很多即兴的发挥，善于捕捉临时的灵感，最后他还有导演的功夫——剪辑。因此他不出版剧本。

1941年7月天风剧社演出《清宫怨》的说明书

对费穆这一段话剧创作研究的忽略，另一深层原因可能是：沦陷区研究至今仍存有隐性的禁忌，至少一般认为那是日伪的、灰色的、颓废的，评价都是负面的，因此整个这一段的研究都非常差。事实上，费穆不肯加入受日本人控制的电影公司，退出电影界，之后参加的第一个剧团"天风"与国民党外围地下组织有密切的关系。这个剧团的后台人物是赵志游，而赵志游又是由国民党当时在上海的地下组织负

国风剧社1945年4月9日演出《牧歌》的特刊

国风剧社1944年11月19日演出《蔡松坡》的特刊

人平祖仁直接联系的。当时国民党地下组织分为"军统""中统"两个派系,他们属于"军统"这一系,任务就是尽可能地劝说人家不要做汉奸,如果有人做了汉奸,则对之实行暗杀。"天风"解散后,费穆又先后组建了"上艺""新艺""国风"等剧团,往往是被封掉一个,又另建一个。其间他还从话剧界退出过一次,因为不想为汪伪庆功而解散了自

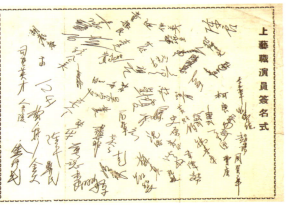

上海艺术剧团演职员签名

己的剧团,等风头过后再成立一个。如此种种,我们可以感受到,他在特殊时期沉重压力之下既坚持自己原则,又要维持剧团众人生计的苦心。他在那个时代所作的选择,也不是意识形态的问题,而是民族性的问题。在当时的历史环境下,民族性上升到了最高层次,对那段历史的评价也不能简单地从意识形态出发来评判。

如果我们仔细排序分析,可以发现在整个沦陷期间,费穆创办、维持的其实只有一个剧团,即上海艺术剧团,其他"新艺""国风"也好,"联华""国联"也罢,都只是"上艺"的化身,是在特殊环境下的一种生存策略。1943年8月,汪伪政府策划了一出"接受上海租界"的傀儡剧,并强迫上海的职业剧团联合演出《家》以为庆祝,首演日安排在8月9日。费穆领导的上海艺术剧团于8月6日至8日在卡尔登戏院连演三天《杨贵妃》,然后宣告"小休",并在纪念特刊上发表"临别告辞":"十八个月的时间,十二个剧目,四百三十九天的演出,若干人的心血,

上海艺术剧团团徽

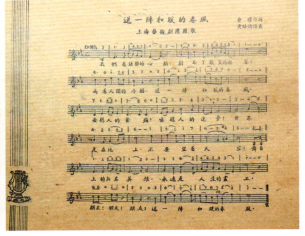

费穆作词,黄贻钧作曲的上海艺术剧团团歌《送一阵和暖的春风》歌谱

1942年12月上海艺术剧团演出《秋海棠》的特刊

连同上海艺术剧团这个名称，从中华民国三十二年八月九日起都将成为历史的陈迹。"这就等于变相的宣告：我不奉陪，我现在自废武功，宣布解散剧团，自然不会来参加所谓的"庆祝演出"了。两个月后的10月8日，费穆他们又以新艺剧团的名义在卡尔登继续演出。这惹毛了日伪方面，他们派出"特高课"人员来责问："你们既然把剧团解散了，为什么现在又换了个名义演出？"费穆不卑不亢、有理有据地回答："当时我们把剧团解散，原是打算改行的，现在觉得我们换饭吃的本领只有演戏，所以我们又演了。"（参见李之华《两年》，刊1945年9月1日《上海艺术剧团复兴纪念特刊》）可见，"上艺""新艺"原是一家，只是环境险恶，换一个名义，方便演出罢了。

1941年12月太平洋战争爆发后，日军进入租界，上海成为沦陷区，抗战宣传也由此转入地下。当时电影胶片的供应遇到困难，上海剧艺社、上海职业剧团等话剧团体也相继解散，剧坛一片岑寂。费穆等一批影坛艺人不愿与日伪势力合作，决定退出影坛，组织剧团演出话剧。筹备会是在民华影业公司编导部那间小屋召开的，从中午谈到深夜，决定成立上海艺术剧团，而以卡尔登戏院作为剧团演出的基地。那天出席筹备会的共六人，他们是：费穆、李之华、于由（毛羽）、吴承铺、池宁和张晓风。上海艺术剧团以天风剧团班底为基础，加上"银联"等部分成员组建，费穆为其中灵魂人物，在他周围聚集了黄贻钧、刘琼、乔奇、丁芝等很多优秀艺人，金信民、童廉则在经济上予以了很大支持。

1942年2月15日，这一天是农历春节，费穆特意选择这一天作为上艺首演日，第一

新艺剧团1943年10月8日起在卡尔登演出《浮生六记》的特刊，沈三白原著，费穆改编、导演，乔奇、碧云等主演

新艺剧团1944年10月7日起在卡尔登演出《梅花梦》的特刊，谭正璧原著，费穆改编、导演，乔奇、碧云、路珊主演

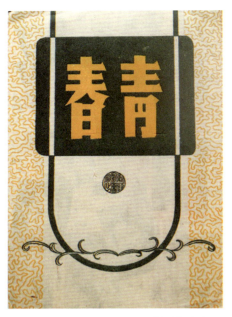
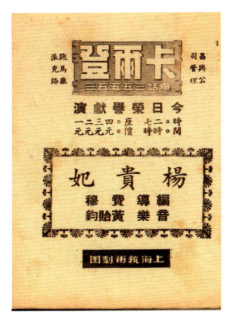

新艺剧团 1944 年 7 月 5 日演出《青春》的特刊　　　　1942 年 2 月上海艺术剧团演出《杨贵妃》的说明书

出剧目是费穆编导的《杨贵妃》，从 2 月 15 日到 3 月 17 日，整整演出了 30 天，来了一个开门红。以后又先后演出了《秋海棠》《浮生六记》《大马戏团》《梅花梦》《红尘》等 30 余部话剧，有借历史人物弘扬民族自强精神的历史剧，也有艺术品位上乘的家庭伦理剧。"上艺"系统剧团的演出，在电影技巧的借鉴运用、音乐元素的创新加入、抒情理念的强化凸显、演员表演的细腻含蓄等方面，都作了有益的尝试，形成了自己特有的艺术风格，因而受到观众出自内心的欢迎，往往新戏一经上演就欲罢不能，演出几十甚至上百场都是常有的事。我根据手头掌握的文献作过一个统计，仅以费穆一人为例，从 1941 年 12 月至 1945 年 8 月，整个上海沦陷期间，费穆共编导了 12 部话剧，其中卖座最好的是《秋海棠》，共演出两次，累计演出 169 天；其次是《浮生六记》，共演出三次，累计演出 134 天；第三是《红尘》，共演出两次，累计演出 70 天；卖座最差的《第二梦》也演出了 15 天。在整个沦陷时期，费穆导演的这 12 部话剧，累计共演出了 776 天，整整两年有余，期间他还要参与"上艺""新艺""国风""联华""国联"等剧团的组织工作，还要应付日伪各种检查盘问，还要写作、编剧，工作量十分惊人。如他导演的《杨贵妃》，1942 年 2 月 15 日首演，这一天正是春节，也即大年初一这一天他是在剧场度过的。《杨贵妃》演到 3 月 17 日结束，整整忙碌了一个月，而第二天，也即 3 月 18 日，他导演的《钟楼怪人》又开演了，连一天都没有休息。正是靠着这种超负荷的工作，费穆领导的剧团成员才能在险恶的环境中勉强度日，并藉此维护一个艺术工作者起码的尊严。

在"上艺"演出的众多话剧中，尤以《秋海棠》和《浮生六记》两部剧作的演

联华剧团 1945 年 5 月 18 日起在卡尔登演出《浮生六记》的特刊

出影响最大。

　　《秋海棠》是一部以梨园艺人悲欢生涯为情节的长篇小说，由秦瘦鸥创作，为当时最受市民欢迎的一部作品。改编后由号称三大名导的费穆、黄佐临、顾仲彝联合导演，石挥、沈敏、英子等主演，从 1942 年 12 月 24 日起首演，至 1943 年 5 月 9 日始落幕，共演出 200 余场，观众达 18 万人次，创造了当时话剧演出的最高纪录（1944 年 1—2 月，该剧又由乔奇导演，在金城大戏院演出 30 余场）。作为当时票房最好的一出戏，《秋海棠》天天满座，戏票甚至需要提前半月预订，费穆、黄佐临、顾仲彝三人联合编导，分幕包干，各显神通，整部戏的风格也因此显得有些斑驳，但显然费穆承担了总成全剧的责任，在其中更多地融入了个人的风格。最为显著的就是，费穆在剧中加了一个序幕，以戏中戏的《苏三起解》启幕，用忧怨凄清的青衣歌喉引出故事，然后秋海棠徐徐上场，和结尾秋海棠的落寞遥相呼应，因此而深化了主题，故受到了包括原著者的一致赞誉。《秋海棠》一剧情节复杂，演出时间长达四小时，因长时期连续演出，演员不堪劳累，以致主角不得不都配以 A、B、C 三名演员轮流演出，成为剧坛演出的一大奇观。这出戏搅动了当时死水一潭的上海滩，很多观众三番五次地买票观看，以致都能背诵戏中台词，并随着剧情的发展和角色情绪的变化，留下眼泪或报以掌声。

　　《浮生六记》本为清代文人沈三白的一部自传性作品，篇幅虽然不长，但因描写细腻，感情真挚，成为文学史上的一部奇作；后经林语堂的撰文力捧，影响愈广，作品主人公芸娘更因此得到"中国最可爱女人"的誉称。《浮生六记》由费穆编导，1943 年 10 月 8 日首演，至 12 月 20 日结束第一轮演出，共上演了 118 场。经过短暂休憩后，1944 年 3 月 22 日再度上演，至 4 月 10 日演出了 29 场（1945 年 5 月联华剧团也曾在卡尔登上演）。费穆的改编融入了很多独特的感觉，他排戏没有完整定型的剧本，每次排演都有新的东西加入，故不少人看费穆编导的话剧往往会看很多次，享受的就是每次微妙新颖的差别感觉。有"江南第一枝笔"之誉的报人唐大郎就是这样的"费迷"，他看了《浮生六记》后还特地在报上写诗褒扬，对费穆极

尽钦佩之情：

隶辞属事原常技，不是欢娱即是愁。始信前人皆稚描，今因费穆得千秋。

看新艺之《浮生六记》，予将谓沈三白因费穆而得以千秋。予于治文，不喜平铺直叙，亦不喜行文之细腻熨贴，沈复此作，即坐是病耳。（云哥《看〈浮生六记〉作》，刊1943年10月17日《社会日报》）

抗战期间，话剧成为上海娱乐界的一支强大生力军，大报、小报及各种杂志中纷纷开辟话剧专栏，请人看话剧也一变而成为最时尚高档的娱乐。亲历此境的李君维先生对此有很中肯的评价："四十年代初在上海阴霾的环境下，看话剧也是知识分子苦中作乐的一种寄托。"（李君维《四十年代的卢碧云》，刊1991年3月29日《新民晚报》）可以说，上海沦陷时期的话剧演出，不但隐晦地起到了民族宣传的作用，也排解了沦陷区民众孤寂痛苦的心灵。而在这其中，费穆及其领导的上海艺术剧团，是影响最大的一支生力军！和费穆等人在险恶的环境中共同工作生活过的柯灵对此有一段评语可谓十分中肯："费穆是卓有成就的导演，艺术上有鲜明的个人风格，又是一位坚定爱国艺术家，在敌伪控制上海电影的时候，他毅然退出影坛，改弦更张，投身话剧运动。他是名导演，举足轻重，这种行动要担极大的风险，是性命交关的事。从上海'孤岛'时期和沦陷时期，他创作的电影话剧，不论直接间接，从来没有离开爱国主题，这是非常难能可贵的。"（柯灵《孤岛时期的费穆》，刊1995年5月3日《新民晚报》）

当年怎样看外片
——电影译制在中国的早期进程

电影是外来艺术,早在20世纪初国产电影事业尚未形成之前,欧美影片就已大量进入中国,最初是在茶馆、酒楼和私人园林里售票放映,只是一些娱乐短片,插科打诨,供人一笑而已,人人能懂,也无所谓翻译。1908年,上海虹口大戏院建成,电影有了正规的放映场所,剧情长片逐渐露面,观众的需求也随之产生变化。至1915年前后,从租界到华界,上海地区相继涌现了一批专业影院,如维多利亚、爱普庐、东京、新爱伦、夏令配克、大陆、海唇楼等,电影放映逐渐成为了一项产业,影片内容也渐趋严肃,讲究艺术了,于是,最初的"译制片"开始应运而生。

"活的说明书"

早期上映的影片,都是默片,虽然没有声音,但在情节曲折、内容复杂这一点上却丝毫不逊于以后的有声影片;而且默片都有字幕,一部普通故事长片的字幕,最少也有上百条,看不懂字幕难免着急上火,于是就有了翻译的需要。有的观众请人事先将影片情节译成中文,抄写在纸上,观影时带到影院去参考。但这毕竟只是个人行为,解决不了大家的需求。真正面对公众的译制,大约产生在20世纪最初10年的中期。《电声》编辑范寄病先生1936年在一篇文章中曾描述过当年译制的具体情形:"新爱伦戏院有一个特点,就是影片放映的时候,戏院里有人讲解剧情,先用粤语,后用国语。假使现在任何电影院里再有这种'活的说明书'出现,我相信观众即使不感讨厌也要觉得有点儿怪,但是那时候却也感觉相当需要,因为戏院方面没有幻灯字幕的设备,如果没有人解释剧情,不识英文的便要莫名其妙。"(《观影杂话》,载1936年11月25日《时代电影》第2卷第11期)这种所谓的"活的说明书",其实即当场口译。当时采取这种译制方法的远非"新爱伦"一家,

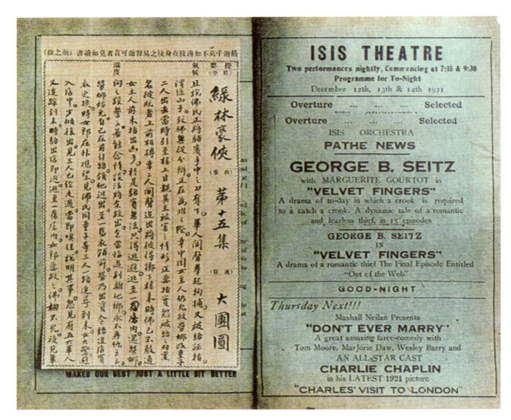

早期在中国放映的外国影片没有字幕,连说明书都是外文原版的。这是1921年上海的一位影迷用自己手抄的中文说明书贴在原版外文说明书上

如1914年开设在英租界江西路上的大陆活动影戏院,在其开幕广告上就这样写道:"本院不惜巨资,特向外洋购运五彩活动新奇、侦探、战争、历史、滑稽、爱情、风景等影片数千种,现已到申。至于房屋宽敞,座位清洁,电扇凉爽,空气流通,无不有美必备,且戏中情,译成中文说明,尤为特色。"(载1914年9月5日《申报》)而1915年开设在华界九亩地的海蜃楼影戏院,在其开幕广告上也强调了"当场口译"这一特点:"逐日更换戏片,推陈出新,并佐以演说剧情,足使观众易于明晓。"(载1915年9月10日《申报》)这些广告正好能和范寄病先生的回忆互为印证,当是有关外片译制的最早记载。

从中文字幕到译意风

1921年以后,中国国产电影事业渐趋发展,对外片经理商形成了不小的冲击,而且,这时期由于一次大战结束,外片进口也愈来愈多,如再采取当场口译的办法,不但工作量很大,且势必会影响竞争力。1922年,前国务总理周自齐创办孔雀电影

1939年11月，上海大光明电影院在首次使用译意风设备时散发的广告

公司，首创外国影片打印中文字幕的先例，聘请的翻译是曾就学美国哥伦比亚大学和纽约影戏专科学校的留学生程树仁，当时叫译片者，第一部译制的影片是《莲花女》。译配中文字幕的方法简便易行，效果还不错，受到观众的欢迎，故"孔雀"先例一开，仿效者竞相纷起，一时形成风尚，即使到30年代初，有声电影勃然兴起之时，也仍沿用此法。到1933年春，国民政府电影检查委员会下文上海市政府，以"外片放映，应加译中文字幕以重国体"为由，命上海社会局监督，"令各影业知照遵行"。至此，上海放映的外国影片，基本上都开始打印中文字幕。

外片译配中文字幕的方法风行了十余年，到1939年才开始有了一次较大的改进，这就是译意风的应用。译意风原名Earphone，初译夷耳风，最后才定名为译意风。这套设备是美国的生产厂家专为上海的豪华影院"大光明"特制的，座椅背后安装有一副听筒，观影时只要戴上听筒，就会有一种轻柔的声音将剧情对白缓缓讲给你听。听筒里发出的声音，是由翻译小姐坐在工作室里边看影片边用国语讲解的，实际上也即类似于同声翻译。"大光明"当时推出的广告用语是："贡献给爱看外国片而不懂外国语者；向来只看国产片而现在想看外国片者；欲求完全明了外国片剧情者。"确实可以说是抓住了观众喜尝新鲜的好奇心理。1939年11月4日，"大光明"首次应用这套设备，试映美国影片《风流奇侠传》，招待中外新闻界人士。平日十分挑剔的记者们意外地对译意风这套设备一致唱起了赞歌，一位记者将此形容为"像是带了一位到美国去镀金的伴侣，连对白都念给我听，有时，还夹着趣味的语调"。9日，译意风正式对外应用，虽然要另付一角费用，但观众还是十分踊跃，成为当时"孤岛"电影界的一件盛事。这以后，译意风一直成为"大光明"的一项特色服务项目，受到观众的欢迎，担任翻译的女士也被影迷们亲热地称之为"译意风小姐"。1992年春，美国著名华裔演员卢燕女士回故乡上海访问演出，报纸刊出的通栏欢迎标题

1930年7月5日蓬莱大戏院说明书，上面特别注明："全片华文字幕，配奏特别音乐"，即外国影片加配中文字幕

美国米高梅出品的汉语配音影片《泰山到纽约》在上海的首映广告，刊 1946 年 10 月 16 日《申报》

为：当年的大光明译意风小姐，今日的美国奥斯卡评委。卢燕女士则对记者津津有味地回忆起当年在"大光明"担任影片翻译的情形："那个工作三天轮一班，是最开心的。放的影片先看一遍，然后就做同声翻译。我非常喜欢，还可以研究表演、镜头和剪辑。这是十分享受的工作。"显然，当年担任译意风小姐的经历，对她以后能成为一名著名的影剧演员有着不容忽视的影响。

意欲扩张的好莱坞

自一次大战以来，美国好莱坞影片一直垄断着庞大的中国放映市场，太平洋战争爆发后，日本兵进入租界，美国影片被迫撤离中国，时达 4 年之久。1945 年 8 月抗战胜利后，好莱坞重新登陆中国，不但迅速恢复了战前的市场垄断地位，而且意欲有更大的扩张。1946 年，米高梅影片公司针对中国市场推出了两项战后计划：一是在中国农村小城镇大力推广 16 毫米小型片，二是为输往中国的影片尝试配上汉语对白。这年夏天，米高梅出品的一些纪录片已经配上汉语对白在中国放映。1946 年 10 月 16 日，米高梅的第一部汉语配音故事片《泰山到纽约》在上海一流影院"大华"正式公映。"泰山"系列影片在中国曾受到广泛欢迎，米高梅选择《泰山到纽约》作为首部尝试汉语配音的影片，显然是经过深思熟虑的。当时，米高梅的这项战后计划曾引起中国影坛的很大震动，不少电影从业者对好莱坞影片在中国的长驱直入深感忧虑，演员关宏达的一番话可以说代表了当时广大影人的心声："《泰山到纽约》竟进一步配上国语对白了，当这片放映时候，我吓得不敢去看，时时刻刻为咱们中国电影发愁，万一继《泰山到纽约》之后，接二连三运了过来，以他们的人力物力财力，中国电影的观众，也许要被他们吸收光。到这地步，我只有打算到乡下去种田，安分守己做一个以农立国的国民了。"（《不是滑稽语》，载 1946 年《莺飞人间》影片特刊）《泰山到纽约》公映之后，未知是因为配音质量太差，还是由于宣传没有到位，并没有产生米高梅预期的反响。当时有一篇影评，对此谈了自己的一些看法：

"在泰山片的技巧方面说,这是上乘的一部,如象队等场景都不曾与以前雷同,高杆铁桥跳水一景极佳。加国语对白说明,不敢予以赞成,至少在已有很久西片历史的上海,恐不会受大部分人的欢迎。"(祝西《一周电影短评》,载1946年10月27日《申报·电影与戏剧》)这可以说代表了一部分文化人的心理。也许由于影片票房不佳,米高梅最终放弃了这项计划,《泰山到纽约》在汉语配音方面开了先例,也划了句号。

值得一提的是,继美国人之后,苏联人在1948年也开始了汉语配音影片的尝试,选择的电影是1948年在国际影展上得奖的彩色音乐片《森林之曲》。1949年2月26日,《森林之曲》在沪光、丽都、平安、虹光4家影院同时首映,广告上特别注明:全部国语对白!影片的艺术和乐观主义精神受到好评,但汉语配音方面同样不成功,有的观众直截了当地批评道:"担任中文对白的先生小姐们,所用国语都是带很重的'关外'口音,稍一疏忽,便溜之而过,不易听出来。"(谷人《苏联绚丽五彩音乐片〈森林之曲〉批判、介绍、观感》,载1949年3月5日《电影杂志》第35期)也有的观众委婉地表示:"华语对白,总觉得不合适,以一个红发蓝眼睛的人,即使国语说得再好,在许多严肃的场面里,观众会哗然大笑。这种配音方法,我个人认为是不可取的。"(王册《谈〈森林之曲〉》,载1949年3月7日《申报·自由谈》)其实以今天的眼光来看,这还是一种固有的欣赏心理在作祟。在使用译意风时,因为知道是有人在翻译,故能很惬意地享受;而当看配音片时,由于是影片中外国人直接说汉语,就觉得很滑稽了。其实,假以时日,看习惯了,这种滑稽感很自然会逐渐消失。

汉语配音影片《森林之曲》广告,刊1949年2月26日《申报》

1948年1月8日在大上海电影院放映《一舞难忘》的说明书,此片由华侨王文涛个人筹资配音

华侨王文涛的勇敢尝试

几乎就在美、苏两国制作汉语配音影片的同时，有一个中国人也在默默地以个人的力量进行这方面的尝试，他就是华侨王文涛。他在20世纪30年代初便赴意大利，就读于罗马大学，以后又成为国内某机构的驻欧特派员。王文涛是一个学者，也是一个科学家，不但有很高的理论造诣，而且有丰富的实践经验。他曾自己动手，成功地组装成一辆摩托三轮。王文涛平时酷爱电影，对于配音也有兴趣，因此看了很多好莱坞译配发行的外语片。他觉得意大利语的发音不少地方和汉语相似，因此决定从译配汉语影片着手。他选择了意大利著名影片《一舞难忘》进行尝试。这是一部爱情悲剧片，写一农家女安娜和农夫李杰订有婚约。一个偶然的原因，安娜救了农庄主伯爵一命。伯爵十分感激，邀请安娜参加舞会。两人尽情欢舞，互生爱意。但伯爵在知道安娜已和李杰订有婚约后，毅然关闭了自己的感情闸门，只身离开了农庄。一年后，安娜和李杰结婚，伯爵忽归农庄，亲自为他们主持婚礼，并赠给安娜一枚纪念章，以纪念他和安娜的一舞之缘。影片由著名演员爱莎丽娜丝和吉诺考尔维主演，其音乐和摄影曾在某国际电影节上荣获金奖。

为译配《一舞难忘》这部影片，王文涛率领20多位华侨青年，进行了具有开创性的艰苦劳动。首先，对影片进行精密计算，将每句对白的影片长度逐句记录下来；其次，进行汉语翻译和对口型；再次，分配演员进行排练。经过长达十个月和数百次的试验，终于宣告译配成功，影片男主角由王文涛亲自配音。王文涛把《一舞难忘》带到上海时曾对记者表示：中国也应该有自己的译制片，他很高兴把这部影片带回祖国，让大家都能欣赏，以尽一个海外游子的赤诚之心。影片从1948年1月8日到14日，由大上海电影院独家放映，日夜4场，连映一周。当时的广告称此为："华侨影迷海外新收获，外国明星开口说中国话。本年度伟大贡献，王文涛创制，西片句句国语对白。"舆论对影片的尝试也有很高评价："语气完全依照拷贝，可以说天衣无缝，丝毫看不出漏弊，只不过人物是碧眼黄发之流而已。"（鹦鹉《〈一舞难忘〉试制成功》，载1947年11月16日《影剧人》新1卷2期）王文涛在译制外片方面所作出的尝试和贡献，值得我们尊重和缅怀。

进入1949年，中国历史掀开了新的一页，百业复苏，万象更新。这年5月，东北电影制片厂率先进行译制片的试制，完成了新中国第一部译制片《普通一兵》。同年11月，上海电影制片厂正式成立，专设翻译片组，由陈叙一出任组长。1950年4月，上海翻译片的第一个新生儿——苏联故事片《小英雄》（即《团的儿子》）宣告问世。中国的译制片事业由此进入了一个崭新的阶段！

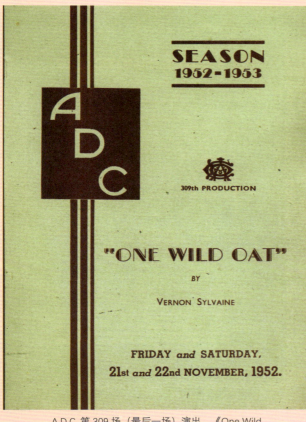

A.D.C. 第 309 场（最后一场）演出，《One Wild Oat》特刊，1952 年 11 月 21—22 日

上海舞台上的 A.D.C.：第 11 场演出，《Maid And The Magpie》剧照，1868 年

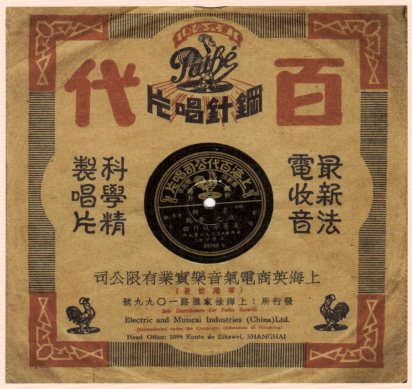

1935年百代灌制的《义勇军进行曲》初版唱片,上面写着:聂耳作曲,夏亚夫和声配乐

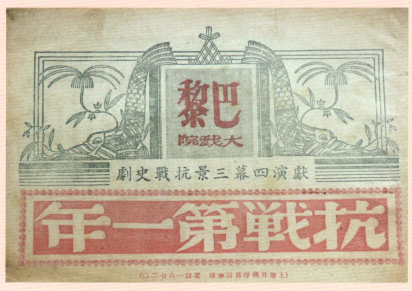

1945年8月30日巴黎大戏院上演四幕三景抗战史剧《抗战一年间》的特刊

一百年前的海蜃楼影戏园

　　电影院是伴随着电影事业的繁荣而诞生、发展的，由于中国电影起步较晚，故影院的发展反而较国产电影本身要先行一步。1908年，上海出现了第一家正规影院——虹口大戏院，而此时的中国还几乎没有什么自己的电影，影院里放映的都是英、法等国的影片。一次大战期间，好莱坞后来居上，垄断了中国的电影放映市场。此前，在1913年前后，随着美国电影的大肆涌进，上海一地集中出现了一批专业影院，如群乐、幻梳、爱伦、东京、大陆、夏令配克等，其他如张园、青年会等一些地方，也争相以放映"电光影戏"作为招徕顾客的手段，本文介绍的海蜃楼，也是在这股浪潮中开设的。

　　海蜃楼电光活动影戏园于1915年9月10日开张于南市九亩地（今大境路及露香园路一带），是华界地区最早开设的影院之一。当时，绝大多数影院都位于租界，海蜃楼的出现，打破了这种不平衡的布局。早期影院的文献非常缺乏，很多方面研究者只能依靠想象，而现存有关海蜃楼的材料却可略补缺憾，使今人借此知晓一些当时影院的基本情况。如海蜃楼开幕广告上"逐目更换戏片，推陈出新，并佐以演说剧情，足使观者易于明瞭"一句就大可玩味。当时放映的虽然都是默片，但已有长片正剧出现，观众也有了了解剧情的需求，而中文字幕、译意风等翻译设备都尚未问世，影院方面采取的是请人在院中当场口译的办法，当时媒界戏称为"活的说明书"，这也是我国最早翻译外片的方法。这一堪称原始的方法在"文革"期间还曾多次使用过，今天50岁左右的中年人应该尚能回忆。海蜃楼的放映时间是上午休息，下午起至晚上共放映三次，分别是二点半到四点半，七点到九点一刻，九点半到十一点半；价目为：日戏正厅铜元六枚，登楼小洋一角，楼厅二角。夜戏正厅小洋一角，登楼二角，楼厅三角，小孩减半。这也是当时众多影院的普遍收费标准。

这里的正厅指楼下，登楼指二楼，楼厅指包厢。当时观影，楼上比楼下贵，晚上比白天贵，而且价格几乎要翻倍。

我收藏有一张海蜃楼影戏园开幕周年（1916年9月）之际散发的电影说明书，这大概能有幸列为迄今尚存的最早电影说明书之一吧？这张说明书长31厘米，宽22厘米，套红印刷，除列有影片故事、放映时间和价目表外，还写有这样两行字：手巾正厅每位十文，登楼念文；茶壶正厅四枚，楼厢六枚。到电影院观影能喝茶，还有毛巾可擦脸，这种情形现代人恐怕也难以想象，但当时却很普遍，学的是以前到戏园子一边看戏，一边喝茶嗑瓜子的梨界传统，而且这种情形一直延续到20年代中期。著名影刊《电声》编辑范寄病先生曾撰文回忆：他小时侯跟母亲到霞飞路上的恩派亚大戏院去看电影，"买的是楼厅票子，到的时候，影片已经开映，我们在黑暗中摸到了座位，茶房在黑暗中送了两杯玳玳花茶来"（《观影杂话》，载1936年11月25日《时代电影》第2卷第11期）。这跟海蜃楼的广告记载是相符的。我收藏的这张海蜃楼周年庆说明书共介绍了4部影片，有滑稽片《呆大之新职业》、战争片《英法联军大战》、侦探片《血手印》，和令人瞩目的由"全球伶界大王、滑稽大家"却泼仑君（卓别林）主演的2本短片《大闹酒店》，由此亦可知，卓别林的喜剧影片很早就传入中国，且广受欢迎，常映不衰，"世界喜剧大师"的桂冠名不虚传。这也是我收藏这张一百年前影院说明书的额外感受。

海蜃楼影戏园说明书

一统天下
——中国早期电影市场上的好莱坞连集长片

现代人对电视连续剧没有不熟悉的,各家电视台哪天不放几部电视剧啊?又有哪部电视剧是单集的呢?若回溯一百年前,那时情形是怎样的呢?当然,那时电视还远未发明,但电影已有二十几年的历史了,让今天的人难以想象的是,那时最火爆的电影居然也是连续的,不过当时叫连集长片,20集、30集乃至四五十集的电影比比皆是,完全可以风头正劲、一时无两来形容。若想完整地看完全集,就得天天跑电影院,连续跑半月、一月都不稀奇,就像今天一些"迷粉"追电视剧一样。如此看来,今天的电视连续剧也只是步当年连集长片的后尘罢了。

从世界电影史的发展轨迹来看,早期默片的一个重要分支就是连集长片,内容则多以犯罪和侦探破案为题材。侦探剧情节紧张,动作丰富,善于营造恐怖气氛,故事内容一环紧扣一环,适合分集拍摄,确实是连集长片的最佳选择。和现在的电视连续剧一样,连集长片多改编自小说,20世纪初,美国小说家尼可拉斯·卡特(Nicholas Carter,实际是好几位美国通俗小说家的共同署名)创作了一系列侦探小说,塑造了大侦探聂温达(Nick Carter,又称聂格·卡脱)的形象。1908年,法国埃克莱尔公司据此拍摄了长达6集的《聂温达》,大受欢迎。以后,法国、美国拍摄了大量这一系列的连集长片,电影史学家李少白在查阅当年《新闻报》广告后指出:早在1915年,上海的东京影戏园、海蜃楼影戏园等就放映过很多"聂温达"系列影片,如《聂温达破获掳女奇案》《聂格·卡脱破获欺骗银行案》《大侦探聂克·温达化身捉盗》等(李少白《影史榷论》,文化艺术出版社2003年版)。谷剑尘的《中国电影发达史》也认为,建在泥城桥(今西藏路)一带的幻仙影院,在20世纪10年代也放映过不少侦探长片。

20世纪初,中国电影业尚处于蛮荒时期,几乎没有电影生产,影院放映业是外

国影片的一统天下；即使到了 20 世纪 20 年代初，由于中国电影制片业刚刚起步，不仅影片数量少，质量也低劣，故基本被排除在电影院正规商业操作之外。因此可以说，在电影发展的最初时期，也即 19 世纪末到 20 世纪 20 年代初的这约三十年间，是外国影片绝对占有中国电影市场的时期。最初，中国电影市场上主要以欧洲影片为主，放映最多的是法国百代公司和高蒙公司所拍摄的电影，美国片只占很少一部分。一次大战期间，欧洲电影在中国市场上开始走下坡路，取而代之的是美国电影的全面崛起。

20 世纪 10 年代后半期和 20 年代初，是连集长片的黄金时期，拍摄制作重镇则是美国。当时，好莱坞已经崛起，并且迅速占据世界电影市场的大半份额，中国更是成为好莱坞电影的一统天下，而在这段时期，美国的连集长片又成为影院放映的主力。有学者这样概括美国连集长片的内容："女主人大多美丽活泼，男主人勇猛干练，他们经常为遗产、宝藏、财富等与恶徒展开追逐搏斗，影片中充斥着动作镜头，主人公或从高楼、火车跳下，或陷入烈火、追杀等危险境地之中，贼巢盗窟、奇巧机关、天灾人祸，共同编织出动人心魄的惊险情节，其中犯罪、惊悚、神怪、景观等多种元素杂陈。"（秦喜清《中国电影艺术史：1920—1929》，文化艺术出版社 2017 年版）试想，看惯了胡闹搞笑短片的观众，一旦接触这样惊险刺激的连集长片，焉能不惊喜连连？而且，长片各集又每每都以关键情节结尾，留下浓重的悬疑，让人欲罢不能。故从一开始，连集长片就在中国受到观众的追捧，卖座一路蹿红。根据《申报》刊登的电影广告统计，美国连集长片在上海的放映数约为：1920 年 38 部，1921 年 46 部，1922 年 56 部，1923 年 43 部；而每部连集长片的本数动辄就要几十本（一般影院每天大致放 2—4 本），如果平均一下，每部长片以 20 本计算，那么这个数字可以说非常惊人。若说当时上海各家影院几乎都被美国连集长片所垄断，这个结论并不夸张。有资料显示，美国出口到中国的电影胶片在 1913 年时是 189740 英尺，而到一次大战结束时的 1918 年已增加到 323454 英尺。一次大战以后，好莱坞加大对中国的出口，到 1925 年达到了 5912656 英尺。也就是说，在这段时期，美国对中国的输出总额从 1913 年的 2100 万美元剧增到 1926 年的 9400 万美元，而从比例上来看，1913 年美国对中国的电影出口额仅为美国出口总额的 0.04%，而 1925 年就增加到了 0.16%（沃伦·科恩《美国回应中国：中美关系史》，转引自萧志伟、尹鸿《1897—1950 年：好莱坞在中国》，刊杨远婴主编《中国电影专业史研究·电影文化卷》第 14 章，中国电影出版社 2006 年版）。

应该说，那几年美国电影在上海的发展速度能够实现这样快的增长，其实是有相应背景的，那就是上海影院数量的大幅度增加。电影自 19 世纪末传入中国以来，经过园林、茶馆、饭店、会馆等流动地点的数度放映，已然为广大观众所接受，成为一种堪与戏曲比肩的新型娱乐方式，由是辟设独立的放映场所便是水到渠成之举，而只要有一个成功的尝试者，必然就有诸多效仿者迅速继起。1908 年，西班牙商人

万国活动影戏园 1916 年 10 月 6 日放映连集长片《逃走的新娘》（共 15 集 30 本）的说明书

上海大戏院 1917 年 11 月放映连集长片《侦探之王》的说明书

东和影戏院开演连集长片《空中金刚钻》（共 30 集 60 本）的说明书

雷玛斯在虹口地区开设第一家影院：虹口大戏院，因获营运先机，得以大肆扩张，至 20 年代初，他的影院版图不断增加，相继开设了维多利亚、万国、夏令配克、恩派亚、卡德等多家影院，号称"影院大王"。受此利诱，葡籍俄人郝思培、西人林发、西班牙人古藤倍以及国人曾焕堂等也在上海虹口一带开设影院，加入营运争夺战。至 20 年代初，上海一地已有电影院约 20 家，在全国处于遥遥领先地位。当时，爱普庐、维多利亚、夏令配克、卡尔登等豪华影院以西人光顾为主，大多放映爱情、政治等艺术性较强的短片，间或也放映精彩叫好的连集长片；上海、虹口、爱伦等中级影院，以上层华人出入为主，是放映连集长片的主要阵地；万国、沪江、东和等影院更次一等，是连集长片的二轮放映场所。连集长片的大肆进入，众多影院的相继建造，民众百姓的猎奇追捧，造就了天时地利人和之势，美国的连集长片遂于 1920 年前后，在上海这座城市掀起了一股营运热潮。

连集长片虽然主要依靠紧张刺激的情节来吸引人，但明星也是票房的有力保证，并因此也造就了很多位走红的明星，如主演《宝石奇案》《罗兰历险记》的露丝•罗兰（Ruth Roland），主演《金莲花》《红手套》的梅丽•华珍（Marie

爱伦活动影戏园 1917 年 10 月放映连集长片《假太子》的说明书

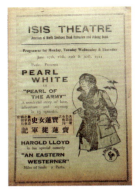

宝莲主演影片《宝莲从军记》（共15集30本）1921年6月27日起上映于上海大戏院

《宝莲从军记》影片说明书内页，右为英文，左为中文

Waleamp）等，但若论受追捧的热度，则非珀尔·怀特（Pearl White）莫属。珀尔·怀特最初被中国媒体译作"白珍珠"，她于1914年拍摄了第一部连集长片《宝莲历险记》并因此而成名，其所饰演各角，妩媚英烈兼而有之，成为美丽、活泼、健康和青春的象征，介绍到中国后更大受欢迎，被誉为"新式摩登的女神形象"，故无论媒体还是观众，此后都直接将其称作"宝莲"。截止到1923年，宝莲一共主演了11部连集长片，全部在中国热映过，其中最受欢迎的是《德国大秘密》和《宝莲从军记》。前者自许为战事侦探长片，共15集31本，从1920年5月31日起在上海大戏院开映；后者则以军事侦探长片为标榜，共15集30本，1921年6月27日起在上海大戏院公映。《德国大秘密》第一集第一本的说明书开篇是这样描绘的："纽约繁华市场，间有华屋焉，为富家士女聚集所，即唯一之俱乐部也。衣香鬓影，济济一堂，男女联袂，翩翩踊舞，灿烂之钻石为电灯反射，发为瑰丽之色彩，笑语杂作，几不知人世间有忧虑事矣。"故事的大幕就在这样华丽迷幻的场景中徐徐拉开。这些影片中悬疑恐怖的紧张气氛，扑朔迷离的化妆造型，布满机关的场景设计，充满着强烈的感官刺激，大受观众欢迎。作家、影评人周瘦鹃撰文这样形容宝莲主演

维廉·格特拉姆（William Bertram）导演的连集长片《秘密电光》（《Hidden Dangers》，共15集30本）1922年2—3月上映于上海大戏院

《德国大秘密》（《The Black Secret》）英文原版说明书

乔治·徐士（George B. Seitz）编导的连集长片《海底黄金》（《Pirate Gold》，共10集21本，拍摄于1920年）1921年3月上映于上海大戏院

影片的炙热卖座："凡宝莲所为剧，恒得多数人之欢迎，白幕上电影未明，而观者已满坑满谷矣。"（瘦鹃《影戏话》，刊1920年7月4日《申报》）

除了明星，当时还涌现了一批擅长创作连集长片的导演，凡是他们编导的影片，都有很好的票房保证，如以导演《秘密电光》（Hidden Dangers，15集30本）驰誉影坛的维廉·格特拉姆（William Bertram），以导演《海底黄金》（《Pirate Gold》，10集21本）和《绿林豪杰》（《Velvet Fingers》，15集31本）而出名的乔治·徐士（George B. Seitz）等，他们编导的这些影片大都于1920年前后在中国上映，是连集长片中最受欢迎的几部。

从20世纪10年代中后期到20年代初，有近十年时间，美国的连集长片在上海大约放映了几百集近万本之多，如果算上二轮影院的再度放映，数量之多，频率之繁，可谓创造了电影史类型片放映的一个奇迹，也堪称那个年代的一道奇特风景。影响所及，中国的不少早期电影和影人身上都隐约能看到它们的余风流绪，诸如《阎瑞生》《张欣生》的凶杀破案，殷明珠、傅文豪的宝莲风范等。连集长片人物众多，内容复杂，放映周期很长，一周、两周普普通通，半月、一月也司空见惯，故手头如果没有一个完整的故事文本，看到后面很容易混淆剧情。当时放映连集长片的影院大都发行有影片说明书，有几页、十几页的，也有几十页的，有文字也有图片，略具厚度，是很像样的一本小册子。像上海大戏院、爱伦影戏院等中高档影院，发行的说明书都是美国的原装货，全部英文，没一个汉字。当时的白领，口语工夫或许了得，文字能力就马马虎虎了，要流利阅读这样一本原装英文的故事书，恐怕也没几个人能轻松做到。这就有了翻译的需求。以宝莲主演的15集31本《德国大秘密》为例，电影院请人对照英文本将这31本故事全部逐本译好，印在薄薄的竹纸上（以尽可能减轻成本），再手工一页页贴在英文说明书上，这就成了一本英汉对照的电影说明书，产生的时间大都在1920年前后。这样一本称得上精心制作的连集长片英汉对照说明书，价格应该不会太便

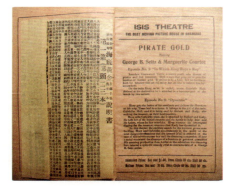

《海底黄金》说明书内页

宜，当时的销售量估计也不会太多。我收藏电影说明书垂 40 年，此类珍品也仅 90 年代有幸目睹一次，以后再也无福遇见，可见确实存世不多，称得上稀罕之物了。也许由于价格太昂，销售不畅，此类英汉对照小本式电影说明书流行的时间很短。当时盛行的是单页式中文简易说明书，一页或两页，颇为实用，价格也实惠，故很受一般观众欢迎。就是这种单页说明书，至今也已百年，如果还能偶尔觅到，那应该也是一种难得的机遇了。

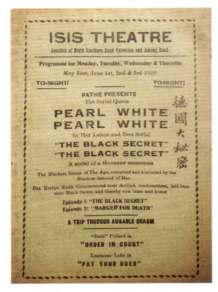

宝莲（Pearl White，珀尔·怀特）主演影片《德国大秘密》（共 15 集 31 本）1920 年 5 月 31 日起在上海大戏院上映

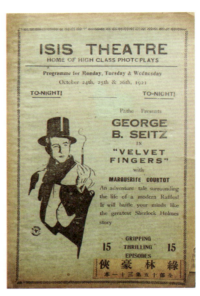

乔治·徐士导演的连集长片《绿林豪杰》（共 15 集 31 本，摄于 1920 年）1921 年 10—11 月上映于上海大戏院

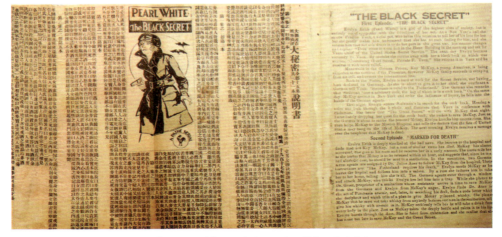

影片《德国大秘密》说明书内页，右为英文，左为中文

探寻岁月的印痕
——迪斯尼早期在华历程

开设在上海浦东的迪斯尼乐园于 2016 年 6 月 16 日按期开幕了，国家邮政局特地改变发行计划，为它增加发行了一套纪念邮票，提高了规格，影响很大。如果说，迪斯尼乐园是一棵参天大树，那么，它的发达的根须系统就是迪斯尼电影，这是它的魂，它的生命所在：令人神往的故事架构，精彩而富于哲理的情节冲突，经典可爱的角色造型，这一切奠定了乐园的基础。人们在这里寻找以往的岁月印痕，享受今天的科技进步。虽然，上海的浦东只是迪斯尼乐园面向中国大陆迈开的第一步，但迪斯尼影片在中国开映的历史已将近百年，此时此刻，回眸探寻迪斯尼早期在华历程，不无意义。

动画片的发明和迪斯尼的历史

沃尔特·迪斯尼（Walt Disney，1901—1966）的动画影片是好莱坞最成功的电影之一，他的《白雪公主》《皮诺曹》《幻想曲》《艾丽丝梦游仙境》《彼得·潘》，当然还有《米老鼠和唐老鸭》，影响了全世界一代又一代人，至今仍深受人们的喜爱。迪斯尼的影片很好地做到了寓情于景，雅俗共赏。它们大都有着相似的主题，即总是天真、忠诚和亲情受到邪恶势力的威胁，其间穿插一系列滑稽的故事，但最终必定是正义战胜邪恶，给人以善良正直的教育。迪斯尼因其影片及影片制作的科技发明曾 32 次获得奥斯卡金像奖，因此而成为美国电影史上最伟大的人物之一。

说起来，沃尔特·迪斯尼在动画片领域里的起步时间并不算早。1877 年，法国人埃米尔·雷诺发明的"光学影戏机"，是人们公认的现代动画影片的雏形；以后，美国人斯图尔特·勃莱克顿在 1906 年拍摄成功的动画片《一张滑稽面孔的幽默姿态》和 1914 年美国人埃尔·赫德发明的透明赛璐珞片，奠定了现代动画影片及其发展

的基础；而稍后法国人爱米尔·科尔和美国人温瑟·麦凯拍摄的动画艺术片已达到了相当高的水平，并取得了良好的商业回报。据统计，仅科尔一人，在1908年到1921年间，就拍摄了250部左右的动画短片，科尔本人也因此被奉为"现代动画之父"（参见张慧临《二十世纪中国动画艺术史》，陕西人民美术出版社2002年版）。

迪斯尼是在1920年以后开始制作动画片的，其间经历了很多挫折，但最终获得了辉煌的成就。迪斯尼的获胜之道既简单又复杂，他的创作有其一定的格局。美国著名的电影史学家刘易斯·雅各布将其归纳为：迪斯尼"已经把他影片里各种结构的形式成份加以标准化，成为半戏剧化的款式。首先，树立起两种对抗的势力：他们相互冲突，于是产生了危机，经过追逐、纠缠、复杂化，接下来是一个更大的危机，和最后一秒钟的高潮，尔后来个迅速解决"（刘易斯·雅各布《美国电影的兴起》，中国电影出版社1991年版）。但这只是相对固定的形式的一面，难题是怎样去不断创造新的内容。迪斯尼精心创作或选择改编的故事往往有着现实的依据，因而也更适合于当代社会。在这方面，人们往往忘不了《三只小猪》。这部影片是在美国经济严重不景气的低潮期上映的，影片暗喻的"团结就是力量"和主题歌《谁害怕那只大灰狼》仿佛在一夜之间就传遍了全美国，成了国家多事之秋用来振奋人心的号召。迪斯尼影片中的一些典型形象，如唐老鸭、米老鼠、普卢托狗等，也是强烈吸引观众的法宝之一。这些可爱的动物身上都被赋予了各自不同的复杂性格，并经常变换角色，相互碰撞，自然引起冲突，造成悬念，引发一个个有滋有味而又富于哲理的故事，于是逐渐把影片推向高潮，最后达到一个出乎意料又合乎情理的结局。迪斯尼的最成功之处在于其能紧跟时代发展，持续不断地在其影片中引进新的技术，输入新的意境。翻开一部动画影片发展史，几乎每一项重要发明都烙上了迪斯尼的名字，如1928年推出的第一部有声动画片《威利号汽船》，1932年创作的第一部彩色动画片《花与树》，1937年完成的第一部动画长片《白雪公主》等。迪斯尼无愧于"世界动画影片大王"之誉称。

迪斯尼传入中国

1920年前后，世界各国的动画影片随着故事片一起传入中国，当时主要是以短片的形式搭配故事片一起放映，独立性并不强。大约几年以后，迪斯尼的影片也在中国登陆，唐老鸭、米老鼠等经典动画形象给人们带去了无穷欢乐，不但儿童们喜欢迪斯尼的作品，成

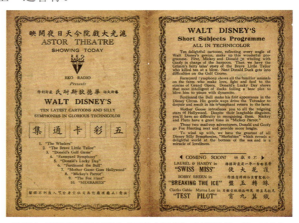

沪光大戏院开映的迪斯尼《五彩卡通集》的说明书，约1935年

人对此也颇有好感。许广平在《鲁迅先生的娱乐》一文中回忆：看电影是鲁迅喜爱的娱乐休息的方式，他喜欢看侦探片、喜剧片、历史题材片，而动画片也是他的喜爱之一，"五彩卡通集及彩色片，虽然没甚意义，却也可以窥见艺术家的心灵的表现，是把人事和动物联系起来，也架空，也颇合理想，是很值得看的"（刊《鲁迅的写作和生活：许广平忆鲁迅精编》，上海文化出版社2006年版）。另一位天才少女，未来的名作家张爱玲对动画影片也有很精辟的论述。她一方面感慨于迪斯尼作品在中国的风靡："大概没有一个爱看电影的人不知道华德·狄斯耐的《米老鼠》。"另一方面又指出："有一片广漠的丰肥的新园地在等候着卡通画家的开垦。未来的卡通画决不仅仅是取悦儿童的无意识的娱乐。未来的卡通画能够反映真实的人生，发扬天才的思想，介绍伟大的探险新闻，灌输有趣味的学识。"她幻想在不远的未来，"连大世界、天韵楼都放映着美丽的艺术的结晶——科学卡通、历史卡通、文学卡通"（张爱玲《论卡通画之前途》，刊1937年上海圣玛利亚女校年刊《凤藻》）。张爱玲写这篇文章时年仅16岁，尚是一个籍籍无名的中学生，但她对动画影片未来发展的预测和期望却是敏感而又准确的。著名儿童文学家任溶溶从小就迷恋迪斯尼，在他心里，迪斯尼的动画影片不仅仅是供消遣娱乐的，还有不少经典是久经历史考验的。他在年届93岁高龄时还撰文回忆："我小时候喜欢看迪斯尼的动画片，直到后来动画片发展拍出来的《白雪公主》和《幻想曲》。"（任溶溶《说说好莱坞老电影》，刊2016年2月26日《新民晚报·夜光杯》）1938年秋，著名画家张善子赴欧美举办画展，宣传中国画的精神和艺术魅力，并为祖国抗战募捐。他不辞辛苦，风尘仆仆，跑了欧美很多城市，频频举办画展，发表演讲。就是在这样忙碌的时刻，作为一个迪斯尼动画片的爱好者，他还是忙里偷闲，特地去迪斯尼总部

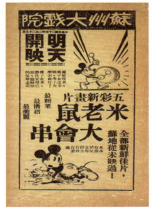

1936年2月29日苏州大戏院放映
迪斯尼《米老鼠大会串》的广告

1939年，名画家张善子赴美办展，
特地慕名前往迪斯尼公司参观

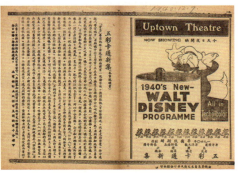

1940年12月7日上海恩派亚大戏院放映
迪斯尼《五彩卡通新集》的说明书

朝圣，亲眼目睹那些心爱之物是如何诞生的。沃尔特·迪斯尼亲自接待了这位来自东方的画家，耐心地为他解去心头之谜。

如果说，欣赏动画片对鲁迅、张善子、张爱玲、任溶溶他们还只是一种爱好，起的是愉悦心情、陶冶情操的作用，那么，对万籁鸣那一批人来说，则直接影响了他们的人生走向。万籁鸣回忆当年第一次看到动画片的情景时写道："当我第一次在电影院看到外国'卡通片'时心里不禁一震，想画笔底下的人物果真动起来了！从此我视卡通片为至宝，一次又一次不厌其烦地买票观看，有的片子还重复看多次，研究其中的奥妙。"（万籁鸣口述、万国魂执笔《我与孙悟空》，北岳文艺出版社1986年版）看了外国动画片后，万氏兄弟心里便再也忘不了它了，他们模仿、探索、实验、创新，经过几十年的磨砺，创作出了一大批有着中国风格的经典作品，在世界动画史上开创了中国流派，成为了中国动画片事业最重要的领军人物。

可以说，迪斯尼的动画影片是好莱坞电影中的一块特殊存在，在不同时间给不同国家、不同层次和不同年龄段的人们都带去了欢乐和启迪。

早期迪斯尼的几部经典影片

就在张爱玲天才地预言卡通片的未来前景时，在大洋彼岸，沃尔特·迪斯尼正以其全部精力和财力，克服着种种难以想象的困难，拍摄电影史上的第一部彩色有声动画长片《白雪公主》。

取材于《格林童话》的《白雪公主》，故事早已家喻户晓，但迪斯尼仍然以极大的热情再次演绎这个善良战胜邪恶的美丽故事，并努力将它拍得优美、清新，充满了抒情诗一般的气息。为了拍好这部史无前例的影片，迪斯尼动用了当时最先进的制作技术，并用真人先将整个故事排演出来，以达到人物的神似。迪斯尼公司制作此片共花了将近四年的时间，投资金额达到150万美金，

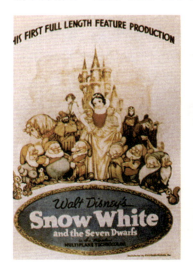

美国1937年推出《白雪公主》时的宣传海报

沃尔特·迪斯尼正在聚精会神地研究动画长片《白雪公主》的拍摄难题

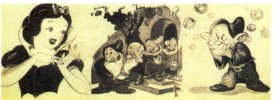

动画长片《白雪公主》中的人物造型

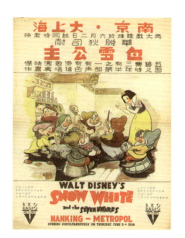

上海头轮影院南京大戏院、大上海大戏院1938年6月2日联合首映《白雪公主》的广告

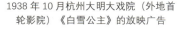

1938年10月杭州大明大戏院（外地首轮影院）《白雪公主》的放映广告

动用了700多人参与。这在当时堪称令人震惊的大投入。一份耕耘带来一份收获，1937年问世的《白雪公主》为迪斯尼带来了丰厚的回报：它不但赢得了当年度大小七项奥斯卡金像奖，并在美国国内以800万美元总收入成为1937年的票房冠军。据说，在当时还没有任何一部影片的收入能超过《白雪公主》。可以说，迪斯尼能成为世界动画业乃至娱乐业的龙头老大，《白雪公主》是居功至伟的第一功臣。刘易斯·雅各布在其《美国电影的兴起》一书中对《白雪公主》有很高的评价："它容纳了过去短片中的全部创作原则。它和迪斯尼的其他作品一样，具有不可思议的摄影效果、节奏完美的剪接、变化多端的音响，以及灵活自如的运用色彩；而且也同样有着成为迪斯尼作品独有风格的那样丰富的想象力、审美观和幽默感。"

1938年6月，影片《白雪公主》在美国公映仅数月后就远渡重洋来到中国，首映式选择了上海的两家特级影院：南京大戏院和大上海大戏院。影院方面为献映这部巨片作了强有力的宣传，除了在报上刊登大幅广告外，还出版豪华的宣传特刊，

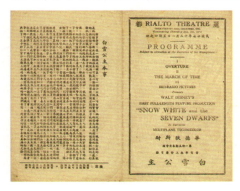

1938年12月1日丽都大戏院（上海二轮影院）放映迪斯尼《白雪公主》的说明书

迪斯尼《幻想曲》说明书

发行色彩绚丽的海报，在上海造成了很大声势，影迷们纷纷以先睹为快。当年12月，丽都等二轮影院再次放映此片，这样，一些收入较低的观众也有机会欣赏到这部"闻名已久"的巨片了。《白雪公主》在上海的放映，触动激励了中国动画片的先驱万氏兄弟，他们经历重重磨难，终于在1941年也成功拍出了中国的第一部动画长片《铁扇公主》，其放映时间还比《白雪公主》要多六分钟。《铁扇公主》当年曾传入日本放映，日本的动画影片大师手冢治虫正是看了此片后才萌发投身动画片事业的意愿。《白雪公主》引发的美、中、日三国连环因缘，堪称世界动画片界的一段佳话。

1998年，美国电影学院组织了一次大规模的评选活动，由1500多位影评人、演员和电影制作人对1912—1996年的400多部电影进行评选，从中评选出20世纪最优秀的100部影片，其中，《白雪公主》（第49名）和《幻想曲》（第58名）是百部佳作中仅有的两部动画片。《幻想曲》拍摄于1940年，是一部真人和动画相结合的影片。它开创性地将动画和世界名曲结合在一起，以一则则动画故事形象地阐述音乐的内涵。全片共介绍了八段名曲，分别是巴赫的《D大调托卡塔赋格曲》、柴可夫斯基的《胡桃夹子》、保罗·杜卡的《魔术师的徒弟》、斯特拉文斯基的《春之祭》、贝多芬的《田园交响曲》、庞开利的《时辰之舞》、穆索夫斯基的《荒山之夜》和舒伯特的《圣母颂》。美国费城交响乐团的指挥斯托考夫斯基出任该片音乐顾问，八支乐曲均由他指挥费城交响乐团演奏，斯托考夫斯基本人在片中也有几个镜头，可谓露了一把脸；音乐介绍兼主持则由美国播音界的明星、著名乐评家迪姆斯·泰勒担任。拍《幻想曲》是迪斯尼想提高动画片文化层次的一次崭新尝试，影片画了60万张画面，1000多个背景，音乐声带达40万尺，投资了300多万美元，片长16大本，放映约费两小时，几乎耗尽了迪斯尼公司的元气。《幻想曲》在好莱坞创下了连映52周的纪录，在英国伦敦、澳大利亚悉尼等世界各大城市放映也打破了历来影片卖座纪录，并获得了第14届奥斯卡奖。抗战时期《幻想曲》曾在大后方的重庆和昆明公映，战后又运到上海放映，媒体评价很高，认为《幻想曲》的特点，"是用银幕上的画面和色彩来配合音乐，音乐和画面是这张电影的男女主角……画面人物的节奏，色彩的构合与变换，一切都跟着音乐走，这种新的尝试与成功是电影或舞台上从来没有的"（林寿荣《图画和音乐的携手——〈幻想曲〉》，刊1945年9月13日《光化日报》）。也有人认为：《幻想曲》是普及世界名曲的催化剂，它"把每一支曲中的作者思想，用画面表示出来，使虚无缥缈的世界变成具体化，把幻想中的梦境搬到了银幕上，这对于帮助了解乐曲是有极大的效果"（天岳《推荐〈幻想曲〉》，刊1946年12月29日《铁报》）。但《幻想曲》在中国的公映业绩却并不算理想，其影响要远远逊于《白雪公主》，看来，迪斯尼的美妙设想对当时平均文化水准并不高的中国也许是超前了一些，而且，在当时战乱的背景下，如此一部"阳春白雪"式的作品，这样的结果也是可以预料的。

如果说，《幻想曲》这部动画片中出现真人是一个奇迹，那么，真正开创奇

迹,让真人和动画明星们一起演绎剧情的则是《幻游南海》这部片子。《幻游南海》的拍摄时间和《幻想曲》相差一年,但在上海放映的时间几乎同时——都是战后的1946年。影片描写唐老鸭和乔鹦鹉、潘公鸡这著名的"卡通三剑客"一起畅游南美,巧逢南美红舞星,一起疯狂嬉戏,尽情欢乐的故事。全片共有九支插曲,有着浓郁的南美情调。墨西哥舞娘卡门·茉莉娜(Carmen Molina)和巴西歌女奥勒拉·米兰景(Aurora Miranda)、桃拉·露丝(Dora Luz)三位南美明星在片中充分发挥她们的擅长,载歌载舞,让人尽情领略了南美劲歌烈舞的风情;她们并对三位卡通明星言传身教,演绎了很多让人捧腹大笑的幽默片段。

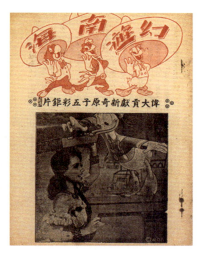

迪斯尼《幻游南海》说明书

相比《幻想曲》,《幻游南海》更通俗也更受到欢迎,但众口难调,也有人认为:影片色彩太绚丽,乐声也太刺激,"每张底片的画面太美而冲淡了美的观念,好像每道菜都是鱼翅,多吃了品味不出美的滋味",因而怀念更单纯也更具戏剧性的《小鹿斑比》(祝西《卡通艺术与观众心理》,刊1946年12月1日《铁报》)。

战后迪斯尼的影片扩张遭到了苏联和欧洲的挑战,他们谋求新的突破,为影片加配输往国的语言被迪斯尼视为一条有效捷径。当时迪斯尼已经生产有加配法语、意大利语、西班牙语、葡萄牙语、阿拉伯语、荷兰语、日语等外国语言的动画影片,加配汉语也在他们的计划中(参见手君《华德狄斯耐重视中国市场》,刊1946年12月22日《铁报》),这符合好莱坞全球扩张的整体计划。事实上,当时美苏两国已经在故事片上开始加配输往国的语言,开始了文化领域的激烈竞争,而拥有广阔市场的中国则是两大集团竞争的重要对象。1946年夏,米高梅出品的一些新闻片已经制成16毫米小型片,深入到中国农村放映,并被配上华语说明(荫槐《美国影片在上海》,载1946年8月3日《申报》)。1946年10月16日,米高梅的第一部汉语配音故事片《泰山到纽约》也在上海一流影院"大华"正式公映(《米高梅新片国语配音说明》,载1946年10月15日《申报》)。与此同时,两大阵营另一方的苏联也在虎视眈眈地盯着中国这一块蛋糕,1946年春和11月,苏联的两部配有汉语的故事片《索雅传》(又名《巾帼英雄》)和《宝石花》也相继在上海开映(参见《〈索雅传〉,一部采用国语对白的苏联影片》,载1946年5月1日《影讯》第3期;马博良《新片杂议〈宝石花〉》,载1946年11月17日《申报·电影与戏剧》)。这种时间节点的重叠交汇很有意义。好莱坞和苏联战后在中国乃至亚洲市场上的大肆扩张,一方面固然是资本营业上的需要,另一方面其实有着更为深刻的国际背景。二战结束后,世界两大阵营间形成冷战局面,反映在文化上,当然也是彼此针锋相对,

互不退让。只是二战后中国大陆国共两党之间很快爆发内战,局势复杂混沌,才使这种竞争被更重要的层面所取代。

新时期的迪斯尼

《白雪公主》的问世可以说是迪斯尼公司的一个转折点,它的巨大成功,使长片的生产成为迪斯尼公司的主攻方向。从1938年到1966年,迪斯尼公司基本上保持着一年一部长片的速度,其中驰誉世界的名片有1940年的《木偶奇遇记》、1942年的《小鹿斑比》、1950年的《仙履奇缘》、1951年的《爱丽丝梦游仙境》等。1967年公映的《森林王子》是迪斯尼本人生前创作的最后一部动画影片,在他去世之后才和观众见面。1966年12月,一代动画大师沃尔特·迪斯尼离开了人间,然而,他开创的迪斯尼王国并未因他的去世而停止运转,他的继承人成功地沿续着迪斯尼雅俗共赏的创作路线。几十年来,看过迪斯尼影片的人们已一代代老去,而迪斯尼仍青春依旧,魅力如初。它以不断创新的精神来和时间抗衡,源源不绝地推出一部又一部叫好又叫座的动画巨片,其青春活力令人肃然起敬。70年代,迪斯尼推出的长片《救难小英雄》(1977年)在欧洲创下空前的票房纪录,使同时期的好莱坞大片《星球大战》也相形见绌。80年代,《谁害了兔子罗杰》(1983年)场面极尽华丽,真人与动画的结合堪称完美。进入90年代,电脑技术的介入,使电影王国成为高科技的世界;同时,华纳公司动画部和斯皮尔伯格主持的梦工厂咄咄逼人的竞争,以及日本动画片如火山爆发一般的崛起,使动画电影市场呈现出群雄争霸的局面。但迪斯尼以其巨大的影响力和实力,收购合并了很多著名动画制作机构,仍以不断探索的精神为世界贡献出令人耳目一新的一部部巨片,从而牢牢占据着动画王国霸主的地位。如近年来成功引进中国的《美女与野兽》(1993年)、《狮子王》(1994年)、《玩具总动员》(1995年)、《钟楼怪人》(1996年)、《人猿泰山》(1997年)、《花木兰》(1998年)、《恐龙》(1999年),以及新世纪以来在中国放映的《无敌破坏王》(2012年)、《冰雪奇缘》(2013年)、《超能陆战队》(2014年)、《头脑特工队》(2015年)和《疯狂动物城》(2016年)等,都是老少咸宜、有口皆碑的佳片,也是迪斯尼永保青春、魅力长存的见证!

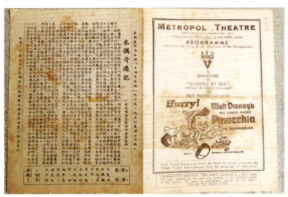

迪斯尼出品的动画影片《木偶奇遇记》1940年4月25日在大上海大戏院首映的说明书

卓别林与上海的因缘

现在已经很难考证卓别林的影片最早在华开映的具体时间，但至少在一百年前，他的喜剧艺术已经让中国人开怀畅笑了。在笔者收藏的早期电影文献中，有一张上海海蜃楼影戏园开幕周年（1916年9月）之际散发的电影说明书，这大概能有幸列为迄今尚存的最早电影说明书之一了。这张说明书共介绍了4部影片，有滑稽片《呆大之新职业》、战争片《英法联军大战》、侦探片《血手印》，和令人瞩目的由"全球伶界大王、滑稽大家"却泼仑君（卓别林）主演的两本短片《大闹酒店》；笔者还藏有一张1917年爱伦影戏园的说明书，介绍的是卓别林主演的另一部影片《命运》。这些都说明，卓别林的喜剧影片很早就已传入中国，而且大受欢迎，好评如潮。当时由于没有标准译名，他的名字在媒体上有各种译法，如却泼仑、贾波林、卓别麟、卓别林等，尤以最后一种使用最广，有人曾据此诙谐地说：卓别林的喜剧艺术"卓"越"别"致而"灵"活。

在中国电影从萌芽走向繁荣之际，对中国影坛影响最大的是格里菲斯和卓别林。格里菲斯在影片《重见光明》《赖婚》等片中展示的影片立意和镜头语言，对中国早期电影导演的影响是深远的，而卓别林的喜剧表演艺术和他对小人物的关切、对社会不公制度的抨击，则促使中国影坛从对明星的崇拜开始转为对艺术的推崇，从单纯向电影取乐转向追求思想性和艺术性方面发展。如电影企业家周剑云就认为：卓别林的影片与一般打闹喜剧"焉能同日而语"，他的电影"以思想取胜，以情绪动人"，"写人类心理，鞭辟入里，针针见血"（《评〈三个妇人〉》）。这是当年具有普遍性的看法。因此，当年影坛既有"明星"的《滑稽大王访沪记》、"上海"的《弃儿》之类对卓别林影片的简单模仿之作，更有对卓别林表演艺术和镜头语言反复观摩、深入钻研的众多专业人士。当年卓别林编导《巴黎一妇人》，拍火车进

卓别林早期名片《寻子遇仙记》的说明书　　20世纪30年代加配汉语字幕的卓别林《淘金记》的说明书　　卓别林《淘金记》放映的另一个版本

站一景，他别出心裁，用俯角镜头，只拍月台地面火车影子的徐徐前行，其独特的构思和干净利落的画面，不知倾倒了多少影人。导演程步高就曾钦佩地写道：卓别林的"镜头完全为戏剧服务，熔化在戏剧内容中，合二为一。看时只觉有戏，已无镜头之感"（《影坛忆旧》）。这实乃电影艺术的高境界、大手笔。

卓别林的几乎所有重要影片都曾在中国上映，如1921年的《寻子遇仙记》、1925年的《淘金记》、1928年的《马戏团》、1931年的《城市之光》、1936年的《摩登时代》等，首映地无一例外都在上海，只有一部是例外，即《大独裁者》。《大独裁者》拍摄于1940年，其时，二战的烈焰已经熊熊燃起，法西斯的魔影笼罩着整个世界，而卓别林则通过精巧的艺术构思和夸张的细节刻画，将法西斯大独裁者希特勒的狼子野心揭露得体无完肤。影片公映之后，盟军将士和全世界的观众大快人心，称赞这是一部"笑与怒的史诗"。1941年春，《大独裁者》的拷贝运抵"孤岛"上海，然租界当局怕激怒德国法西斯，颇感为难；此事为南京伪政府所悉，向经理此片的西片商发出严重警告，并扬言若沪地有任何一家影院敢公映《大独裁者》，

浙江大戏院放映的卓别林《淘金记》有音乐，无翻译字幕　　巴黎大戏院放映的卓别林影片说明书，上面有当年观影者笔迹：1934年2月22日下午三点场　　1936年5月20日金城大戏院首映卓别林《摩登时代》的说明书

都将遭到焚毁的惩罚。就这样,卓别林的这部杰作与处于特殊时期的上海擦肩而过。这年3月,《大独裁者》在香港利舞台首映,观众趋之若狂。当时梅兰芳正在香港,他激赏于卓别林的艺术,连看此片三遍,第一次看二元一角之楼座,第二次看一元五角之后座,第三次看七角半之前座,一时传为佳话。1942年,影片运抵抗战大后方的重庆,在国泰大戏院公映。随后又转往成都,开映于"新明""中央"两影院。由于开映场次过多,唯一的一套拷贝终于"罢工"了,只能另外从印度经昆明运来一套新拷贝救急。至于上海的观众,则要等到抗战胜利以后才有福欣赏到卓别林的这部杰作。

上海不但是放映卓别林影片最多的中国城市,而且还有幸在20世纪30年代和这位喜剧大师有过一次亲密的握手。1931年卓别林拍完《城市之光》后,曾携兄一起作过一次世界旅行。事后他写过一本游记:《一个丑角所见的世界》(生活书店1936年出版有杜宇的译本),书中详叙了他周游世界各大城市的感想,但对上海,他却只能留下遗憾的空白。虽然在旅行中他曾两次路过上海,隔江远眺过这座世界闻名的东方大都市。事隔5年,卓别林在完成《摩登时代》之后,再度周游全球。这次他不但弥补了5年前的遗憾,而且在3个月内两次踏上上海的土地,见到了梅兰芳、刘海粟、马连良、胡蝶等新老朋友,并欣赏了

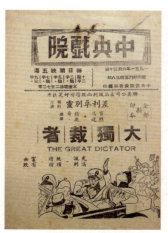

1951年放映的卓别林《大独裁者》的说明书

1936年《电声》卓别林访沪专辑版面

中国的京剧。我们不知道卓别林是否再次著书记叙过这次旅行,但有一点却是可以肯定的,即这次上海之行在他心中留下的记忆是美好而又难忘的。1954年7月,周恩来总理在日内瓦会见卓别林时,这位喜剧大师曾充满感情地对周总理说:"我在1936年到过中国!"可见,卓别林对他的上海之行一直是非常留念的。现在,让我们把镜头摇向1936年的上海,追溯一下卓别林当年的上海之行。

卓别林是1936年3月9日下午乘"柯立芝总统号"海轮抵达上海的,陪同他的是《摩登时代》影片中的女主角宝莲·高黛。当时他与高黛已同居,但尚未正式宣布结婚,因此他们在上海并未以夫妻身份出现。敏感的记者已注意到了他们之间不寻常的关系,故卓别林一到上海就不断有记者追问此事。其中有人问:"卓别林先生,听说那位同你一起作环球旅行的高黛小姐,不久将要同你结婚,此事属实吗?"

卓别林在上海华懋饭店

而卓别林则以其特有的幽默避免了正面回答:"这件事情,我想请诸位先生问她本人,我实在讲不出什么,抱歉得很啊!"卓别林住在当时上海最高级的华懋饭店(今和平饭店),经理是卓别林同乡,英国人,他为卓别林准备了最豪华的5楼A字房间,有趣的是宝莲·高黛住在同楼9号房,恰和卓别林房门相对。也许这是考虑到中国的风俗,但也说明了他们之间当时的微妙关系。卓别林在上海一共只逗留了十几个小时,活动内容安排得非常丰富。他在饭店稍事休息后,即驱车往市区观赏市容,参观邑庙名胜,并特地到江湾、吴淞一带凭吊了上海"一·二八"抗战的炮火遗迹。晚6时半,他举行记者招待会,大约有60名记者向他纷纷发问,他毫无一点大明星的骄矜架子,有问必答,态度非常诚恳。他幽默地对记者说:"只要我做得到的,我都愿意做,总之以使诸位记者先生满意为止。"卓别林的回答

博得了记者们的满堂喝彩。会后,卓别林又匆匆赶到国际饭店观看中国国画展览,然后又参加由万国艺术剧社举行的晚宴。晚宴由当时中国著名女影星胡蝶主持。席间,他向胡蝶谈了自己的从影经过和拍片心得。他所阐述的生活和艺术的关系,给胡蝶留下了深刻印象。事隔50年后,胡蝶在撰写回忆录时,还清晰地记得当时卓别林富有哲理的话题。晚宴陪客中有"四大名旦"之首的梅兰芳,他在1930年访美演出时曾会晤过卓别林,这次见面可说是旧友重逢,两人紧紧握手,感慨无穷。当晚10点,卓别林由梅兰芳陪同前往共舞台,去看当时流行的京剧连台本戏《火烧红莲寺》。他们进场时,舞台上正演出其中最精彩的一场"十四变",卓别林对变幻无穷的舞台背景和热闹的武戏开打表现了浓厚的兴趣。在剧场休息室,他会见了电影导演史东山和喜剧演员韩兰根、刘继群。当他听说韩、刘有"东方劳莱""东方哈代"之称时,便热情地拉住两人的手说:"我们是亲密的同行呀!"话音刚落,三位笑星几乎同时做了一个怪脸,这不约而同的和谐配合,引起了一阵哄堂大笑。

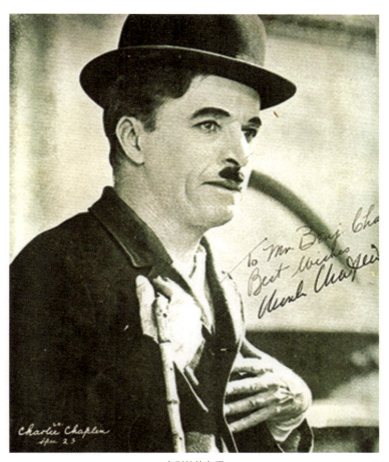

卓别林签名照

由于后面还有安排，他们没等散场，梅兰芳就催促卓别林去新光大戏院（今新光电影院）看马连良主演的《法门寺》。他们进场时，又碰巧演到剧中最精彩的"行路"一场。台下寂静无声，观众都聚精会神地静听马连良的大段西皮唱腔，没有注意到有人进场。卓别林悄悄坐下，细细品味马连良的演唱，还用右手在膝上轻轻击着节拍，听得非常出神。散戏后，卓别林上台祝贺马连良演出成功，马连良来不及卸装，就在台上和卓别林紧紧握手表示欢迎。这极为难得的镜头，被记者们抢拍了下来，成为当时不少刊物的封面照。从"新光"出来，卓别林游兴不减，又至百乐门参加通宵舞会，直到凌晨3点才回住所休息。第二天上午9点，他就乘原轮离开上海往香港去了。

卓别林在游历了香港、小吕宋、西贡、曼谷、新加坡等地后，于5月12日再次回到上海。当他听到4月间上海首映《摩登时代》的盛况时，显得非常高兴。遗憾的是，由于旅途过于劳累，他没能实现上次许下的"回来时在上海多住几天"的允诺，只在百乐门饭店留宿一夜，翌晨就乘船转道日本，返回美国了。

卓别林的艺术属于世界，也属于中国；他生活在大洋彼岸，但又和上海很近很近。他的众多影片，他的喜剧艺术，他的音容笑貌，给上海这座城市留下了太多的故事和丰富的财富，值得我们永远回味。

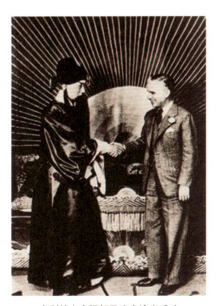

卓别林上台祝贺马连良演出成功

范朋克
和《月宫宝盒》风波

在20世纪20年代的美国好莱坞，范朋克称得上是和卓别林齐名的电影明星。两人一个是头牌小生，一个是喜剧大师，旗鼓相当，享誉世界，令好莱坞为之骄傲。

道格拉斯·范朋克（Douglas Fairbanks，1883—1939）是美国默片时代的杰出人物，曾出任美国奥斯卡评奖委员会的第一任主席。他一生主演近百部影片，代表作有《佐罗的标记》（1920年）、《三个火枪手》（1921年）、《巴格达窃贼》（1924年）、《黑海盗》（1926年）、《铁假面》（1929年）等。在影片中，他总是以代表正义的英雄形象出现，充满朝气和活力，因此而深受观众喜爱，在全世界具有广泛的影响。乔治·萨杜尔在其名著《世界电影史》中对范朋克有这样的评价：范朋克"以他熟谙各种运动技巧的才能和永远是笑容可掬的乐观主义征服了观众。人们把他当作年轻的美国那种勇往直前的精神的象征。他已不是一个普通的演员，而是和卓别林所饰的人物同样富于生气和为大众所知的典型"（乔治·萨杜尔《世界电影史》，中国电影出版社1982年版）。另一位电影史学家刘易斯·雅各布斯也有类似的评语：范朋克在他那个年代"成为了有雄心、正直、民主的美国青年的有代表性的偶像。……他把罗斯福总统说的'不屈不挠的人生'的思想和美国人对效率的崇拜组合在一起，创造了'活力'这一新的电影明星的特征"（刘易斯·雅各布斯《美国电影的兴盛》，中国电影出版社1991年版）。

1929年，好莱坞明星范朋克踏上上海的土地

北京大戏院于1927年2月发行的好莱坞影片《月宫宝盒》特刊

由此可见范朋克当时在好莱坞的不凡声望和地位。

按理说，这样的世界级明星在其艺术声望达到顶峰之时访问中国，理应会受到热烈的欢迎，但事实却并非这么简单。1929年12月的一天，一艘正在大海中航行的名叫"刺勃夫拿"号的客轮，向茫茫无际的太平洋上空发出了这样一封小心翼翼的探询电报："听说有人反对我们在电影中侮辱华人，恐有不利，不想停留上海。示复。"拍发电报的是正在周游世界的两位闻名全球的美国电影明星——道格拉斯·范朋克和他的妻子玛丽·璧克馥，收电报的是美国联艺电影公司驻上海的代表。我们不知道联艺公司的代表是用怎样的措辞解释的，但范朋克夫妇终于打消了顾虑，停船靠岸，踏上了上海的土地，时间是1929年12月9日。

其实，范朋克夫妇早在动身开始周游世界之际，就已决定了要访问上海这个神秘诱人的东方大都市。但他们没有料到，这一消息被新闻媒介透露以后，在上海却引起了一场颇为激烈的争论。使范朋克在上海成为一个有争议人物的是他1924年主演的影片《月宫宝盒》，在这部影片中有一些丑化中国人的镜头。

《月宫宝盒》原名《巴格达窃贼》。影片讲述一个窃贼潜入巴格达皇宫，欲盗各国进贡的宝物，却为巴格达公主的美貌所迷，最后只携走了公主的一只绣花鞋。窃贼化装成一位王子向公主求婚，公主的爱情使他洗心革面，决心为她去探宝。窃贼冒险潜往烈焰飞腾的火谷和大水汹涌的水晶宫，最后终于寻得宝贝而归，获得幸福。很显然，这是一部充满神话色彩和浪漫气氛的电影。1925年，影片在日本公映时曾被评为"优秀娱乐影片第一名"（参见［日］山本喜久男《日美欧电影比较史》，中国电影出版社1991年版）。中国在1926年也引进了此片，并将片名译为与影片内容风格相吻合的《月宫宝盒》，这是当时在影院服务的旧派文人的拿手好

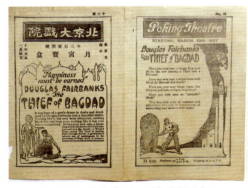

北京大戏院放映《月宫宝盒》的说明书1

《月宫宝盒》特刊内页

北京大戏院放映《月宫宝盒》的说明书2

戏。《月宫宝盒》最初在上海大戏院上映,可能是宣传不力,引起的反响似乎并不大。1927年3月10日,影片换到当时刚落成的北京大戏院上映。影院方面十分重视,刊出大幅广告云:"片中有演员十余万人,硕大蜘珠如巍巍巨厦,喷烟神龙,腾云天马,遁形神甲,御风宝毡,撒豆成兵,巨大佛像,圆光镜,水晶宫,火焰山。云母仙桃,可以起死回生,奇离怪诞,令人五里雾中。"北京大戏院的炒作也很成功,影片于10—20日连映11天,至20日影院刊出广告:"明起公映《风流美人》。"21日复刊出启事,言应观众要求,"《月宫宝盒》再映三天"。如此,《月宫宝盒》在北京大戏院共放映了14天。当时影片一般只映两到三天,满一周已是好的,而《月宫宝盒》连映两周,可谓很大的成功。影片放映后即陆续有人提出异议,认为片中有侮辱华人的镜头。1929年范朋克访华,有人再度提出此问题,遂引发一场争论。当时的上海对范朋克的来访,明显分成反对和欢迎两派,报纸上对他也是毁誉参半。毁者谓其不应在影片中侮辱华人;誉者赞其艺术高超,值得学习。正是这场争论,使范朋克夫妇进退两难,在太平洋上发出了上述那封电报。

其实,如果我们审视一下当时的外国影片,不难发现,大凡描写到下层社会或犯罪场面,影片中往往会穿插几个垂长辫、着马褂的中国人。这有其深刻的历史原因,当然也是有血性的中国人难以容忍的。范朋克访沪以后仅几个月,上海就发生洪深大闹"大光明"事件即为一例。但问题也有着另一方面,我们应该怎样去积极纠正别人的偏见呢?鲁迅对此的态度值得我们深思,他实事求是地指出:"那片子上其实是蒙古王子,和我们不相干;而故事是出于《天方夜谈》的,也怪不得只是演员非导演的范朋克。"即使是所谓的"辱华影片",鲁迅以为也不妨看看。他说:"看了这些,而自省,分析,明白那几点说的对,变革,挣扎,自做工夫,却不求别人的原谅和称

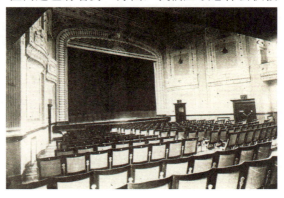

1926年上海之北京大戏院内景

范朋克和《月宫宝盒》风波　　　　第十篇

赞，来证明究竟怎样的是中国人。"（《"立此存照"（三）》）正是在这样的思想启示下，上海向范朋克敞开了大门。1931年2月，范朋克再度访华，当他从秦皇岛到达上海时，受到了上海各界知名人士的欢迎和款待。尤其使他感动的是，这次上海各界没有再提他拍摄侮辱华人形象影片的往事，表现了豁达的胸怀。

范朋克的两次访华，使他对中国一次比一次有了更深刻的认识，并且开始忏悔他过去拍摄的一些有损中国人民感情的影片。他曾两次说过令人深思感慨的话。第一次访华回国时，他曾对一位名叫唐少训的中国朋友发表感慨："这回到中国所得到的印象，出乎我意料之外，回去必尽力述我所见，使一般未到过东方的人消除误会！"第二次他很诚恳地对热情接待他的梅兰芳说："梅先生，我以前虽来过中国，但并不了解中国的一切，这次我才有了比较深刻的认识。我以前拍的片子，对贵国人民有不礼貌的地方。我是一个演员，有些事应该编剧、导演来负责的，但我也不能辞其咎。希望通过你的关系，向贵国人民代达我的歉意。"（梅兰芳《我的电影生活》，中国电影出版社1962年版）

范朋克在有声电影兴起之后就基本退出了影坛，1939年12月12日因病逝世。范朋克在世界电影史上自有其独特的贡献，而他在中美两国人民的文化交流史上写下了充满诚意的一页，并因此而获得了中国人民的尊重和怀念。梅兰芳和胡蝶晚年在回忆录中都充满感情地回忆了自己与范朋克的交往和友谊。

赛珍珠
及其名著《大地》

1931年，美国作家赛珍珠完成了她一生中最重要的一部作品——《大地》，从此，她的名字和她的作品就和中国紧紧联系在了一起。

赛珍珠1892年出生于美国弗吉尼亚州，本名珀尔·赛登斯特里克·布克（Pearl S.Buck），在她刚满3个月的时候即随传教士的父母来到中国，在镇江生活了14年之久。后来，她成家以后又在南京、安徽等地教书、写作，前后共在中国度过了近40年的时光。她是一个"中国通"，"赛珍珠"即是她自己起的中文名字，她曾说过："我一生到老，从童稚到少女到成年，都属于中国。"（《中国的今昔》）中国文化滋养了赛珍珠的精神世界，而赛珍珠终其一生也与中国结下了不解之缘。在她从事写作以后，她就立志要把中国人写得与以往外国作家笔下的中国人完全不同，她表示："我不喜欢那些把中国人写得奇异而荒诞的著作，而我的最大愿望就是要使这个民族在我的书中，如同他们自己原来一样真实正确地出现，倘若我能够做到的话。"（《勃克夫人自传略》）《大地》就是这样一部体现她愿望的作品。小说于1931年在美国出版，当年就销售了180万册，并连续22个月荣登畅销书排行榜首位；第二年更荣获普利策奖，为她赢得了很大声誉。全世界先后有60多个国家翻译出版《大地》，而中国仅在1949年以前，《大地》的译本就有六七种之多。1938年，赛珍珠因"对中国农民生活的丰富和真正史诗般的气概的描述以及她的自传性的杰作"获得诺贝尔文学奖，登上了她文学生涯的顶峰。

赛珍珠的名字和《大地》这本书在20世纪30年代传遍了世界，这为电影改编打下了良好基础。1933年，明星影片公司发布消息，准备将《大地》搬上中国银幕，剧本由姚苏凤、张常人编写，张石川出任导演。以后未知何故此事没有成功。"明星"搁浅的计划结果却由米高梅完成了。1933年，米高梅公司以15万美元买下了《大地》

明星影片公司1933年准备将《大地》搬上银幕的预告

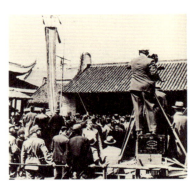

米高梅公司《大地》摄制组1934年在中国拍摄外景的情形

摄制权,于是,影片《大地》拉开了拍摄的序幕,而当时谁也没有想到,这部影片的拍摄周期竟会长达3年半。

由于《大地》是一部以中国为背景的作品,因此影片的摄制引起了当时中国政府的注意,而米高梅公司也一改以往好莱坞的骄横作风,同中国政府举行商议,保证片中不出现污蔑中国的场面,并订立了正式协定。这是好莱坞历史上第一次为了拍摄影片而同外国政府签定协议并作出承诺。接着,国民党宣传部又在协议的基础上派杜庭修将军去好莱坞,以中国全权代表的身份监制影片的拍摄(后来此职由中国驻旧金山总领事黄朝琴接替)。与此同时,米高梅公司也采取了比较认真负责的态度。1933年12月,导演乔治·希尔率领一个摄制组前往中国,以便拍摄一些背景素材和收集影片所需的大量道具,随同前往的是米高梅请的华人技术顾问李时敏,他负责选择拍摄地点,鉴定收集的服装、道具以及招考华人演员。摄制组在华中、华北地区工作了半年多,他们收集道具的方法很奇特:道具人员每天一早推了车子出去,车上装满了新的家用器具,如碗、碟、锅、油灯等,他们在各村转来转去,向农民换回陈旧破烂的类似器具,以及锄、铲、水车、打禾棒等农具。这种以旧换新的做法对农民来说难以理解,可是米高梅公司却因此得到了大量有用的道具,它们使影片有了一个真实的环境。更有趣的是,他们为了效果逼真,买了两头中国老黄牛运回好莱坞,而等影片拍好时,牛已繁殖成了36头。

依照协议,《大地》的演员最初准备全部选用中国人,米高梅公司曾在中国和美国分别登报招聘,会说英语是其中一个主要条件。女主角最初选定的是杨秀。她生长于檀香山,是哥伦比亚大学语言学硕士,1930年梅兰芳访美时担任翻译的就是她。后来由于各种原因,男女主角王龙和阿兰改由美国人担任,但仍聘请杨秀扮演片中的重要配角,而且是一人饰两角。在影片中担任要角并与米高梅签有长期合同的华人共有16人,其中,王龙好友亚清由李清华扮演。李清华出生在美国,但中文极好,是华侨刊物《华美周报》的主编,他饰演的角色是片中华人演员中戏份最

重的。刘宅守门人由罗瑞亭扮演。罗瑞亭是华侨富商，对电影素有兴趣，他和米高梅老板梅耶关系密切，因此，他扮演的角色虽不重要，酬金却是华人演员中最高的。王龙长子由陆锡麟扮演。陆锡麟是二十世纪福克斯公司的演员，以扮演"陈查礼"的儿子而出名。他擅长美术，《良友》画报上曾发表过他的作品。其他担任群众角色而临时招聘的华人多达两千人以上。男女主角的扮演者经多次竞争，最后获胜的是当时崭露头角的好莱坞新秀保罗·茂尼和路易丝·蕾纳，他们因分别在《万世流芳》和《歌舞大王齐格飞》中的出色演技而荣获第9届奥斯卡最佳男、女主角奖。导演的选择最费周折，乔治·希尔在影片未正式开拍前即自杀身亡，接替他的是维克多·弗莱敏，也即以后《乱世佳人》一片的导演，但不久即因病而不得不中断合同。最后担任导演的是薛尼·弗兰克林，他锐意经营，将全片分成几大部分，聘任几位副导演，分别负责特技、外景和群众场面的拍摄，自己则主要负责指导男女主角的表演。他在加利福尼亚州的契特华斯附近，租下了五百英亩土地，并在那里修建了中国道路，种下了中国庄稼，造起了中国农舍，甚至打了一口中国水井，修筑了一段中国长城，连演员坐的椅子、穿的衣服，都是从中国收集去的，以便尽可能真实地体现出中国的"情调"。另一方面，路易丝·蕾纳和保罗·茂尼也多次去唐人街体验生活，模仿中国人的一举一动，路易丝·蕾纳甚至为了体形的需要，长时间节食，使体重减轻了20磅。

　　经过长达3年半的努力，《大地》终于在1937年1月在美国公映，获得了很大的成功，被称为一部"伟大的影片"，并荣获当年第10届奥斯卡评选的最佳女

20世纪30年代上海各家影院放映《大地》的说明书

主角奖和最佳摄影奖。几个月以后，经过中国政府的检查和删剪，《大地》在中国也开始公映，但影片远未获得它在美国那样的欢迎。赛珍珠和美国的电影艺术家虽然自诩要真实地表现出中国农村的面貌，但由于沉重的历史原因和不同文化背景的差异，决定了他们的努力难以获得成功；同时，影片中出现的杀人、行乞和灾民逃难的场面，虽然都是事实，但出自异邦人之手，则令国人难以接受。20世纪30年代的中国正处在民族觉醒的时期，强烈的民族自尊形成的高度敏感是完全可以理解的。但平心而论，《大地》是一部严肃的电影，它是好莱坞历史上第一部用现实手法认真描写中国的重要影片，而赛珍珠作为中国人民的好朋友，也应该是当之无愧的。可惜，在相当长的一段时间里，这位以创作中国题材见长，对中国人民有着浓浓眷恋之情的女作家，被我们所误解和冷淡，受到了不公正的对待，以至她逝世之际仍郁郁寡欢。好在这一页沉重的历史已经掀过，如今，中美两国人民都已经认识到了赛珍珠及其作品在中西文化交流方面所起的重要作用。1972年，美国总统尼克松访华前夕，曾将《大地》作为他了解中国的必读书之一；30年后，在美国总统布什2002年访华之际，中国国家邮政局发行了一套印制精美的赛珍珠邮资明信片，以纪念这位为中美友谊作出贡献的女作家。赛珍珠若地下有知，当可欣慰合眼了。

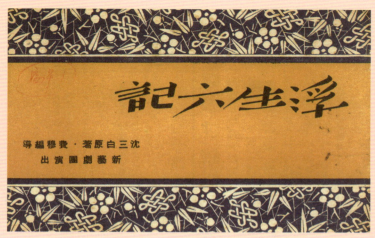

新艺剧团1943年10月8日起在卡尔登演出《浮生六记》的特刊，沈三白原著，费穆改编、导演，乔奇、碧云等主演

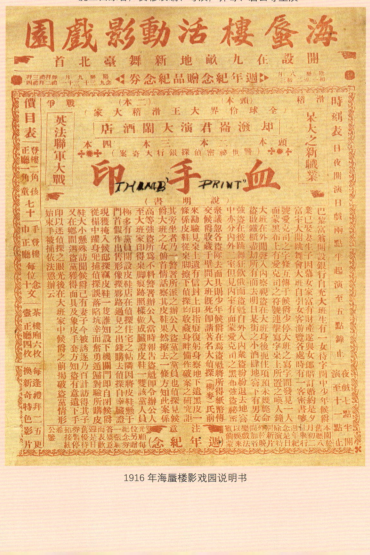

1916年海蜃楼影戏园说明书

宝莲主演影片《宝莲从军记》（共 15 集 30 本）
1921 年 6 月 27 日起上映于上海大戏院

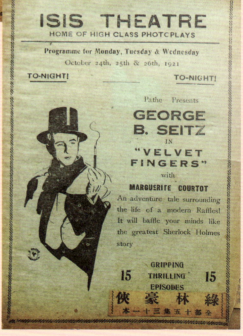

乔治·徐士导演的连集长片《绿林豪杰》（共 15 集 31 本，摄于 1920 年）1921 年 10—11 月上映于上海大戏院

中国大侦探陈查礼

2000年前后,"陈查礼"这个名字曾频频在中国的新闻媒介上亮相,不少出版社还推出了不同版本的《陈查礼探案集》,中美两国的电影界似乎也有意向,准备在合适的时候合作拍摄有关陈查礼探案的影片。说起陈查礼,在20世纪30年代几乎妇孺皆知,而今天的年轻人对这位传奇人物却未免陌生。

"陈查礼"原是一个虚构的人物。1919年,美国作家比格斯在檀香山度假时,从报上读到一则中国侦探张阿斑巧妙破案的故事。他灵机一动,就在自己的《没有钥匙的房子》一书中塑造了一位中国侦探的形象,并为他取名为"陈查礼"。此书于1925年出版后,马上被百代影片公司买下了版权,并于1926年改编拍成了电影《陈查礼》。影片受到了出乎意料的欢迎,于是,"陈查礼系列影片"就开始源源不断地推出,先后由劳勃特·埃里斯、爱德华·罗维、约翰·拉金等几十位作家参与编写剧本。到1949年,共有4家电影公司拍摄了48部《陈查礼》系列侦探影片,相继有桑乔治、上山骚人、E.L.派克、华纳·夏能、薛尼·托勒和罗兰·温脱六位演员扮演过"陈查礼"这一角色,其盛况可与现在大出风头的"007"系列谍战片相媲美。

《陈查礼》影片开始受欢迎,很大程度上取决于影片的曲折情节和观众对神秘东方的好奇。只有到了1931年,福克斯公司决定启用华纳·夏能(Warrner Oland, 1880—1938)扮演主角以后,"陈查礼"这个形象才真正成为一个值得电影史家研究的典型人物。华纳·夏能生于瑞典,由于他的脸型酷似黄种人,因此一直扮演东方人物,开始多半是反派的角色。福克斯公司的决定,给了他一个改变戏路的机会,他也充分发挥了自己的才干。华纳·夏能为了准确地把握人物的内心感受和外在形态,在日常生活中也总是打扮成角色的样子,穿着那身陈查礼式的西服,蓄着那具有特征的胡须,半眯着眼睛打量一切。在拍片后的空闲时间里,他宁愿等着,

也不接受其他的角色，唯恐破坏精心培养起来的特有的人物感觉。通过华纳·夏能富有魅力的表演，出现在银幕上的中国侦探陈查礼是一位聪明而神秘的人物。他穿着讲究，待人接物彬彬有礼，温文尔雅。当他在剖析那些疑云密布的混乱案件时，往往显出过人的机敏，而且语言幽默，常常喜欢引用中国古代哲人（例如孔子）的某些话语，出口成章，贴切自如。在20世纪30年代的美国，陈查礼式的"洋泾浜英语"有着惊人的影响，以致"孔子曰"这种言谈方式，居然成为当时颇为流行的口头禅。直到50年代中后期，美国的一些电视台和影院，为满足观众的怀旧情绪，还数次放映《陈查礼》。

在《陈查礼》系列影片中，有一个基本模式，即"陈查礼"总是站在法律这一边，运用其智慧来为好人服务。当然，对"法律""好人"这些概念含有不同的理解和看法，也有人对影片中西方化的东方情调颇有微词，但以现在比较宽容的眼光来看，"陈查礼"可以说是第一个以正面人物形象在美国亮相的中国人。一位美国著名的影评家曾说："好莱坞银幕上所描写的陈查礼是美国对中国式的智慧和古老的一种尊敬。"（《美国银幕上的中国和中国人》，中国电影出版社1963年版）据调查，当时在华侨比较集中的东南亚一带，对《陈查礼》系列影片的欢迎远远超过其他好莱坞电影。另外，从艺术上说，《陈查礼》影片可说是开启了以后系列侦探片的先河，从著名的比利时侦探波洛（《东方快车谋杀案》《尼罗河上的惨案》等影片主角）身上，也依稀可以发现"陈查礼"的影子。

华纳·夏能扮演"陈查礼"以后，时常以华人自诩，并非常向往访问中国。1936年3月22日，他乘坐"亚洲皇后"号游轮抵达上海，终于实现了自己的夙愿。华纳·夏能的到来惊动了上海的新闻界和电影界，各大报纸和电影公司都派出了记者采访，报纸上刊出的新闻标题是"中国大侦探到达上海"，而见面后记者们却都亲切地称他为"陈先生"。当天下午五时，华纳·夏能在记者招待会上，面对几十

1934年，华纳·夏能主演
《陈查礼在伦敦》的剧照

1936年3月，华纳·夏能来上海时与福克斯公司代表合影

《柏林血案》说明书中文页

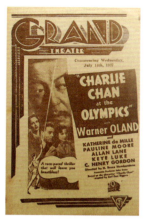

1937年7月14日在大光明电影院放映华纳·夏能主演的"陈查礼探案片"《柏林血案》，此为英文页

名中外记者娓娓叙述了自己扮演"陈查礼"这一角色的难忘经历，并不无幽默地表示此次来华，目的在"一瞻本人祖先"。过了几天，这位好莱坞名演员又再次表示了这个意思，这是在上海各界为他所举行的欢迎宴会上。华纳·夏能穿着那身人们熟知的陈查礼式服装，在人们的热烈掌声中站起来，他含着激动的泪水，深情地说："我来到祖先的土地上访问，感到非常愉快。"此时此刻，在他心里，华纳·夏能和"陈查礼"已合二为一，变成了同一个中国人！

华纳·夏能主演的"陈查礼"系列影片，不少都在中国上映过，而且上座率很高，很受欢迎。鲁迅先生就常去看，且评价不低，据许广平在《鲁迅先生的娱乐》一文中回忆："侦探片子如陈查礼的探案，也几乎每映必去，那是因为这一位主角的模拟中国人颇有酷肖之处，而材料的穿插也还不讨厌之故。"当时国产片中摹仿美国片的颇为不少，如陈娟娟、胡蓉蓉摹仿活泼可爱的秀兰·邓波儿；韩兰根和刘继群（刘病逝后改为殷秀岑）专学一瘦一胖的劳莱、哈台；彭飞和黎灼灼则学韦斯摩勒和玛格丽·沙莉文的"人猿泰山"系列。华纳·夏能的"陈查礼"探案系列当然也有人学，最出名的是徐莘园扮演的陈查礼。他从1939年开始主演"陈查礼"影片，先后拍摄了《中国陈查礼》《陈查礼大破隐身术》《陈查礼智斗黑霸王》等好几部探案片，其在影片中的一举一动、一言一行，几乎和华纳·夏能的陈查礼形象难以区别，以致常被人直呼为"陈查礼"，徐莘园也颇以此为荣。

在中美交往史上，"陈查礼现象"是中西文化的一种奇异组合，值得两国人民重视并加以研究。现在，陈查礼这个传奇人物如重新在中国亮相，这对中美文化交流将是一个有益的促进！

当年"人猿泰山"热

在英语辞典里,"Tarzan"这个词只有两个解释,其一:丛林冒险小说《人猿泰山》中主人公的名字;其二:(口语)指体格魁梧、动作敏捷的男子。事实上,这个词正是小说家埃德加·伯勒斯(1875—1950)在其"泰山"系列小说中创造出来的。近一个世纪以来,"人猿泰山"已成为风靡全世界的文学典型,受到各国人民的衷心喜爱。

1912年的炎热夏天,小说家伯勒斯在芝加哥展开天才想象,写出了他的第一本"泰山"小说。正像大多数天才的早期经历几乎都很糟糕一样,伯勒斯的小说在开始时也缺少赏识者。他一连跑了好几家书店热心推销自己的作品,但却根本无人问津,几经周折,最后麦克勒公司终于同意印行。岂料天上掉下馅饼,书一出版就大受欢迎,很快成为畅销读物,出版商乐得眉开眼笑。伯勒斯于是欲罢不能,一续再续,直到他去世的前三年(1947年),总共写了20本"泰山"小说。甚至在他死后还有人根据他生前写的小说提纲一再推出新的续集。"人猿泰山"系列小说大半个世纪的畅销不衰已成为一个奇迹,作者伯勒斯仅凭此一套书就当仁不让地享有了世界声誉。据统计,"人猿泰山"系列小说共被译成57种文字,传布全世界,仅在20世纪的30年代,销量已达2500万册以上。我国从1925年开始也陆续翻译出版"泰山"小说,最早推出的是商务印书馆,以后百新、大通、启明、大华、天下等出版机构也相继加入。据北京图书馆主编的《民国时期总书目·外国文学卷》(书目文献出版社1987年版)统计,至1948年,20多年间我国共出版了"泰山"系列小说46种(包括重译);小说作者的名字,各出版社有多种不同译法,如巴洛兹、巴勒斯、勃罗斯、勃罗尼维等,而小说主人公,却几乎毫无例外都以"泰山"一词译之。以中文"泰山"对应英语"Tarzan",既谐音又合意,可谓天才译法、神来之笔。

"泰山"系列小说的畅销得益于作者伯勒斯的天才想象力,得益于小说生动的语言、曲折的情节和浓郁绚丽的丛林背景。"泰山"是在非洲丛林中的大猿群体里长大的英国贵族后裔,他既勇武健壮、维护正义,又善良聪明、情感丰富,也有着人和兽的种种毛病。他本来已经习惯了无拘无束、自由自在的丛林生活,却因为不可自拔地爱上一个美丽活泼又温柔的英国姑娘琴恩,生活也随之发生了天翻地覆的变化。"人猿泰山"因此而经历了种种难以想象的惊险生活,快乐与苦痛如影随形,相伴而行。很显然,小说情节引人入胜,具有强烈的感染力,能驰誉世界绝非偶然。如果这套作品仅仅只是以文字载体畅销,那么,笔者这本小书就不会在此浪费笔墨了。事实上,"泰山"系列小说在问世六年之后就被搬上了银幕,并从此和电影结下了不解之缘。我们甚至可以说,从电影中感受"泰山"的人可能远远要比从小说中结识他的人多得多。"泰山"第一次上银幕在1918年,是一位名叫潘生思的保险商投资拍摄的,片名叫《猿王泰山》。影片公映后赢利达到一百万美金,据说是早期无声片时代最叫座的一部电影。有这样的榜样在前,影坛从此一发不可收。据笔者粗略统计,从1918年到1947年,好莱坞拍摄的"泰山"系列影片不下于43部,共有16位演员出演过"泰山"一角。正如虽然出演过中国大侦探陈查礼的演员有多人,而真正得到人们重视的只有华纳·夏能一样,在扮演过"泰山"一角的16位演员中,真正活在人们脑海中的只有约翰·韦斯摩勒一人而已。

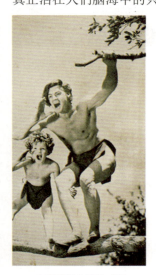

韦斯摩勒主演的《泰山得子》剧照

约翰·韦斯摩勒(1904—1984)身体十分强健,长得熊腰虎背,而且容貌端正,仪表堂堂。他还是一位游泳健将,得过1924年和1928年两届奥运会的游泳冠军,身体条件要远远超过其他演员,在表演登山入水,同强悍的土人和凶狠的猛兽进行搏斗等场面时的优势十分明显。而且,包装他的电影公司是当时实力最强大的米高梅,其他公司根本难与其竞争。韦斯摩勒拍"泰山"影片时已是有声片时代,他自1931年首拍《人猿泰山》一直到1947年拍摄最后一片《泰山与美人鱼》,16年中共为米高梅拍摄了19部"泰山"影片。他那攀山越岭,召集群兽时的一声洪亮高亢的长啸,当年不知激动过多少观众的心灵,因此赢得了"标准泰山"的美誉。中国当年放映的"泰山"影片,基本上都是韦斯摩勒主演的作品,因此,一些上了年纪的老人至今仍对这位身材雄伟漂亮的明星记忆犹深。2001年,译林出版社一下子推出了8本"泰山"系列小说,译者和作序者都是当年的"泰山"迷。当他们从孩子成长为老人,几十年后再谈"泰山"时依然赞不绝口:这可真是好看而又神奇的作品!

20世纪30年代,《人猿泰山》《泰山情侣》等"荒蛮影片"相继在中国上映,

报上刊登大幅广告，影院贴出巨型海报，人口相传，影评助威，掀起了一阵又一阵"泰山"热。我国的一些电影公司甚至模仿推出了中国版的"泰山"影片，如由王引、谈瑛主演的《化身人猿》（1939年），由彭飞、黎灼灼主演的《中国泰山历险记》（1940年）等。如何来认识和评价这些叫好又叫座的"荒蛮影片"呢？当年著名的影评人尘无对此有一段精采的论述。他认为仅用"人类的好奇和企业家的'生意眼'来解释"未免太过简单，他指出："烂熟的资本主义的旧文明，已经完全丧失了他的进步性和向上性了。不知道有若干人，是一天天向靡烂的场合过生活。因此，他们已经成为了精神上的残疾，他们好像放尽了热血的人，虽则眼睁睁地望着自己的'软瘫'，但是一无办法。他们需要'输血'，他们需要新的力量的注射。但是，他们找不到这'血'和'力量'。……

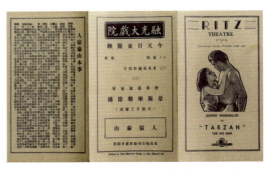

1932年11月22日融光大戏院放映《人猿泰山》的说明书

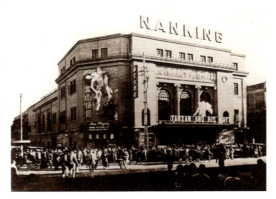

影片《泰山情侣》1934年在上海头轮影院南京大戏院公映时搭建的立体海报

于是，他们就追求原始的力量了。……《人猿泰山》《泰山情侣》，是在这一特征之下产生的。我们不要说旁的，只是'泰山'的长啸，已经看到我们的制作者是何等的对于这原始的'力量'的追求：激昂的，然而是悲凉的；高昂的，然而是凄厉的。"（《半月主要影片简评》，1934年11月10日《青青电影》第8期）尘无的评论是相当深刻的，从根本上点出了"泰山"系列影片产生的社会背景。

时光虽然流逝，"泰山"题材却依然不冷。70年代，有关"泰山"的电视剧推出；80年代，美国的华纳兄弟公司投资3000万美金，重拍彩色宽银幕的"泰山"影片，扮演"泰山"的克里斯托·兰柏特是从应征的300多名健美英俊的青年中挑选出来的，是迄今为止的第17位扮演"泰山"的演员。进入90年代，美国迪斯尼公司拍摄了动画大片《人猿泰山》，成为那一年最为卖座的电影。返朴归真永远是人类的梦想。在原始生态被严重破坏，人类被不断异化的工业时代，"泰山"系列作品却让我们在物化世界之外看到了大自然中一个真正魅力无穷的大写之"人"。对今天的读者和观众来说，人们恐怕更会被"泰山"对艰险困苦的顽强挑战精神而感动。

由《魂断蓝桥》引发的"中国现象"

有一部美国影片，在好莱坞并无显赫名声，但在中国却几乎家喻户晓，这就是由费雯·丽和罗伯特·泰勒主演，从20世纪40年代起曾多次在中国上映的《魂断蓝桥》。

影片拍摄于二次大战期间，讲述的故事却发生在一次大战时。这是芭蕾舞演员玛拉和英国军官罗伊之间演绎的一部浪漫而凄凉的爱情悲剧。玛拉是一个天真而又美丽的姑娘，滑铁卢桥上的一次邂逅让她和军官罗伊相识，两人一见钟情，感情迅速升温。就在他们准备结婚的时候，罗伊随军队开赴前线。玛拉由于和罗伊约会影响芭蕾舞剧团的演出，被开除后生活没有着落，不久又从报纸上得知罗伊阵亡，绝望之余沦落风尘。罗伊从前线归来后，玛拉由于不忍因为自己耻辱的经历伤害罗伊，自杀于他们初次相见的滑铁卢桥。这是一出典型的情节剧。影片采用传统的戏剧式封闭结构，故事起于滑铁卢桥，又结束于滑铁卢桥，所有的情节都纳入男主人公在二次大战期间对往事回忆的框架里，首尾呼应，浑然一体。主人公的爱情故事缠绵悱恻，但却发生在广阔的战争环境里，人物命运跌宕起伏，故事情节一波三折，令观众不知不觉地同影片男女主人公同欢乐共悲泣。我们可以发现，《魂断蓝桥》所叙述的爱情悲剧颇具中国色彩，若仔细回味，可以感觉到影片的故事结构和人物命运同中国的某些古代传奇有着异曲同工之妙；影片中展示的一些根深蒂固的道德思想，如贞操观念、门第观念等，和中国历史长河中的封建积淀如出一辙；此外，出身高贵的男主人公和年青美貌的女主人公的组合，简直就是一对典型的中国才子佳人。所有这一切都太吻合中国观众的欣赏口味了，因此，影片在中国放映后受到了热烈欢迎，并形成了巨大的观众群体，"魂断蓝桥"也因此成为爱情悲剧的代名词。

《魂断蓝桥》拍摄于1940年，其时费雯·丽因一年前主演《乱世佳人》已出名。

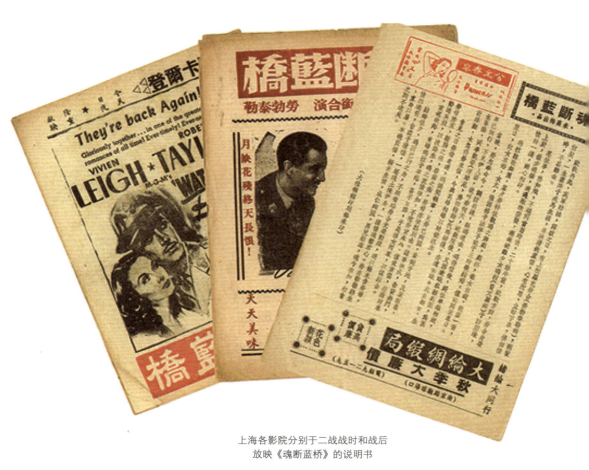

上海各影院分别于二战战时和战后
放映《魂断蓝桥》的说明书

1944年,米高梅公司重新洗印战时拷贝,《魂断蓝桥》是首选之片。当时,费雯·丽正因《乱世佳人》一片而荣获第12届奥斯卡最佳女主角,名声愈噪。《魂断蓝桥》在中国的首映是在1940年11月,这已经几乎和美国同步了。影片放映后立刻大受欢迎,报上刊出的大幅广告是:"山誓海盟玉人憔悴,月缺花残终天长恨!"宛如一部中国章回小说的宣传广告。上海的影院方面对此片十分重视,在翻译片名时曾思之再三,反复推敲。当时上海有一家《好莱坞》周刊,专门介绍美国的电影,它有一个栏目叫"新片介绍",在影片译名下都要注上"暂译"两字,以示尚未最后确定。笔者曾翻阅这份周刊,发现这部由费雯·丽和泰勒主演的《魂断蓝桥》,最初照原名直译为《滑铁庐桥》(见《好莱坞》第82期"新片介绍"栏),不久又改译为《断桥残梦》(见《好莱坞》第87期),到最后公映时才确定为《魂断蓝桥》,三者孰优孰劣是很明显的。《魂断蓝桥》曾在中国屡屡重映,每次都大受欢迎,其中风靡几十年而魅力犹存的"魂断蓝桥"四字,功不可没。

由于《魂断蓝桥》与中国传统的才子佳人戏在思路上殊途同归,暗合相当数量中国观众欣赏心理的潜在定势,因此仅仅数月之后,在上海舞台上就相继出现了越

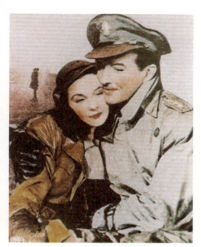

1940年美国推出《魂断蓝桥》时的宣传海报

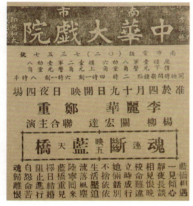

由李丽华、郑重主演的中国版《魂断蓝桥》

中国版《魂断蓝桥》说明书

剧版和沪剧版的《魂断蓝桥》，中国版的《魂断蓝桥》电影也很快搬上了银幕，改编速度之快，品种之多，令人惊奇。一些国外人士对此曾颇感诧异，以至将其作为特有的"中国现象"加以研究。其实，当时中国电影界拍了不少模仿好莱坞的影片。专门有一些人当时被分派在办公室翻阅各种新发行的好莱坞电影杂志和好莱坞影片本事，希望能从中获取灵感。曾有人问："何必一定要抄美国人的旧文章呢？"据说当时中国最大的电影巨头张善琨的回答是："这是中国电影观众所欣赏的，他们喜欢看含有悲剧情节的爱情故事！"其对电影市场脉搏的把握可说是又稳又准，如有人对这方面的资料作一番计量分析，应当是很有价值的。抗战胜利后，《魂断蓝桥》再度在中国公映，1949年后，也曾数次复映，每次都颇受欢迎，其哀婉凄绝的爱情悲剧深深触动着每一个进入影院的观众。

　　人们常说，好莱坞的魅力在于它的造星机制及其成功运作，这固然不错；也有人认为，好莱坞电影能走向世界的最重要因素是它成熟的全球市场运作，这当然也很有道理。但仔细回想一下，对全世界影迷真正产生深远影响的难道不是好莱坞的故事模式吗？它的悬念设置，它的动人情节，它的令人能够设身处地体验的情景氛围……不正是这一切给影迷们带来了心理情绪的强烈刺激和快感吗？好莱坞电影经常被人视为拙劣和肤浅，因而招致不少人（特别是某些学者专家）的鄙夷和不屑。但从整体意义而言，你不能不承认好莱坞电影的故事模式自有其合理的成功之道。电影从本质上来说是一门大众的艺术，好莱坞的生产商们正是紧紧把握住了这一点，不断推出一部又一部能够强烈吸引观众的影片。你不能说它仅仅只是迎合、迁就了老百姓的口味，实际上它又引导左右了民众的审美情趣。好莱坞通过强大的传播手段，以艺术的无形手段巧妙地向全世界传输

由《魂断蓝桥》引发的"中国现象"　　　　第十四篇

某种价值观念和人文精神,如人性关怀、情感交流、灵魂升华等。在以追逐财富为第一法则的资本主义社会,正是这许多充满了人性情感的故事给很多人带去了温馨回味,这也正是好莱坞艺术常青的重要原因。在20世纪的三四十年代,好莱坞拍摄了很多类似的影片,《魂断蓝桥》可说是其中比较有代表性的一部。

最后必须提及的是《魂断蓝桥》的插曲,因为它的影响太大了,直至今天还回响在全世界千千万万人的心坎里。这首根据苏格兰名歌《友谊地久天长》改编的曲子贯穿全片,特别是当蜡烛舞会将结束时和玛拉辞世前,反复出现的这一主题音乐,很好地渲染了人物的环境氛围,丰富和升华了主人公内在的感情世界,使观众无不为之动容。至今,这首曲子还屡屡出现在各种音乐会和舞会上。电影和歌,如影随形,相伴而行。一首好插曲,对于一部名片,如红花绿叶,相得益彰;而一部已退出历史舞台的老电影,它的插曲往往能享有更长久的寿命。在这方面,《魂断蓝桥》及其音乐堪称典范!

美国故事片《魂断蓝桥》1978年译制完成台本(上译厂油印本)

不同凡响的《居里夫人》

诺贝尔奖曾被称为是"男性的传统领域",但在诺贝尔奖走过的百年历程中,却也有几十位杰出女性成为诺贝尔奖的得主,其中,首次为女性摘得这一世界桂冠的是居里夫人,而且她不仅是女性中的第一位也是唯一一位两次获得诺贝尔奖的女性科学家。

玛丽·居里于1867年11月7日出生在波兰华沙一个贫寒的教师家庭,通过刻苦学习而成长为一个科学家。1894年,她认识了比自己年长8岁的法国青年物理学家皮埃尔·居里,一年后,他们结为伉俪。爱情给他们的事业增添了神奇动力,1903年,这对夫妇以纯镭盐的提炼成功这一卓越成就,与法国另一位物理学家贝克勒尔同获诺贝尔物理学奖。正当他们夫妇满怀热情向着新的科研目标勤奋工作时,人类科学史上最惨痛的悲剧发生了:1906年4月19日,皮埃尔·居里因交通事故,猝然去世。面对这沉痛打击,玛丽凭借着对科学的热爱和顽强的毅力,勇敢地面对现实,继续着居里未竟的事业。1911年,她成功地提炼出纯镭元素,并发现其化学性质。这一伟大成就,使她获得了当年的诺贝尔化学奖。居里夫人在其一生中,除两获诺贝尔奖外,还获得英、美、法、意等国科研机构颁发的科学奖20余次,世界各国授予的荣誉头衔100多项。除此以外,居里夫人还是一位教子有方的伟大母亲,在她的言传身教下,两个女儿都成为品德高尚的杰出人才。长女伊伦娜和丈夫也是诺贝尔奖的获得者;次女伊芙是一位优秀的音乐家,其丈夫是诺贝尔和平奖获得者。居里夫人以其伟大的人格赢得了世界各国人民的崇敬,爱因斯坦曾钦佩地赞扬她是"在所有名人当中,唯一没有被荣誉所毁损的人"。

1934年7月4日,居里夫人因白血病而逝世,噩耗传出,世界各国为之震惊。几年以后,美国的米高梅公司将居里夫人的不凡一生搬上了银幕。这是一部朴素的

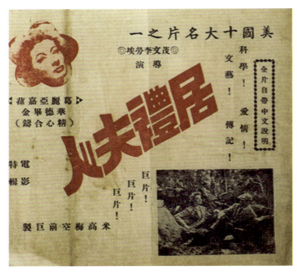

《居里夫人》放映时的说明书

黑白传记片，饰演居里夫人的葛丽亚·嘉荪是美国著名女明星，曾因主演《忠勇之家》而荣获1942年第15届奥斯卡最佳女主角奖。她在影片中将居里夫人刻苦耐劳，坚毅沉着的性格非常传神地展示了出来，其演技受到广泛好评，影片《居里夫人》也因此在1944年获得当年度的全美十大名片之一。导演此片的茂文·李洛埃以善于通过细微事件和场面来表现深刻思想而驰名好莱坞，《鸳梦重温》《忠勇之家》和《魂断蓝桥》等片都是他的杰作，选择这样一位人选来导演《居里夫人》，可谓米高梅的知人善任。本来，一个科学家的传记，是很容易拍成一部严肃而枯燥的片子的，而茂文·李洛埃导演的《居里夫人》则正好避免了这一缺憾，全片充满温馨的人情味，称得上既深刻又富有感染力。很多看过《居里夫人》的观众都十分欣赏影片中那雄浑的旁白解说。无论是介绍年青美丽而又贫困的玛丽时，还是在解说居里夫妇那5000多次科学实验，采用"旁白"的形式，其效果都要比主人公"独白"或"对白"来得好。这样一方面避免了枯燥细节的展开，另一方面也更利于电影镜头的切换，使影片更富感染力。茂文·李洛埃的细腻在《居里夫人》中有多处成功的展示，影片中有这样一个镜头：皮埃尔·居里在雨中送别玛丽后独自回家，一路上都在专心思考玛丽所问的有趣而深奥的问题，以致一辆马车擦身而过，险些被撞都毫不知觉。这就为他以后惨死在车轮下而埋下了一个令人信服的伏笔。茂文·李洛埃在表现居里夫人闻悉丈夫噩耗时，也没有采取一般影片所常用的先是悲痛欲绝，然后昏厥倒地的常见手法，因为居里夫人是个坚强的女性，这样显现不出她的独特个性。影片向观众展示的是这样一组镜头：居里夫人悲痛地整理着丈夫的遗物，突然，一个耳环被特写镜头凸现在观众面前，这就是居里亲自为玛丽所买而又没来得及为她亲手戴上的那个耳环！居里夫人目睹丈夫留下的爱物，眼泪情不自禁点点滴滴落下来，并终于失声痛哭起来。这别具匠心、一气呵成的画面，当年不知感染了多少人。著名越剧演员袁雪芬当年就曾为这组镜头所倾倒，并在自己的演出中借鉴了其手法，她曾在一篇文章中这样写道："我改革初期演出《断肠人》（根据《钗头凤》改编）一剧时，为了表演剧中人方雪在听到姑母悔婚后那种极度痛苦、绝望的心情，就吸收了外国电影《居里夫人》中的表演手法，先是一个默默无语的长停顿，表现剧中人精神上突然受到强

烈刺激，内心彷徨、空荡、无路可走的神情。然后移动视线，当视线落在木鱼上时，便放声痛哭起来，通过这样的处理，把观众的情绪紧紧抓住，收到良好的艺术效果。"（《越剧革新之路》）

《居里夫人》是在抗战胜利后的1946年在上海放映的，影片的深刻内容和精湛艺术影响了很多人，尤其是妇女。居里夫人那伟大的人格和奋斗精神，在很多女性的成长道路上起着潜移默化的重要作用，成为她们的精神支柱和人生楷模。著名沪剧演员

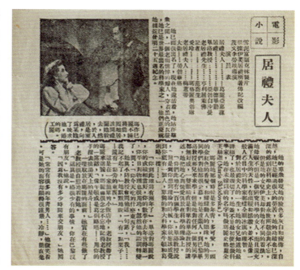

《居里夫人》说明书内页

丁是娥晚年曾回忆："那时，美国电影充斥上海，我有空必看。尤其对传记片《居里夫人》感兴趣，先后看了七遍。……七看《居里夫人》，确实使我受益匪浅。"（《终生追求，矢志不渝》）孙中山夫人宋庆龄在看了《居里夫人》后也深受感动，1948年，她亲自布置在大华电影院放映《居里夫人》，所得收入全部捐作儿童福利基金。著名艺术家洪深也曾三次前往影院观摩《居里夫人》，他是以编导的身份专门去学习借鉴外国同行的经验的。

影片《居里夫人》在当时之所以受到广泛关注，还有一个微妙的时代背景。当时正是原子弹的威力被渲染得空前膨胀的年代，美国1945年在日本扔下的两颗原子弹印证了这一切。居里夫人发现的镭元素是制造原子弹的重要原料之一，当时不少报刊正是以"原子弹技术"作为卖点来宣传这部影片的。

中国动画片的几位先驱

在近代传入中国的诸多西洋文明中,电影是比较晚的一种,这给了国人迎头追赶的信心,而其中的动画影片,又是比较接近西方水准的一种。从1924年开始,留美归来的程树仁就起意编纂一部中国自己的电影年鉴。他辛勤收集着一切能够收集到的中外报刊,并充分利用自己也是影坛中人的便利条件,请各电影公司、电影院、电影界人提供资料。经过三年的不倦工作,由程树仁个人投资并主编,甘亚子、陈定秀编辑的《中华影业年鉴》终于在上海问世了,今天很多电影专著所使用的一些材料,不少都源于此书。书中有些栏目的设置,则显示了程树仁的眼光,如今天大行于市的动画影片,当年在中国尚处于摸索实验阶段,但《中华影业年鉴》却特设了"活动滑稽画家"一栏,程树仁并为此特撰按语,他写道:"活动滑稽画片,吾国影业界尚未见有此种出品也,间有一二能作活动广告画片者,亦与活动滑稽画片相差太远。……兹特辟专栏记载此项人材,盖深寓鼓励提倡之意也,幸国人注意及之。"(程树仁主编《中华影业年鉴》,中华影业年鉴社1927年版)专栏列出的秦立凡、黄文农、杨左匋、万古蟾四人,正是当时"能作活动广告画片者"。20世纪20年代中国动画影片尚属于摸索阶段,杨左匋、万古蟾等无疑是我国动画影片的先驱,他们以后都为中国的动画影片事业作出了自己的贡献。

秦立凡绘制,1927年由大中华百合公司出品的动画影片《球人》

动画先驱杨左匋

杨锡冶（1897-？），字左匋（亦作左陶、左騊），早年就读于交通部上海工业专科学校（交通大学前身）。其中学时即彰显漫画天才，曾因作学校教师漫画群像而被令退学，后被洋人欣赏入其所办的教会中学就读，又绘同类型的漫画，颇受全校师生赞赏。猜测他所读的教会中学很可能是徐汇公学，该校和土山湾画馆都同属天主教会系统，互有往来，画馆老师曾定期到公学教授美术，公学学生也有短期到画馆进修绘画的事例，后人所谓杨左匋毕业于土山湾画馆的说法，大概缘于此。

左匋后专事美术，民国初年即有漫画发表于报刊上。1919年，22岁的杨左匋与画家颜文梁、葛赉恩、潘振霄、徐咏青等一起，发起组织"苏州美术画赛会"，这是中国最早的画展之一，展出中西流派各种原创作品，在美术史上很有影响。其时，杨左匋即已立志从事商业美术，走一条和中国传统美术迥异的新道路。当时报上曾为此专门采访过他："杨左匋君锡冶，毕业于南洋公学及土山湾油画院，又从俄国画家陆葛纳、比国画家彭露等研究，尝慨我国画家空泛之习，乃专事工商业实用画图。"（1920年6月9日《时报·图画周刊》第1号）不久，左匋受聘于英美烟草公司（上海）为图画设计师。该公司早年曾参与电影制作，专门成立有影片部，下设滑稽影片画部（今称动画片），主其事者即杨左匋。研究中国早期电影史，这是绕不开的一个重要机构。1923年7月，英美烟草公司在上海举办影片展映，其中有一些动画短片，如《大闹天宫》《武松打虎》等，即出自杨左匋之手。杨左匋后受公司赞助留学美国。留学时，他的美术才能被沃尔特·迪斯尼发现，聘其为迪斯尼工作室特技动画部首席动画师，参加了迪斯尼动画片《白雪公主》的制作，以后又制作有《小飞象》《幻想曲》等多部动画名片。

最早涉足影坛的漫画家——黄文农

黄文农（？－1934），上海松江县人。他出身贫寒，小学毕业后即不得不停学做工以帮助父母维持全家的生活。16岁时进上海中华书局，当了一名石印描样学徒工。在劳动实践中逐渐掌握了绘画技术，不久就调至《小朋友》杂志社任美术编辑。1925年年初，他开始创作漫画，十年中发表了一大批反帝反封建的作品，开创了新时代的政治讽刺画画派，成为一名具有广泛影响的著名漫画家。权威的《中国漫画史》这样评价他："在第一次国内革命战争时期，政治讽刺画的出现，是美术这一艺术形式参加反帝反封建伟大斗争的主要标志，而黄文农是美术界在这一方面最为突出的，也是最具有代表性的美术家。"黄文农的美术成就已得到公正的评价，而在中国电影史上，他的名字还从未被人提起过。实际上，黄文农在走上专业创作漫画之前，曾和电影界有过一段渊源关系，他为中国电影，尤其是为早期的动画影片发展作出过一定的贡献，我们在修电影史志时，不应遗忘这位默默的先行者。

黄文农1925年发表的电影漫画：
《姿势好——表示他的本领大》

黄文农充满动感的自画像，他1924年
用钢笔绘制成功动画短片《狗请客》

　　动画影片的最初传入中国大约是在"五四"前后，当时又叫卡通影片、活动影画等。这种新颖奇特的电影品种引起不少人的浓厚兴趣，他们曾反复研究实验，想拍摄出中国自己的动画片，黄文农就是这些最初的拓荒者中比较突出的一位。从现有资料看，大约在1924年春，黄文农就已开始正式绘制动画影片，并已有成品问世。在当年的《申报》上，有这样一条新闻："画家黄文农，近受中华影片公司之聘，制活动钢笔画影片三本，长约千尺，情节甚滑稽，片名《狗请客》，中秋后即可映云。"（参见1924年6月4日的《申报·本埠增刊》版）这条消息有时间、有厂家、有片名，连影片长度都很确切，其真实性是可靠的。如果拍摄完成，那么从时间上来说，这应当是中国最早的一批动画影片之一了。可惜当时这类动画短片大都加映在故事片之前，并不单独放映，因此，我们不易找到它的正式上映广告。

　　黄文农对动画片的研究绝非一时兴趣，而是矢志不移的，有时甚至到了废寝忘食的地步，这从当时的一些报道中可以证实，如1925年3月出版的《影戏春秋》第4期载："黄文农日夜研究活动广告，特赁屋于戈登路九十号，非至亲好友不得其门而入。"该刊第11期又载："黄文农近来大画《西游记》（活动影画也）。"这些报道都明白无疑地说明了当时黄文农确实以很大精力从事于动画影片的研制，并受到了电影界和新闻界的注意。关于黄文农早期致力动画影片研究的资料，虽然目前只能找到这样几条简单的记载，且尚无影片实物发现，但这已足可以证实黄文农是我国动画片研制的先驱者之一这一事实。

　　除了进行动画片研究外，黄文农当时还参加了其他一些电影活动。他曾担任过一些影片的美术工作，如三星公司1925年出品的《觉悟》一片，就是由他设计置景的。当时很有影响的《电影杂志》曾以"《觉悟》之绘题者"为名列出过他的照片。该片上映后，黄文农的工作也受到了影评界的好评，认为：《觉悟》的"行云、雪地、夜月等幕及绘题，具有美术价值"。他还担任过一些电影杂志的特约撰稿人，如1925年3月，何味辛、汤笔花、程步高等创刊《影戏春秋》周刊，黄文农和丁悚、

张光宇等漫画家应聘为"特约绘图者",在刊物上发表了不少漫画,均以当时电影界的种种现象为题材。1934年6月21日,黄文农在风华正茂之年,因贫困和劳累过度而溘然长逝。他孤独一人,无依无靠,丧事还是由他的朋友张光宇、叶浅予、邵洵美等人资助操办的。

中国动画片的拓荒者——万氏兄弟

明星影片公司卡通科科长万古蟾

说起中国的动画片,不能不提到万氏兄弟:万籁鸣和万古蟾,他们是我国动画影片名副其实的拓荒者。万氏兄弟从小酷爱美术,以后又先后进入商务印书馆工作,一个在美术部,一个在活动影戏部,受"商务"涉足影坛的影响,他们又都迷上了电影,特别是动画影片(当时称卡通片)。

20世纪20年代初,美国的动画片开始传入中国,这新颖奇特的艺术式样使万氏兄弟惊叹不已。他们立志投身其中,用自己的智慧和双手开创中国自己的动画片事业。1925年,长城画片公司成立,万氏兄弟联袂合作,于次年拍摄成功了我国第一部动画片《大闹画室》。在以后的几十年中,万氏兄弟一直孜孜不倦地从事着动画影片的创作,拍摄了《纸人捣乱记》《骆驼献舞》《民族痛史》等几十部动画片,受到了观众的热烈欢迎。抗战爆发以后,万氏兄弟的创作被迫停顿了下来,恰在此时,世界上第一部大型动画片,美国沃尔特·迪斯尼的《白雪公主》宣告诞生,并在"孤岛"上海公映,卖座空前火爆。这景况深深刺激了万氏兄弟,他们渴望能拍摄中国自己的大型动画片,但却苦于缺乏资金,实在心有余而力不足。

几乎同时,《白雪公主》在中国的大获成功也引起了另一个人的密切注意,他就是当时上海的影坛大王、新华影业公司的老板张善琨。张素来具有敏锐的商业眼光,且知人善任,长袖善舞,是一个各方面都很兜得转的人物。他认为动画长片是中国尚未有过的品种,有很大的市场潜力,因此跃跃欲试,很想尝尝鲜。他通过导演方沛霖的介绍,找到万氏兄弟商量。结果双方一拍即合,决心和外国人

1927年万古蟾(后左)和长城画片公司经理梅雪俦(前左),中间即万古蟾绘制的动画模型,当年万古蟾在梅支持下绘制完成了动画影片《大闹画室》和《一封书信寄回来》

打打擂台，拍一部中国自己的动画长片。影片内容由古典名著《西游记》中的"孙悟空三借芭蕉扇"的故事改编绘制，片名定为《铁扇公主》。

从 1939 年 6 月起，万氏兄弟开始影片的前期筹备工作。1940 年 3 月，他们在报上公开招生，准备训练专门人才。不久，他们加入中国联合影业公司（仍归张善琨领导），主持"卡通部"（即动画部），在"国联"公司招考了 70 余人，正式着手影片的创作。《铁扇公主》的工作量是惊人的，仅创作人员就有 200 余人，拍摄胶卷达 1.8 万尺（公映时为 7600 尺），绘制画稿近 20 万张，用纸 400 多令，消耗的绘图铅笔上百箩筐。为了造型准确，

影片《铁扇公主》海报

影片中的主要人物先请来演员由真人拍摄，再根据其表演由绘图人员绘制成画面。影片后期配音时，也聘请了多位著名演员，为铁扇公主配音的是白虹，为玉面公主配音的是严月玲，唐僧、孙悟空、猪八戒和沙和尚则分别由姜明、韩兰根、殷秀芩和葛福荣配音。经过长期辛勤工作，1941 年 11 月，我国第一部大型动画片《铁扇公主》终于问世，开创了我国动画片事业的新纪元。

万氏兄弟拍摄《铁扇公主》是有明确主旨的，主创者万籁鸣曾自述："我们有意曲折地用打倒牛魔王作为借喻反映出影片的主题，那就是'全国人民联合起来对付日本侵略者，争取抗战的最后胜利'。我想凡是看过《铁扇公主》的有心人，是不难一眼看破的。"（《我与孙悟空》）《铁扇公主》公映以后，由于影片设计新颖，形象生动，具有浓郁的民族特色；更由于影片表达了"人民大众起来争取最后胜利"的鲜明主题，因此受到了观众的热烈欢迎，映期长达一个月。以后此片还运往欧美和日本及南洋一带公映，亦博得海外称誉，认为不可多得。据说后来日本人也看出了《铁扇公主》一片的深层寓意，日本军部下令禁映了该片。有一个叫小松次甫的

影片《铁扇公主》画面

影片《铁扇公主》特刊封面

日本人写的文章可以证明这一点。文章写道："我也有机会弄到了一部影片拷贝，一看就能清楚，地地道道，这是一个体现反抗精神的作品。粗暴地蹂躏中国的日本军遭到了中国人民齐心协力的痛击，这部影片的意图是一清二楚的。"（手冢治虫《栩栩如生的影片》，刊 1979 年铃木出版协会会刊）

《铁扇公主》的成功使中国在动画影片方面接近了世界先进水平。当时世界上能够拍摄大型动画片的除了美国，只有中国；而且，《铁扇公主》是继美国的《白雪公主》《小人国》和《木偶奇遇记》三部卡通长片之后的世界上第四部大型动画片。对此，影评界予以了很高的评价，认为："《铁》片可以说是陷于'孤岛'绝境中的中国艺人拿出志气与技艺来为国争光，唤起人民同心合力抵御外侮的一次精神胜利。"（罗卡《铁扇公主》）1994 年春，香港举办第 18 届香港国际电影节，选择了 20 世纪 40 年代至 60 年代的 41 部影片放映，其中就有《铁扇公主》。这份幸存的拷贝是台湾的一个片商在日本发现后高价买回的。原片片长 83 分钟，这份拷贝略有残缺，且有破损。电影节放映时作了精心修复，尚余 77 分钟，虽有所短缺，但已很接近原本了，聊可慰藉为之奋斗过大半生的前辈影人。

中国电影音乐源流探寻

一

20世纪30年代以前，中国放映的绝大部分是无声影片，可当时影院里的声音之喧哗，会令现代人瞠目结舌。早在20世纪初，上海四马路一带最初的一批简陋影院为招徕观众，雇佣一批低劣乐手，以嘈杂的洋鼓洋号作所谓的配乐，令人大倒胃口。当时的画报曾刊出《影戏喧哗图》，讽刺为"喧哗之声，不绝于耳"。以后修建的一些高级影院则有了改良，他们出高价雇佣专业乐手，如当时的工部局乐队、一路流浪来沪的白俄音乐家等，在乐池里视剧情随片伴奏，以增加气氛。开此先例的是1910年由赫思伯创建的爱普庐影戏院，由于乐声轻重缓急得体，受到观众的欢迎。一些高、中档电影院无不效仿，但具体效果，则千差万别。到了20年代，这个问题已引起更多的人注意，曾有人以《影戏院中之音乐》为题撰文，指出："海上上下两等影戏院，咸具钢琴，而上等影戏院，则加设梵哑林队，其音调之佳，首推卡尔登影戏院，其次为维多利亚与爱普庐。其佳处，在能吻合剧中之状态，且悠扬得体。至若上海、夏令配克戏院之音乐，亦不恶，颇中听，不致引起观者之反感。惟中央则去乐旨太远，况更犯牛头不对马嘴之病，如幕中方悲哀，乐则为喜乐，幕中喜乐，而乐则为悲哀，二者适得其反，不独影片为之减色不少，抑且观者之神经亦为之纷扰殆尽，此实不能不加以注意也。"（俊超《影戏院中之音乐》，载1925年9月16日《申报》）由此可见，观众的欣赏水准在提高，影院的配乐已和影片的成功与否联系在一起，这个问题也引起了电影制作者的重视。

在这方面，导演孙瑜不但有着清晰的认识，而且是一个先行者。孙瑜具有良好的音乐素质，他会箫、笛、二胡、月琴，也学过钢琴，充分明了音乐对于电影的重

要性。他当时就曾撰文强调:"音乐对于一部影片成功上的关系太重要了!片中喜怒哀乐的表情,在影戏院中如有适当的音乐伴奏起来,感人更加两倍不止。"(《导演〈野草闲花〉的感想》,载 1930 年 8 月 31 日《影戏杂志》第 1 卷第 9 期)不但如此,孙瑜还勇于实践,在这方面做了出色的拓荒工作。1926 年,孙瑜从美留学回国,很想投身电影圈。当时他曾为明星影片公司写了一个名为《潇湘泪》的电影剧本,但却未被"明星"接纳。两年后,他在长城画片公司亲自执导了这部影片(公映时改名为《渔叉怪侠》)。该片主要是写李华和老吴这两个青年渔民之间的生死情谊,其中有一个重要道具是一枝斑竹箫。一次出海前夕,老吴坐在李华的船头,在月光下用他从湖南带来的斑竹箫为李华吹奏了一段娥皇、女英在潇湘竹林哀悼舜帝时的古诗乐曲:"西风吹兮叶纷飞,湘水漪涟兮秋月微。秋月微,君久游兮不复归!"孙瑜非常重视这段情节,他用古诗的字幕叠印画面,并创造性地以音乐去发掘不易用形象来表现的内涵。影片放映时,孙瑜先期赶到影院,与乐队一起讨论研究,他请影院的配乐师选配了一段幽美的洞箫独奏,呜咽的箫声,恰到好处地传达了朋友间一切尽在不言中的情谊。这段情景交融、声情并茂的画面,可谓感人至深,给人留下了深刻的印象。60 年后,孙瑜在写个人自传《银海泛舟》时,曾回忆道:"我写的这几句古诗体字幕,或许可以称为中国电影歌曲的'序曲'。"

音乐对电影的烘托、美化,无疑启迪了电影制作者的灵感,于是,中国自己的电影歌曲应运而生了。第一次大获成功的电影歌曲,毫无疑问是影片《良心复活》的插曲《乳娘曲》。该片是"明星"根据托尔斯泰的名著《复活》改编的,编剧包天笑,导演卜万苍,由杨耐梅、朱飞主演。"明星"为《良心复活》的上映做了大量广告,宣称将由主演杨耐梅亲自登台和观众见面并主唱影片插曲《乳娘曲》。这首歌由包天笑作词,然后"明星"方面特地请著名新剧艺人冯春航为歌词谱曲。杨耐梅为学这首歌,曾几次上冯府学艺,伴奏的小型国乐队则由清一色的"明星"公司男演员担任:汤杰、朱飞、王吉亭、萧英和龚稼农,组成了一个豪华的全明星阵营。《乳娘曲》是影片主人公绿娃(即《复活》中的

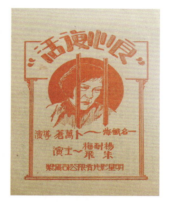

影片《良心复活》说明书(1926 年)

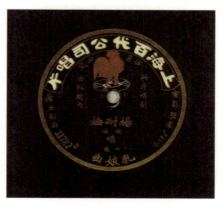

1926 年杨耐梅演唱的影片《良心复活》插曲《乳娘曲》唱片,这是中国电影第一首插曲

玛斯洛娃）先遭伊道温（即《复活》中的聂赫留朵夫）遗弃，继被主人解除佣约，回到家中又见儿子病重夭折，悲痛万分，唱出的悲哀之曲。1926年12月22日，《良心复活》首映于中央大戏院，当影片放映到绿娃被主人辞退回家，见儿子夭折，大恸而晕厥时，银幕徐徐升起，台上改布当时实景，扮演绿娃的杨耐梅手抚摇篮，凄声悲唱《乳娘曲》："金钱呀，拆散了人家母子不相逢；阶级呀，你把我的娇儿送了终！"唱毕，银幕再缓缓落下，影片继续放映。据当时《新闻报》报道："斯时观众，大都已感受甚深刺激，更益以凄凉哀怨之声，复何以堪？男宾则掌声雷动，女宾则含涕盈盈矣。"（《"良心复活"献映"中央"》，载1926年12月23日《新闻报》）"明星"此番新招一出，将无声影片变成了"有声"影片，观众相互传告，竟刮起了一股不小的旋风。影片原准备映至25日结束，后因日夜满座，只得延期。26日有600余人无票进场，中央大戏院在报上刊出向观众道歉的启事，宣布27日再映一天，以谢厚意。这里虽然难免有商业广告之嫌，但影片受到观众欢迎却是事实，其中新颖的电影插曲形式不能不说是一个重要原因；而《乳娘曲》也在无意中成为了中国第一首真正的电影歌曲。幸运的是，这首《乳娘曲》当时曾被百代公司灌录成唱片，这使我们在近百年之后还能聆听中国电影的首支插曲。

继《良心复活》以后，其他电影公司也纷纷仿效，但每场开映都由演员亲自登台，毕竟很不方便，不易推广。这个矛盾，随着电影技术的进步，1930年被孙瑜解决了。当时他正为联华影业公司执导《野草闲花》。"联华"投拍《野草闲花》是以"中国第一部配音有声片"作宣传的，在影片的说明书上，有"联华"宣称的之所以配音的三大原因：一是增加电影观众之兴味，二是树立有声国片之先声，三是提高国产影片之价值。而孙瑜也确实在这方面耗费了很大精力，他把电影歌曲提高到了一个很重要的地位。影片插曲《万里寻兄词》共有四段，歌词全部出自孙瑜之手，曲谱则由他的三弟孙成璧参考俄国民歌悲怆动人的旋律谱写而成。歌曲由影片男女主

1930年阮玲玉、金焰演唱《野草闲花》插曲《万里寻兄词》的唱片

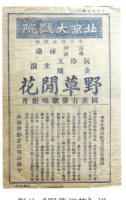

影片《野草闲花》说明书（1930年）

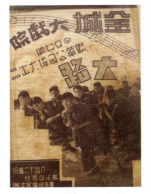

影片《大路》1935年元旦在国片头轮影院金城大戏院首映时发行的特刊

角金焰和阮玲玉主唱，卡尔登戏院的西乐队担任伴奏。孙瑜事先请新月留声机唱片公司将歌曲录成唱片，一方面公开出售，一方面在影院里配合剧情播出，《野草闲花》也因此成了中国首部"配音有声片"。这种"唱片配音"的活儿很累人，影片放映时，在放映间里得有人睁大双眼紧张地盯着银幕，只要金焰或阮玲玉开口唱歌的镜头一出现，就得立刻把唱针放在唱片上开唱的地方（事先在唱片上用红铅笔作好记号），播出歌声。为了保证影片配音的质量，最熟悉剧情的孙瑜承担了这个"手工式"的配音任务。他躲在狭窄的放映间里，满头大汗地为影片连续配了三天音，然后才把这个"苦差事"交还给影院的专职配乐师。《野草闲花》放映之后，《万里寻兄词》很快就在观众中传唱开来，经常能在商店和街头听到它，有的学校甚至在音乐课上教唱。电影史界将此誉为中国电影歌曲的开山之作，它已成为中国电影筚路蓝缕、耕耘发展的珍贵记录。1985年，孙瑜在写自传《银海泛舟》时还特地深情记叙了当年的一些影迷因这首歌和他持续了半个多世纪的"神交"。值得一提的是，这首歌是"默片女神"阮玲玉所录制的唯一一张唱片，也是我们目前能够听到阮玲玉开口发声的仅有渠道。

　　1934年，孙瑜编导了他的代表作《大路》，虽然这仍然是一部默片，但深知音乐重要性的孙瑜却动足脑筋努力把它拍成一部别致的"声片"。他请聂耳采用乐器配拟动作音响贯穿全片，又在影片中安排了四首歌曲，即序歌《开路先锋》、主题歌《大路歌》、插曲《凤阳歌》和《燕燕歌》，由电通影片公司录成片上发音歌曲声带随片播唱（由此再也不用"手工配音"了），使全片充满了音乐性，因此有人将《大路》称为是"音乐抒情片"。主题歌《大路歌》的歌词是由孙瑜亲自撰写的，聂耳为此歌作曲时曾问过孙瑜，需要怎样的情调和节奏？孙瑜表示：希望带一点《伏尔加船夫曲》那样悲壮的调子。因为他觉得，中国的劳动弟兄们是和俄国的苦工们同样地渴求着自由解放的，为此，他和聂耳一起研究歌曲的词句和如何用音乐来表现它们。聂耳也为此倾注了自己全部的才华和激情，他在作曲时的自言自语和反复试唱，曾吓坏了房东老太，误以为他不是因失恋就是失业而发了疯。孙瑜和聂耳呕心沥血创作出来的《大路歌》很快就随着影片的公映和唱片的发售而广泛传唱开来，并当之无愧地成为中国近代歌曲的优秀代表。

　　有了有声电影的发展，电影音乐才真正插上了飞翔的翅膀。好莱坞从1926年开始摄制有声影片，当年就有若干有声短片运到上海试映。1929年，美国人开始大规模拍摄有声片，这年的2月4日，上海的夏令配克影戏院放映美国影片《飞行将军》，这是有声电影在中国的首次正式公映，随后，大光明、光陆、卡尔登、奥迪安等一线影院也都开始放映美国的有声片。在经过一番热闹的讨论之后，中国影坛也终于怀着极大的勇气开始拍摄有声影片。1931年开始，随着《歌女红牡丹》《虞美人》《雨过天青》《歌场春色》等中国最初一批有声影片的问世，电影歌曲开始得到比较广泛的应用。而电影音乐和歌曲的真正繁荣兴旺，并在观众中得到广泛流传，则是以

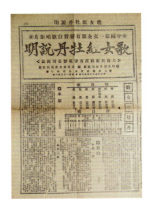

中国第一部蜡盘发音有声影片《歌女红牡丹》的说明书（1931年3月15日公映）

蜡盘发音有声影片《虞美人》的说明书（1931年5月24日公映）

杨耐梅演唱《歌场春色》插曲《寒夜曲》的歌谱

片上发音有声影片《歌场春色》的说明书（1931年10月10日公映）

中国第一部片上发音有声影片《雨过天青》的说明书（1931年7月1日公映）

影片《渔光曲》说明书（1934年6月14日在金城大戏院首映，连映84天，创下了中国影片连映的最高记录）

30年代中期《渔光曲》《船家女》《都市风光》《马路天使》等优秀影片的崛起为标志的。演唱这些影片插曲的演员以明星和歌星的两栖身份活跃在银幕和舞台上，并依赖唱片和电波迅速红遍中国。

1934年，上海的《大晚报》举行了一次"播音歌星竞选"，这很可能是中国流行歌手的第一次排名选举。结果名列前三的票数如下：

第一名：明月社白虹，9103票；

第二名：新华社周璇，8876票；

第三名：妙音团汪曼杰，8854票。

选举票数很接近，结果也不出所料，其中前两名后来不但以歌星出名，并都成为著名的电影明星。白虹原名白丽珠，和周璇同岁，都生于1919年。她的嗓音条件很好，音域也较宽，很适合在舞台上演出。她不但擅长流行歌曲，而且能演歌剧，还拍过30余部影片。当时有人撰文赞扬她："白虹就是应该属于舞台的，她的歌喉是宏亮而遥远的，她的发音是结实而动听的。"（佚名《关于女明星的歌喉及其他》，载1940年4月1日《影迷画报》第3期）白虹灌成唱片的歌曲多达100余首，其中影响较大的有《郎是春日风》《我要你》《莎莎再会吧》《河上的月色》等。周璇的歌喉和演唱风格与白虹恰形成鲜明对比。周璇嗓音甜美，但声音细小，音量不大，在她录音或拍片时，录音师和导演都曾因这而对"金嗓子"的美誉表示过怀疑。但周璇很懂得扬长避短，能巧妙地运用电声扩音设备来弥补自己的缺憾，由此而形成了轻柔曼妙的演唱风格，有人因此说她是"中国轻声、气声唱法的先驱"。周璇一生拍摄影片43部，演唱歌曲233首，灌录唱片196张，堪称歌、影两个领域的"双料皇后"。

白虹、周璇之后，30年代走红的歌星就要属龚秋霞和姚莉了。龚秋霞也是表演歌舞出身，后拍过《压岁钱》《古塔奇案》等影片。龚秋霞演唱过很多歌曲，如果只选一首的话，那一定就是《秋水伊人》了。这是1937年的影片《古塔奇案》的插曲，由贺绿汀作曲。时至70年后的今天，只要那熟悉的旋律响起，能跟着哼唱的人一定仍然不少。姚莉是跟着哥哥姚敏出道的，白天跑电台播音，晚上到舞厅演唱，忙得连吃饭都没有时间。她的嗓音宽舒醇厚，具有很好的中音音色，有"银嗓子"之誉。她最有影响的歌是《玫瑰玫瑰我爱你》，直到今天仍是很多音乐会的保留曲目。

20世纪二三十年代的上海已跻身世界大都市之列，而伴随都市成长的电影歌曲成为最能体现城市风貌、传递海上韵味的时代元素之一。20年代，中国流行歌曲从这里孕育诞生；30年代，已出现了较为成熟的歌手和市场；到了40年代，流行歌坛呈现一派繁荣。除了原来的周璇、白虹、龚秋霞、姚莉等依然老歌迷人，新歌不断外，一批又一批新的歌手不断涌现出来，当时广有声誉的就不下二三十人，而最有影响的则属白光、李丽华、李香兰、吴莺音、欧阳飞莺等人，而她们几乎都是同时在歌坛和影坛享有盛名的，其中又尤以白、吴两人最具有个人风格。白光是以歌

星和影星的双重身份现身娱乐圈的,她是女中音,声音浑厚,音域宽广,属于那种有着自己招牌特色的歌星,一开口就决不会和别人相混。她的《如果没有你》《假正经》等歌当年曾风靡一时,那略带磁性的醇厚中音,最能凸显那个年代的特有韵味。吴莺音比白光要小一岁,也以浑厚的中音而驰名,但她的嗓音带有明显的鼻音,由于处理得好而显得别具一格,因此在当年获得"鼻音歌后"的称号。百代公司在40年代为吴莺音录制了30多张唱片,代表作有《我想忘了你》《听我细诉》《明月千里寄相思》等。

二

音乐是有声艺术,仅靠纸质媒体和舞台的传播推介,效果大打折扣是显而易见的。20世纪初,科技的大发展给音乐的流行添加了强劲的催化剂,而电影和音乐又可以说是一对孪生子,它们互相依赖,共同繁荣,创造了都市的辉煌。

最早给歌声插上翅膀的是唱机。1877年,爱迪生成功地制作出了世界上第一台用锡箔作为记录材料的留声机,大概在19世纪末,这项发明传入中国,几年后,开始有中国人灌录的唱片问世,最初都是一些伶人的戏曲唱段。唱片销售在20世纪20年代步入黄金时期,报刊上几乎每天都有各家唱片公司的广告在争奇斗艳,除国外的一些著名厂家,如"百代""胜利""高亭""蓓开"等之外,中国人自己开办的唱机唱片厂,如"大中华""新月"等,也大都萌始于这一时期。当时在中国,稳占唱片行业龙头地位的非"百代"莫属,它在30年代的宣传口号是:"当代名歌全归百代,影坛俊杰尽是一家。"这充分表现了"百代"当年的霸气,而"百代"也确实傲人地做到了这一点。当时"百代"出版的唱片种类最多,包括曲艺、戏剧、器乐曲及歌曲等,其中尤以国语流行歌曲数量最多,也最受欢迎。有声电影兴起之后,唱片销售更形鼎盛,当时几乎每部电影都有插曲,每个影星都灌制唱片,连一些不擅歌唱的明星也临时请人教唱,收灌唱片。因为只要有"电影明星"这项桂冠,就能保证财源滚滚,双方都能得益。整个30年代,"百代"囊括了流行音乐唱片70%以上的市场份额,最盛时,它曾创下了一月销售唱片超过10万张的纪录(佚名《百代公司收灌大批明星唱片》,载1940年2月1日《电影生活》第3期),"百代"发行的周璇、白虹、姚莉、白光等歌星的唱片,已成为最能代表海上风尚的"时代曲"。可惜的是,抗战期间,"百代"保存的10余万张唱片模具(包括其他公司请"百代"代为灌制的)因系用铜所制,竟大半被日本侵略者运回国内去生产飞机大炮,中国文化的一脉由此而化为灰烬。这是日本侵略者对中国人民犯下的不可饶恕的罪行,也是对人类文化遗产的藐视和亵渎。

紧接着为歌坛发展推波助澜的就是电台了。歌手姚莉曾撰文回忆自己年轻时一天要跑5家电台播唱歌曲,而这其实正是很多歌星的生活常态。"金嗓子"周璇也有这样的生活经历,她主演的影片《长相思》,表现的也正是电台播音小姐的生活。

无线广播传入中国虽然比留声机要晚 20 余年，但发展势头却很快，公营电台、私营电台及外国电台纷纷抢滩各大城市，到 30 年代中期的 1936 年，全国登记注册的广播电台已达 89 座，而在中国最大城市的上海，拥有收音机的人家约在 10 万户左右（参见佚名《我国收音机进口年在二百万金单位》，载 1936 年 4 月 8 日《申报》）。到抗战胜利后的 1946 年，全国广播电台已达百余家之多，自清晨 7 时起直至次日凌晨 2 时止，天空中充满着各种电波。当时上海众多电台每天播出的节目内容大致一样，除新闻时事外，以弹词、申曲为最多，其次就是歌星的现场播唱了，但如果算上唱片，流行歌曲的播出率可能就要占头把交椅了（参见南黄《上海的播音节目》，载 1946 年 6 月 22 日《快活林》第 21 期）。当时在上海，几名歌手，一架钢琴，顶多再加上两把小提琴，一把吉他，就能组成一个歌咏社了。这些名目繁多的歌咏社各占一家电台为山头，演唱一些最为流行的歌曲，如果收听率高，就能揽到很多广告。这些歌咏社的电台播音使本来就很流行的歌曲传播更为广泛，一些名歌星也因此更受欢迎。1941 年 4 月，一家影艺公司曾举办过一次播音大会，请来周璇、白虹、龚秋霞等一批大明星前来助阵，结果在举办处华英电台的四周，闻讯赶来的听众围得水泄不通，其狂热程度丝毫不亚于今天明星的走红地毯（佚名《星光闪耀在华英电台》，载 1941 年 5 月 25 日《中国电影画报》第 7 期）。电波虽无形，其能量之大却可见一斑。

　　第三种对歌坛繁荣功莫大焉的媒介就是电影了。电影传入中国的时间几乎和留声机同步，那时它还是无声电影。自 1930 年中国拍摄了第一部有声影片《歌女红牡丹》之后，流行歌曲与电影就结成了一种共生共荣的紧密关系。我们现在还耳熟能详，并能上口吟唱的一些歌曲，如《毕业歌》《天涯歌女》《何日君再来》《疯狂世界》等，都是当年电影的插曲。很多时候，人们虽然已记不清电影的名字和故事，但片中优美动听的歌曲却还长久地留在记忆之中。也正因此，在类型电影中诞生了音乐歌舞片这样一个片种。在中国，以拍歌舞片著称的是方沛霖，20 世纪 30 年代中期他执导的《化身姑娘》和《三星伴月》曾引起过不小的风波。其实从另一角度看，这两部电影也可算是相当成功的商业片，影片剧情曲折，音乐动人，片中插曲传唱至今，票房纪录也很好。40 年代以后，他还执导了《凌波仙子》《凤凰于飞》《莺飞人间》《青青河边草》等好几部音乐歌舞片，特别是《莺飞人间》，影片和片中的《香格里拉》等插曲，大受欢迎。方沛霖是怀着为中国影坛填补空白的愿望而反复尝试拍摄音乐歌舞片这一片种的，他说："我今天导演这部《莺飞人间》，不敢说与外国片子竞争，至少我从中学

影片《莺飞人间》特刊（1946 年）

习和研究总可以说的。中国人并没有外国人笨，在各方面完美的话，我认为若《出水芙蓉》这种片子，摄制也并非难事，或许赶在前面也可能。"（方沛霖《一点感想》，刊1946年《莺飞人间》特刊）可惜，一腔热血难违天命，1948年12月，方沛霖为筹拍歌舞片《仙乐风飘处处闻》，乘坐"空中霸王"号从上海飞往香港，竟因飞机失事而罹难，为他钟情的事业献出了生命，时年仅40岁。

进入40年代以后，由于留声机和无线电的大为普及，流行音乐的地位得到空前提高，一首好听而又易于传唱的歌曲往往就意味着营业上的成功。因此，一些投资方和发行方常常不顾剧情需要而强行要求增加歌曲，以赢得观众的青睐。这也是当时歌舞片大为流行的原因。这里介绍几部中国电影史上插曲最多的影片。

《柳浪闻莺》，吴村执导，1948年出品。片中插曲多达15首，作曲包括黎锦光、姚敏、李厚襄、严折西、刘如曾、黄贻钧等多位大牌音乐家。演唱除了白光和龚秋霞，还有吴莺音、黄飞然等。15首歌中最有名的是白光唱的《如果没有你》，这也成为她的代表作。1999年，白光在马来西亚逝世，她的墓碑上竖立有一排黑白相间的琴键，上面刻有《如果没有你》的五线谱，如果有人按动琴键，立刻就会传出白光悦耳的歌声。这一自动播放歌曲的装置成为人们对这位歌手的最好纪念。

《莺飞人间》，方沛霖执导，1946年出品。片中插曲有12首，均由主演欧阳飞莺演唱。其中最有名的是陈蝶衣作词、黎锦光作曲的《香格里拉》，这首歌已成为中国流行音乐史上的经典之作。

《凤凰于飞》，方沛霖执导，1945年出品，片中插曲11首，尤以周璇演唱的同名主题曲最为出名。

《天涯歌女》，吴村执导，1940年出品。片中有10首插曲，虽然主演周璇演唱了其中8首，但最为出名的却是在片中客串的姚莉演唱的《玫瑰玫瑰我爱你》。这首歌由陈歌辛创作，不久传至大洋彼岸的美国，成为第一首被译成英文而传遍世界的中国流行歌曲。

《西厢记》，张石川执导，1940年出品。片中有插曲10首，其中周璇演唱的《拷红》一歌几乎人人都会哼上几句。

《长相思》，张石川执导，1946年出品。由周璇主演的影片，片中有7首插曲，其中的《夜上海》《花样的年华》堪称最能反映那个年代韵味的代表作。王家卫的名片《花样年华》的灵感就来自后一首歌曲，并在片中引用了这首老歌，为电影增加了无限伤感。

中国现代电影音乐的诞生繁荣缘于上海地域文化的深厚底蕴，它在国际大都会的背景下融合了中西文化，雅俗情调，在十里洋场中开花，在岁月沧桑中升华，成为几代中国人心中一份永远年轻的回忆！

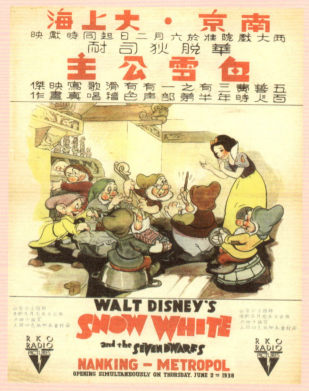

上海头轮影院南京大戏院、大上海大戏院 1938 年 6 月 2 日联合首映《白雪公主》的广告

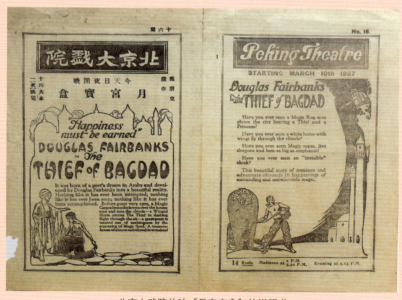

北京大戏院放映《月宫宝盒》的说明书

蜡盘发音有声影片《虞美人》的说明书
（1931年5月24日公映）

影片《月老离婚》说明书，唐琳绘

洪深 1926 年的北京之行

20 世纪 20 年代的洪深

洪深自 1920 年春留美回国到 1937 年抗战全面爆发，一直主要在上海从事影剧事业，其中 1926 年春他有过一次北京之行，并和丁玲有过一次接触，此事至今还鲜为人知，颇值一记。当时洪深已加入明星影片公司，编导了《冯大少爷》等影片，成为颇受"明星"当局器重的电影专家。1925 年，"明星"由张石川执导，花费巨资拍摄了一部《空谷兰》，这是由著名言情作家包天笑根据日本黑岩泪香译本小说《野之花》改编的，故事情节哀怨曲折，很受市民阶层的欢迎，"明星"的营业收入达到 13.2 万多元，创中国无声影片的最高卖座纪录。"明星"受此鼓舞，决定进一步向京、津一带扩展，于是派洪深等人带了《空谷兰》的拷贝，到北京举行献映活动。1926 年 2 月下旬洪深离沪，到达北京后，影片安排在平安电影院放映。这期间，洪深登台举行了多次讲演，他说："许多外国电影院都拒绝映演中国片，就是一些中国人自己开的电影院也拒绝。这我决不怪他们，因为中国片的艺术实在不够格。"洪深举了很多例子，如："马上摔下来时伤的是左手，一到医院伤却在右手了；一个女子在门外是穿裙的，一进门却不见了裙子；一件很漂亮的背心，甲演员刚穿着，一会儿又穿到了乙演员的身上。如此等等，不一而足。"洪深表示：中国的电影要发展，首先就要靠电影从业人员自己的努力。他认为："明星"这次拍摄的《空谷兰》，"的确比从前有研究了，希望这是一个良好的开端"。洪深还从自己"开刀"，谈到了如何适应观众的问题。他拍的《冯大少爷》，使用字幕太少，情节也剪裁得太厉害，有不少观众看不懂，

所以他在拍《早生贵子》时就注意到了这个问题，一共使用了 220 片字幕，每幕平均用 10 个字，反响就不错。洪深认为："待中国观众的审美眼光逐渐提高了，剪裁功夫也可以逐渐增进。"（伏园《〈空谷兰〉与洪深先生》，载 1926 年 3 月 11 日《京报副刊》第 435 期）

洪深在北京推崇影片《空谷兰》，并非仅仅因为这是自家公司出品，所以不得不说几句门面话，而是这部影片在当时确实代表了中国电影的较高水准，颇具代表性。我们不妨回顾一下这部影片的历史。

在中国影坛初期众多的爱情片中，《空谷兰》无疑是其中影响最大的一部。20 世纪初，小说家包天笑在担任《时报》副刊编辑时，将日本黑岩泪香根据英国女作家亨利·荷特的原著翻译的《野之花》改头换面，编译成中国故事《空谷兰》，在该报连载。作品情节哀怨曲折，很受市民阶层的欢迎，当时就曾被搬上新剧舞台。1925 年，明星影片公司开始翻拍过去的新剧故事，《空谷兰》是被他们寄予厚望的一部，拍成了前后两部，共 20 本，在当时是一部大制作。

影片《空谷兰》主要围绕一男两女三个人物，着力描写他们之间的悲欢离合：纪兰荪由于表妹柔云的挑拨，和爱妻纫珠产生了隔阂，纫珠只得留下儿子良彦，痛苦地离去。兰荪误闻纫珠遇车祸身亡，不久即奉母命和柔云结婚。十余年后，纫珠化名幽兰，重返故里，应聘在一所学校任教，她的亲生儿子良彦也正好在此校念书。一次良彦病重，纫珠上门护理，意外地发现柔云企图谋害良彦。柔云认出幽兰即当年的纫珠，羞愧难当，乘马车狼狈出逃，结果翻车亡命。最后，良彦病愈，兰荪和纫珠削除了隔阂，重归于好。朱飞和杨耐梅分别扮演兰荪和柔云，当红女影星张织云一人在剧中饰演两个人物，演绎出不同的面目，尤受欢迎。《空谷兰》摄成后在上海连映十天，以后又运到北京、华北等地上映，反响颇佳。1926 年，上海新世界游乐场举行"电影博览会"，并破天荒地举办了一次"电影女明星选举"的活

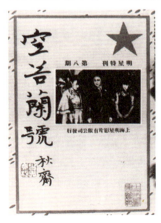

明星影片公司出品的影片《空谷兰》号特刊封面

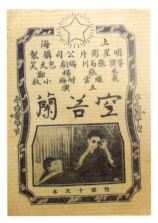

影片《空谷兰》后十本说明书

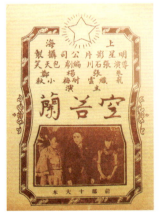

影片《空谷兰》前十本说明书

动,张织云凭借《空谷兰》一片的旺盛人气荣获桂冠,成为中国第一位电影皇后。1934年,"明星"和"天一"又先后将《空谷兰》拍成有声片。1935年,周剑云等人到苏联参加莫斯科国际电影节,带去的影片中也有《空谷兰》,由此也可看出此片在当时中国电影界的地位。

洪深在北京除了举行影片献映外,还参加了一系列活动。他拜访了蒲伯英、孙伏园、余上沅等同行,和他们商谈了京、沪两地联合举行话剧公演的问题,还应邀到北京艺专等处举行了演讲,其中,他和丁玲会晤,鼓励支持她投身电影界一事,因两个当事人从未撰文披露过,尤其值得引起重视。丁玲那时还是一个年轻的学生,因为胡也频的关系,她经常参加一些文人的聚会,和沈从文、凌叔华、庐隐等都有来往,围绕文学和人生的话题,经常进行天马行空、无拘无束的畅谈。那些当时已颇有一些文名的朋友都劝丁玲:"你该写小说。"而丁玲却总是回答:"写小说,那是你们作家的事。我想去当演员,电影演员。"就在这时,她观看了洪深带去的《空谷兰》,也聆听了洪深激情的演讲,这更加强了她的信念。于是,她给素昧平生的洪深写了一封信,倾吐了自己的心愿;而洪深也在忙碌之中回了信,并约在北海公园和丁玲见了面。洪深和丁玲究竟谈了些什么,由于没有任何文字资料留下来,今天已无从查考,但有一点是可以确证的,即洪深对于丁玲想投身电影界的想法是支持的,并予以了热情鼓励。因为三月中旬洪深回沪以后,紧接着丁玲与胡也频也筹资于四月到了上海,丁玲并由洪深介绍,到明星影片公司报到。但稍一涉足影坛,天真纯洁、喜欢自由幻想的丁玲便发现,在银幕的背后,艺术与现实的反差实在太大,复杂的电影圈与自己的志趣格格不入。日后她在一篇小说中真实描述了自己当时的心情:"她所饱领的,便是那男女演员或导演间的粗鄙的俏皮话,或是当那大腿上被扭后发出的细小的叫声,以及种种互相传递的眼光。谁也都是那样自如的嬉笑,快乐地谈着、玩着,只有她,只有她惊诧、怀疑,像自己也变成妓女似地在这儿任那些毫不尊重的眼光去观览。"(《梦珂》,载1927年12月《小说月报》第18卷

1927年,丁玲的小说处女作《梦珂》在《小说月报》第18卷第12期上发表。在这篇作品中丁玲回顾了自己从影的种种经历

第 12 期）年轻的丁玲只能满怀歉意地向对自己寄予了希望的洪深告别，没有签订合同就离开了"明星"。以后，丁玲又到南国剧社找过田汉，但她同样不习惯舞台背后那种充满浪漫情调的演剧生活。丁玲的影、剧明星之梦，就如肥皂泡似的瞬间便宣告了破灭。洪深的热情鼓励和举荐没有造就一颗影坛明星，这可能使这位为人忠厚的老夫子满怀抱憾之情。但世间万物充满了阴差阳错的偶然性，飞离影坛的流星却在文坛冉冉升起，1927 年，丁玲的小说处女作《梦珂》在权威的《小说月报》上发表。这篇作品融进了丁玲在电影公司内的种种经历，其中悲酸苦辣完全是出自内心的真切感受，因此受到广泛好评。丁玲从此一发不可收，正式走上文坛，日后成为中外瞩目的著名作家，而这和洪深当年的北京之行又何尝没有一点关系呢？

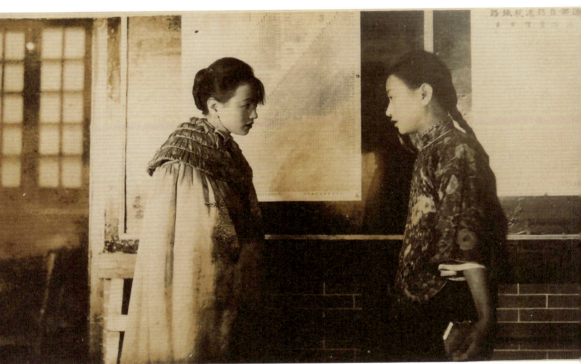

张织云在《空谷兰》中分饰纫珠和翠儿两角，此为"在火车站中"一幕

侯曜夫妇与神话片《月老离婚》

新世纪第一年的春末,陪北京来的一个朋友去逛上海文庙旧书市场。本意是去淘书,谁知歪打正着,竟低价觅得一包说明书。回家仔细翻看,不禁喜出望外,整整百十来份影剧说明书,大都是20世纪五六十年代的东西,无论是研究还是收藏都颇具价值,其中尤以几份解放前的电影说明书令笔者心动。这里且先说《月老离婚》。

《月老离婚》是我国最早的一部神话片,内容奇异,风格独特,具有浓郁的喜剧色彩,由民新影片公司于1927年出品。影片描写饱受包办婚姻之苦的人间怨偶,为了让月老也尝尝此中滋味,设计将一个长相丑陋、性情凶悍的胖大姐介绍给月老当新娘。日长月久,月老不堪其虐,渐渐觉悟到没有感情的婚姻的不合理,于是郑重宣布:以后再不包办人间的婚姻,愿天下有情人都成眷属!现在的电影史专著都一致认为该片由侯曜编导,事实上,这部影片却是由侯曜、濮舜卿夫妇俩联手创作的,

影片《月老离婚》导演侯曜

影片《月老离婚》编剧濮舜卿

中间还有一个颇有意义的故事。

却说杭州有一座别处很少有的庙宇,叫月下老人祠,位于白云庵的旁边。祠堂虽极小,却每每有不少风雅人士与情侣们乐于驾临,来了还必求一张签回去。虽然那签往往并不准,但香火却一直很旺。月下老人的典故据说出于《续幽怪录》,说是唐朝有个名叫韦固的人,有一次经过宋城,看见一位老伯伯在月光下翻书。这位老伯伯说天下男女的姻缘都登记在他的这本书上,他囊中有无数红色绳子,只要这绳儿把男女两人的脚缚住了,就算两人远隔万里,或者是对头冤家,都会结成夫妻。所以中国民间后来有"赤绳系足"的传说。1926年夏,侯曜、濮舜卿夫妇俩到杭州度假,就住在白云庵旁。一天晚上,侯曜和朋友外出散步,不远处突然传来一对夫妻的打骂声。那女的向围观人群哭诉,男的则不停声地叫骂。具有讽刺意味的是,在这对吵架夫妻的旁边,正好是那座月下老人的祠庙。侯曜和朋友对此感慨无穷,从这对怨偶谈到中国传统婚姻制度的不合理,谈到月老的荒唐。那位朋友突发奇想,说道:"月老真糊涂,令人间怨偶遍天下。我恨不能也使月老自身尝尝婚姻痛苦的滋味。"这话一下触动了侯曜的灵感,他当时就说:"让我来替月老作一回媒人吧!"晚上,侯曜就把这件事原原本本告诉了夫人濮舜卿。濮听后,马上意识到这是一个绝妙的反封建题材。她向丈夫请战:"月老可以说是我国几千年来吃人礼教的象征,我愿以三千毛瑟来打倒这个偶像。这个剧本就让我来执笔吧。"

应该说,濮舜卿是创作这部神话影片非常合适的人选。她毕业于东南大学,学生时期就非常爱好戏剧,所写剧本《人间的乐园》被认为是当时"学校剧"的代表(洪深《现代戏剧导论》)。以后还出版了《她的新生命》等剧作集,成为20世纪20年代颇有影响的女剧作家。她还在中华国民拒毒会于1926年举办的电影剧本征文比赛上,以《芙蓉泪》一剧荣获第一名。濮舜卿的作品大都以女权运动为主题,她非常喜欢使用浪漫写意的象征手法,东、西方的神话传说是她经常取材的宝库。这些特点使她在创作《月老离婚》时驾轻就熟,得心应手。剧本基调健康,构思奇特,人物动作夸张,对白诙谐幽默,神话韵味非常浓郁。剧本写好后由侯曜导演拍

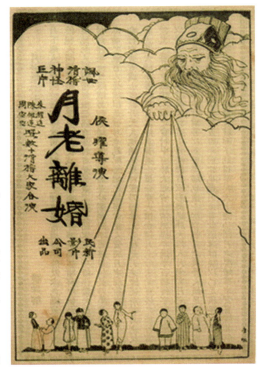

影片《月老离婚》说明书,唐琳绘

成影片，于 1927 年 11 月公映，受到观众的热烈欢迎。即使以今天的眼光审视，该片在内容和艺术上都不失为一部有特色的较好作品。

　　这张《月老离婚》的说明书，32 开 4 面，辑录了影片故事和演职员表，封面画由南国社社员唐琳用漫画笔法绘制，色彩亮丽明快，人物造型夸张生动，很好地体现了影片的风格，堪称说明书中的精品。解放前的电影说明书如今已不多见，20 年代的更属稀见之物，能于不经意间收入囊中，我只能额手称幸。另外值得一提的是，中国电影出版社 1996 年出版的《中国影片大典》，收录了 1905 年至 1930 年间出品的几乎所有中国电影的故事，但在《月老离婚》条下，却只注明演职员表而缺影片故事，于此，更可见此张说明书之珍罕。

影片《月老离婚》剧照

程树仁五易寒暑拍《红楼梦》

中国文人中很多都有"红楼梦情结",女作家张爱玲曾写过一本考据研究的《红楼梦魇》,一个"魇"字就足以说明其对《红楼梦》的痴迷。程树仁的心中也有这样一个"魇"字,而且,他是第一个将《红楼梦》搬上银幕的电影人。

程树仁(1895-?),福建闽侯人。字杏村,英文名 S. J. Benjamin Cheng。他出身贫寒,从小学习刻苦,1911 年 16 岁时以优异成绩考入清华学堂(清华大学前身)。清华管理严格,淘汰率很高,如在 1911—1921 年这十年间,学校共招收 1500 多名学生,除在校学习的 383 人之外,毕业的只有 636 人,淘汰率高达 32%。他在清华八年有半,刻苦学习,并积极参加课外各项活动,他曾自诩:在学校里对于各门功课各项活动,"均抱不偏不倚,平均训练之决心,是以毕业之后于德、智、体三育均深自满意"(程树仁《导演〈红楼梦〉之一番用心》,载 1927 年 12 月 10 日《孔雀特刊》第 2 期)。其中,程树仁尤其喜爱电影。1915 年,他和好友董大酉、陈继善一起去看一部以桥梁工程师爱情故事为内容的好莱坞电影,当时谁也没有想到,这是一部将会改变三人未来命运的影片。观影之后,董、陈、程三人均大受感动,一齐立下了职业志向。12 年后,程树仁在撰文回忆此事时还清晰地记得当时的情景:"大酉为壮丽布景所吸引,乃立志为土木工程师;继善为如此伟大之铁桥所动,乃立志为机械工程师;余醉心电影之魔力,乃立志以电影为职业。"(程树仁《导演〈红楼梦〉之一番用心》)从此之后,程树仁即开始沉醉在电影迷梦之中,"除每星期必看电影外,在校中无时无刻不考虑、计划、搜寻剧本之材料,举凡吾国有名之诗词歌赋以至笔记小说,无不涉及"(程树仁《导演〈红楼梦〉之一番用心》)。1919 年夏,程树仁顺利地从清华高等学科毕业,并以优异成绩获得了官费留美的资格。在美国,他除了在哥伦比亚大学获得教育硕士学位以外,还在纽约电影专科学

1922年程树仁在美国纽约电影专科学校实习时留影

1927年1月出版的《中华影业年鉴》书影

校进修，拿到了电影摄影师的专业执照，并协助正在美国的前国务总理周自齐创办了孔雀电影公司。他一方面选购美国影片运华，准备译配华文字幕租给各影院开映；另一方面积极筹备，一俟时机成熟即准备自摄影片。1923年2月1日，程树仁踏上了返国之旅。沉迷于《红楼梦》之中的程树仁，将自己所乘坐的S. S. President Grant号海轮戏称为"宝玉所见来接林妹妹之西洋船也"（程树仁《导演〈红楼梦〉之一番用心》），踌躇满志地揭开了其电影生活的第一页。

程树仁自美返沪后，首先即从事为好莱坞影片译配中文字幕的工作，首创在外国影片上打印中文字幕的先例。译配中文字幕的方法简便易行，受到观众的欢迎，即使在几十年后的今天，也仍广泛沿用此法，饮水思源，我们不能忘记程树仁的开创之功。从1924年开始，程树仁就起意编纂一部中国自己的电影年鉴。他辛勤收集着一切能够收集到的中外报刊，并充分利用自己也是影坛中人的便利条件，请各电影公司、电影院、电影界人士提供资料。经过三年的不倦工作，1927年1月30日，由程树仁个人投资并主编，甘亚子、陈定秀编辑的《中华影业年鉴》终于在上海问世了。这本《中华影业年鉴》内中设置了中华影业史、国人所经营之影片公司、影业界之留学生、国产影片总表、影戏院总表、各公司职员表、影业界之组织、影戏学校、影戏出版物、影戏审查会、关于影戏之官厅布告、各公司出品一览表等47个栏目，今天很多电影专著所使用的一些材料，不少都源于此书。丰富的图片资料是《中华影业年鉴》的另一特色，如果不算广告图片，该书收录的电影图片达193幅之多，且都是铜版印刷，图像逼真清晰，堪称反映20世纪20年代早中期中国影坛实况的一座丰富的图片库。可以说，中国早期的很多电影史料正是依赖《中华影业年鉴》才得以保留至今，仅凭此一书，程树仁的名字就应在中国电影史上写上一笔。

早在清华期间，程树仁就迷恋上了《红楼梦》。中国古代众多的诗词歌赋、笔记小说，他最爱的就是《红楼梦》，读得最多的也是这本《红楼梦》。1919年他赴美留学，行李中也随身带着一部《红楼梦》。他曾自述："课余之暇辄浏览焉。在美看电影尤其便宜便当，美国电影亦有时装及古装者，每一见及美国古装电影，我行箧中之宝玉又跃跃顽皮于吾胸中矣。"他在哥伦比亚大学选修电影编剧课程时，

也常常手持《红楼梦》一册,"研究以其改编为电影专门之种种办法",并每与同学"指天画地,津津有味地讨论《红楼梦》之电影化"(程树仁《导演〈红楼梦〉之一番用心》)。1923年春,程树仁应周自齐之邀返回国内,主持孔雀电影公司外片译配中文字幕的工作。由于吻合国人心理,译配字幕的举措大受欢迎,"孔雀"的业务开展一路顺风,利润丰厚,周自齐甚为满意,决定自行摄片,开拍《红楼梦》。当时程树仁新婚不久,又得贵人相助,马上就能实现其摄制《红楼梦》的夙愿,一切似乎顺风顺水,用程树仁自己的话说就是"在此生气勃勃,前程万里之境遇中"(程树仁《导演〈红楼梦〉之一番用心》)。

1923年程树仁与周自齐合影

但天有不测风云,1923年10月,周自齐突然病故,随之公司人事日非,拍摄《红楼梦》一事实际已无法进行。这对怀抱满腔热情的程树仁无疑是一大打击。但程树仁是一个达观之人,并未因此而心灰意冷,轻言放弃,他曾多方活动,创办天汉影剧公司,拟自摄《红楼梦》。但毕竟人单力薄,美梦再次落空。直到1926年夏,孔雀电影公司改组,朱锡年出任总经理一职,聘任程树仁担任制片部主任,摄制《红楼梦》一事始得以重续旧梦。程树仁此番可谓小心翼翼,抱定只许成功不许失败之决心。他先拍了一部《孔雀东南飞》作为练手,同时也体验古装片的摄制。1926年10月,《孔雀东南飞》一片杀青,10月17日,程树仁就马上在《申报》和《新闻报》上同时刊登广告,宣布"孔雀"将由程树仁担任导演,"开摄全部《红楼梦》"(《孔雀电影公司开摄全部〈红楼梦〉,程树仁导演》,载1926年10月17日《申报》第1张第2版),于此也可见其压抑太久的心情宣泄。1926年12月3日,《孔雀东南飞》首映,1927年1月1日,"孔雀"租赁的孔雀东华戏院开幕,程树仁两次都借机在《申》、《新》两报上大登广告,再次重申"孔雀"将摄制影片《红楼梦》(《孔雀电影公司启事》,载1926年12月3日《申报》第1张第1版;《孔雀东华戏院开幕露布》,载1927年1月1日《申报》第1张第1版),从中流露出其对此事高度重视的心态。

1926年担任孔雀电影公司制片部主任的程树仁

程树仁对《红楼梦》可谓情有独钟，对将其搬上银幕一事也是慎之又慎，竭尽了其全部能量。1923年他返国后即与陈定秀女士合作，酝酿改编《红楼梦》事宜，以后又有胡韵琴、甘亚子等人加入，大家一起对新、旧各派红学专家的学说进行讨论，特别是仔细研读了胡适的有关考证文章，最后决定以胡适"曹雪芹自传说"的观点作为改编拍摄《红楼梦》的指导思想，"如是者五易寒暑，易稿凡七十余次"，方将剧本写定。全剧结构的起承转合，程树仁叙述得异常清楚：

自贾元妃奉旨省亲起，藉此机会将《红楼梦》中之重要人物一一在此盛会之中介绍与观众相见，然后描写一段宝玉与林黛玉之交情，如是再描写一段宝玉与薛宝钗之来往，使此一番可歌可泣之故事起得清楚。自是之后，宝玉对黛玉、宝钗两方面之情事用夹叙方法推陈出来：时而相亲相爱，如胶似漆，无以复加；时而不即不离，若续若断，莫可言宣。务使看客不能断定宝玉果真爱黛玉乎？果真爱宝钗乎？使剧情至此作一度暂悬不决之状态，使看客至此心中满怀疑虑，为古人担忧，兴味骤增而欲继续看其究竟。同时藉此机会将剧中人之个性，赤裸裸的流露出来，如是全剧情节遂由此渐渐趋于复杂，各方面之利益逐步的冲突起来。言语乖巧而兼身体强壮的薛宝钗与性情怪僻而兼多愁多病之林黛玉比较起来，自然贾母对于宝玉婚姻问题是会趋重于宝钗方面的；宝钗看见宝玉既富且贵而又漂亮，自然是巴不得要嫁给他呵；在宝玉的眼中看起来，宝钗是姐姐，黛玉是妹妹，自然是要爱娇小玲珑的妹妹了；但在此家长主婚之文化中，祖母当然是要干涉孙子婚姻的问题。小孙子不敢公言其心之所爱而为名教罪人，是以吞吞吐吐，戚忧而不敢言，不特当局者迷，即旁观若紫鹃之近且切者亦不能于心无疑。人事之难，难如上青天，林黛玉感秋声抚琴悲往事者良有以也。惊弦断宝玉急赴潇湘馆，紫鹃聪明过人，乃承此良机，试探宝哥哥果真有情也无？闻妹妹将返苏州，宝玉便昏将过去也病了。这一病便生出来冲喜重要事件，因冲喜于是以宝钗冲欤用黛玉冲欤之问题须有一个正式的解决。惟其须从贾母心中之所欲也，王凤姐如是乃时势造英雄，英雄造时势，献千古流芳之掉包奇计，欲瞒消息，一手遮尽天下人之耳目也。反使傻丫头立刻将此宝贵之消息清清楚楚的传入黛玉之耳鼓中，如是黛玉亦病。如此的情节，是复杂的有条理，复杂的有自然趋势也。及至冲喜之日，薛宝钗居然出闺成大礼，是何等的欣悻？贾母、王熙凤于入洞房之前，是何等的忧惧？宝玉力疾成亲，卿卿我我即在目前，是何等的赏心适意？可怜林黛玉正在此等辰光中撕绢焚稿，椎心泣血，是何等的凄惨？咸酸苦辣四景，互相连环的穿插，使此剧情至此达于最高的一点！然后将新娘头盖揭起：包儿掉了！宝玉疯了！黛玉死了！宝钗也得不到快乐，贾母全家以下更不必说了！剧情至此方告了结。

对这样一部剧本，程树仁自己很为满意，他认为："起得清楚，复杂得有理，

了结得痛快，此一剧成功之三大要素也，……今也我《红楼梦》之脚本是用这种三要素的手段将全部《红楼梦》之精华撷采出来。"（程树仁《导演〈红楼梦〉之一番用心》）可以说，自"孔雀"所摄《红楼梦》一出，以后影、剧界改编这部中国古典名著大致都沿袭了这一框架，即从元妃省亲写起，引出宝玉，描写他与黛玉和宝钗的矛盾冲突，一一展示黛玉葬花、紫鹃试探、宝玉生病、娶亲冲喜、黛玉焚稿、

"孔雀"出品影片《红楼梦》剧照：
林黛玉"感秋深抚琴悲往事"

"孔雀"出品影片《红楼梦》剧照：贾宝玉听琴感凄凉

宝玉发疯、黛玉归天等重要情节，最后以悲剧收束全剧。这种现象也反衬出程树仁等人对《红楼梦》这部巨著研读理解的深刻及其改编的功力。

《红楼梦》剧本完成后，程树仁仍不放心，他请来十余位新、旧红学家审核把关，征求意见后"方敢制为电影"。拍摄时，美术、置景绘制了大量布景参考图，反复比较增删，以切合剧情；人物服装则出大钱请来制衣名店瑞昌按照演员身材一一特制。然而，就在孔雀电影公司有条不紊、一步步按计划拍摄时，有一家公司则抢先将《红楼梦》搬上了银幕，于1927年7月公映，占了商机的先着。这家公司就是复旦影片公司，它拍摄的《红楼梦》以刘姥姥一角贯彻始终，阐述了"翰内昔日富贵，等于一场春梦"的虚无思想。由于影片中人物穿的都是时装，显得不伦不类，故在当时及以后都遭到很大非议。"复旦"的抢先拍摄对"孔雀"是一大打击，但程树

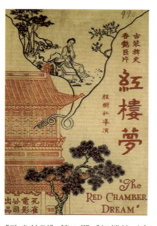

《孔雀特刊》第 2 期《红楼梦（专号）》书影，1927 年 12 月 10 日出版　　复旦影片公司出品《红楼梦》影片的说明书

仁等人并未气馁，仍以严肃的态度实行着自己的拍摄计划。影片于 1927 年 10 月完成后，发行商因"复旦"的时装《红楼梦》已放映在前，要求"孔雀"将影片改名为《石头记》。程树仁坚决拒绝，毅然表示："实不能与投机分子、鱼目混珠之徒争一日之长短。欲讲艺术，便顾不到营业；欲谈营业，是不必讲艺术。"（程树仁《导演〈红楼梦〉之一番用心》）程树仁的书生意气让他付出了惨痛代价，"孔雀"千辛万苦拍出来的《红楼梦》果然如发行商所担心的那样在营业上吃了大亏，最终以赔本而告结束，并直接导致了"孔雀"的关门倒闭，其中冤曲，令人唏嘘。

　　程树仁在 1927 年干成了两件大事，但随之发生的意外又让他悲愤交集，并使他萌生了退出影坛的意念：1927 年 1 月，程树仁个人投资五千元，主编出版《中华影业年鉴》，谁知仅过三月即有徐耻痕者编辑的《中国影戏大观》现身书肆，内有不少内容袭自年鉴，对年鉴的销售造成了很大影响；这年 5 月，程树仁在筹备多年之后开机拍摄《红楼梦》，岂料行将摄竣之际，忽有复旦影片公司的俞伯严草率拍出《红楼梦》，抢先一步公映。种种一切，使平素喜抱不平且又书生气十足的程树仁难以容忍，他讥讽这些行为不光彩者为"鹄立南京路、浙江路交叉之点，张目四顾，见有足仿者，便趋之若蚁之赴鲜"，并愤然表示："仁不敏，愧不能并肩齐立。《红楼梦》片成，即暂停年鉴之续编，抛弃制片之决心，此后当另辟蹊径，为社会尽力，庶可不背吾国父老十年教育树仁之恩，不背吾友朋二十年来喁喁之望也。"（程树仁《导演〈红楼梦〉之一番用心》）

　　从 1928 年开始，程树仁离开伤心之地，弃影经商，在电影院从事经理工作，算是还和电影保持着一些关系。在积累了一些钱财之后，他和朋友合伙投资，自己盖起了影院：1929 年 2 月 1 日，东海大戏院在海门路 144 号揭幕；1932 年 9 月 9 日，位于新闸路 701 号的西海大戏院宣布开业。两家影院均走底层路线，放映二、三轮影片，营业状况很好。此时的程树仁似乎又迎来了春天，用他自己的话说就是："左

顾右盼，大有东海茫茫，西山苍苍之概。"（程树仁《校友通信》，载1935年10月1日《清华校友通讯》第2卷第9期）程树仁很快又增加投资，扩大再生产，开了两家饭店、一间百货商店，俨然一位事业成功人士。然而好景不长，程树仁乃书生气极重之人，并不善于在商海中游泳，再加上很快又遭遇到世界性的经济大萧条，至1933年底，他投资的产业均宣告失败，不但损失达5万元之巨，而且还负债1万元，"十年心血，俱付东流"。程树仁是一个拿得起放得下的人，人生道路上的挫折并不能打垮他，他鼓起勇气，从头再做起，"做第二次的白手起家"（程树仁《校友通信》）。1934年，程树仁应《大美晚报》之聘，出任报社主笔一职，其间经历了"胡汉民通电八项意见""蔡廷锴人民政府之兴亡""塘沽协定之签订""杜重远'闲话皇帝'引来狱灾"等大小事件，"聊为人民之喉舌，倒也干得有兴味，……替国家替人民尽了一点报人的责任"（程树仁《校友通信》）。抗战全面爆发后，程树仁告别大上海，随国民政府远赴西南。期间，他任职于交通部，不辞辛劳，深入崇山峻岭，对抗战大后方交通运输的建设，如叙昆（四川叙府至云南昆明）驿运干线等的开通都作出了贡献（程树仁《驮运是怎样推动的》，载1940年4月1日《抗战与交通》第36、37期合刊）。就是在这样艰苦的抗战环境中，程树仁依旧关注着国内影坛的发展以及世界各国的电影概况，他在内心深处其实还是把自己视作一个电影人。这里有一个很好的例证：1944年2月23日，国内开展电影教育最出色的金陵大学电教会邀请程树仁去作学术讲座，而这个学会的主持人正是中国电影教育的开创者孙明经。程树仁欣然赴邀，在"金大"作了题为《中国之电影事业》的演讲。据当时报道，程树仁在演讲中历述"中国电影事业初期之发展及所遭遇之障碍，与近年来之进步，并述电影教育之功用与战后自给问题，末述英美各国电影界与教育界之合作联系与创办及其发展之经过等"（《金陵大学电教学会请程树仁作学术讲演》，载1944年3月《电影与播音》第3卷第2期）。不难想象，能作这样一场时间跨度达几十年，内容广泛涉及当时中外影坛发展概况的演讲，其演讲人在平时该对电影界有着怎样的关注和研究？

1949年，程树仁去了台湾。从有限的一些记载中，我们可以依略知晓，在那里他仍然是位活跃人物，不管是参加社团活动，还是组织校友会，他都是当仁不让的领导者。60、70年代，他已入晚境，但仍经常参加体育活动，精神、体魄均丝毫不减当年之勇。梁实秋晚年曾回忆自己的这位清华校友："现在台湾的程树仁先生也是清华的运动健将，他继曹懋德为足球守门，举臂击球，比用脚打得远些。他现在年近七十而强健犹昔，是清华体育精神的代表。"（《水木清华与"飞将军"》，转引自王晓华、张庆军《百年中国奥运》，河南文艺出版社2007年版）遗憾的是，我们已无法知晓，在他不老的心中那朵美丽神奇的电影之花是否还依然绽放？

中国影坛的"一把火"
——影片《火烧红莲寺》奇观

19世纪末,当电影作为一种新鲜玩意儿出现在街头时,首先给予它热情和照顾的是都市中比较低层的市民。早期的无声电影没有语言障碍,情节简单原始,靠过分夸张的表演和滑稽幽默来招徕观众,因此,很多绅士和淑女对它不屑一顾。这实际上也揭示了一条法则,即"电影是面向大众的"。从本质上说,电影是属于普罗大众的娱乐和艺术,电影区别于绘画、音乐、文学那些个体性较强的艺术门类,它必须依靠一套工业和经济体系来维持生存和发展。由于电影的商业特性,它不得不受"多数法则"的支配,吸引最大量的观众,确保投资的安全性。更多的时候,电影只是一种文化消费品,它的主流是类型电影,而偏离商业轨道,悬浮于大众之上的"纯电影",一直是局限于某一时期、某一小众内的美好理想或偶一为之的潇洒行为。

中国电影生命之初的脐带,便是纯粹的利益冲动。在经历了最初几年的艰难跋涉之后,给中国电影界带来轰动效应和巨大利润的是武侠片的兴起,其代表作便是《火烧红莲寺》,这是最具有中国特色的类型电影。有人曾认为:美国有多少科幻,中国就有多少武侠。在某种程度上确实如此,"笑傲江湖"的理想在中国有着深厚的土壤,《火烧红莲寺》当年的连映连满便是典型的证明。影片根据平江不肖生的长篇小说《江湖奇侠传》改编。小说描写湖南浏阳和平江两县农民,为了争夺交界处赵家坪的码头利益,集众械斗。双方均礼聘武林高手相助,从而演绎出种种故事,其间并插叙百余年间武林掌故和中国武术源流,情节十分曲折,可读性很强。这部作品从1922年开始在《红杂志》上连载,随写随登,同时陆续出版单行本,经过六个年头,一直到1928年才全部完稿。全书洋洋大观共134回,百余万字,"火烧红莲寺"是其中最精彩的情节之一。这个事实本身就很说明问题,一部现炒现

卖的武侠小说能够如此长久地畅销，显示着大众期待的热切程度，一只看不见的巨手——小市民琐屑的欲望与市场机制，左右着作者的笔墨和出版商的投资，大众百姓对除暴安良的理想渴望和对大侠高强武艺的好奇心情，通过《江湖奇侠传》得到了宣泄。

"明星"之所以能独具眼光，将其改编成影片，其中有一段颇为幽默离奇的故事。原来张石川的儿子读书时学业荒废，成绩不佳，而张氏掌管一个电影公司的大权，工作繁忙，没有时间督促，因此心中十分不安。一天早上，他起床解手，经过儿子卧室，见床头散置书籍甚多，以为儿子用功读书，深为欣慰。岂料随手翻阅之下，却十之八九是武侠小说，始知儿子沉湎于此，以致无心读书。当时他急于如厕，未及斥责，顺手把一本小说带进厕所。谁知一读之下，欲罢不能，以他敏锐的商业眼光，当即认定将它改编成影片，销路一定不错，于是数月之后，"明星"就推出了一部卖座极佳的新影片。张石川在厕所中发现的"金矿"就是《江湖奇侠传》，拍成的影片即《火烧红莲寺》。

《火烧红莲寺》一片甫出，利润顿时滚滚而来，大陆市场连连爆满，南洋一带的海外订单也纷沓而来。"明星"喜出望外，一口气连拍18集，并从第2集起干脆不再拘泥于平江不肖生的武侠原著《江湖奇侠传》，剧情更加天马行空——逃出红莲寺的知圆和尚联合崆峒派与昆仑派展开恶斗，双方剑侠各自施展绝技，上天入地，无所不能；胜负难分之下又互请高人，直杀得天昏地暗，神鬼同泣。"明星"还从第三集起，请出了公司的"当红宝贝"，当时坐头把交椅的胡蝶出山，领衔主演。我们再来看一下影片的主创团队：编剧说明郑正秋，导演张石川，摄影董克毅，置景董天涯，美术张隶光，幻景（特技）万涤寰，主演胡蝶。这个拍摄团队，不但在明星影片公司可以说是精英倾巢而出，即使拿到整个中国影坛，也是响当当的第一流阵营了。而这些人为了《火烧红莲寺》这部影片，也的确费心尽力，兢兢业业，付出了一个电影人的全部智慧和精力。摄影师董克毅为了营造剑侠飞行时轻盈灵动、飘飘欲仙的感觉，翻阅了大量外国资料，然后凭着想象用土法实验，想出了空中飞人的拍摄法：中国武侠电影的传家宝——吊钢丝。当年扮演女侠红姑的一代女星胡蝶，就是这样身着戏装，腰挂铁丝悬在空中，在巨型电扇的大风吹拂下，衣裾飘飘，摄影机前再加上层薄纱，朦朦胧胧，好不潇洒。胡蝶尽管心中怕得要命，脸上却作微笑状，衬之以名山大川的背景，如神似仙般的向观众飞来，令人惊心动魄，如痴如醉。董克毅还冥思苦想，动足脑筋，创造出了"接顶"拍摄法，大大节约了成本：他把画在玻璃板上的红莲寺顶与没有寺顶的布景巧妙地拍在一起，构成完整的红莲寺辉煌建筑；他并通过真实人物与卡通形象相融合的办法表现"剑光斗法"，在银幕上将人任意放大缩小，甚至完成"分身"的特技效果。

《火烧红莲寺》创造出惊人的票房成绩，其他电影公司见有钱赚，自然也不甘示弱，不但紧紧跟上，并不断有"新招"问世，于是影坛"烧"出了一片"武侠大火"。

这片"大火"的炽热程度,非身临其境者很难想象。翻开当时的报刊,电影广告栏不是"火烧",就是"水淹",不见"女侠",必有"剑客","刀光剑影"当中,弥漫着阵阵杀气。据《中国电影发展史》统计,1928—1931年间,上海大大小小约有50家电影公司,共拍摄了近400部影片,其中武侠神怪片竟有250部左右,约占全部出品的60%强,由此可见当时武侠影片泛滥之一斑。而这种畸形现象在很大程度上正是由明星影片公司的"一把火"烧出来的。

这种现象的出现,从《江湖奇侠传》的被挖掘,到众多武侠片的风起云涌,似乎都充满了偶然性,但其中却蕴涵着必然因素。从影片本身分析,《火烧红莲寺》中涌动着一种锄暴安良的思想,有着一定的积极性。在艺术上,它具有

四轮影院放映《火烧红莲寺》的说明书,茅盾在文章中说的观众在影院里"叫好、拍掌、高呼"的"狂热情景",就出现在这类影院

情节紧张曲折、人物武艺高强神秘、机关布景奇妙等特点,给观众以新奇和刺激。从社会背景而言,1927年后中国经济虽有所发展,贫富差距却进一步拉大,市民阶层普遍感到苦闷和不满,但却找不到出路。当时影坛盛行的根据民间故事或古典小说改编的古装片,粗制滥造,败坏了观众的胃口,已成强弩之末。这时候以"锄强扶弱、除暴安良"为主题的武侠片的出现,既满足了观众发泄不满的需要,又给人以耳目一新的印象,因此,《火烧红莲寺》放映后,立刻赢得了无数观众,取得了极高的票房效益。著名作家茅盾也注意到了这一现象,他在当时的一篇文章中写道:"《火烧红莲寺》对于小市民层的魔力之大,只要你一到那开映这影片的影戏院内就可以看到,叫好、拍掌,在那些影戏院里是不禁的;从头到尾,你是在狂热的包围中,而每逢影片中剑侠放飞剑互相斗争的时候,看客们的狂呼就同作战一般。……在他们,影戏不复是'戏',而是真实!如果说国产影片而有对于广大的群众感情起作用的,那就得首推《火烧红莲寺》了。"(《封建的小市民文艺》,刊《东方杂志》第30卷第3期,1933年1月)《火烧红莲寺》公映之后,其他武侠片应运而生,欲罢不能,直到大量劣片接踵而出,最终重蹈古装片的覆辙。平心而论,在当时众多武侠片中,《火烧红莲寺》(第1集)在各方面都还是比较严肃的,至于后来"熊熊大火"的燃起乃至"火势"失控,就是张石川在当时恐怕也是始料未及的。

历时几年拍摄的《火烧红莲寺》全集多达18部,虽然红火一时,当年全部都

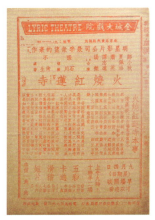
《火烧红莲寺》第1集说明书

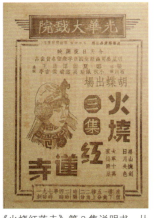
《火烧红莲寺》第3集说明书,从这集起胡蝶开始出山,担纲主演

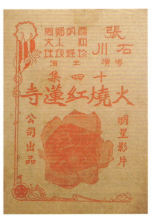
《火烧红莲寺》第14集说明书

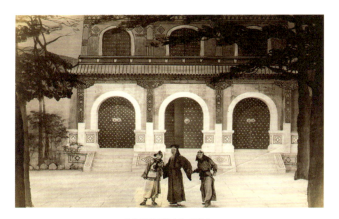
《火烧红莲寺》剧照1

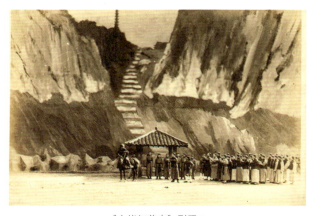
《火烧红莲寺》剧照2

《火烧红莲寺》第18集说明书

《火烧红莲寺》第 1 集说明书内页

看齐的影迷恐怕也不会太多,今天更是仅存极少残片,无法正常观摩,也从来没有再度公开放映。就是这 18 部《火烧红莲寺》的当年说明书,能全部搜集到的估计也仅寥寥数人吧?我自己是从 20 世纪 80 年代开始搜集,一直到 2017 年才觅到最后一张,凑齐全套,历时逾 30 年。

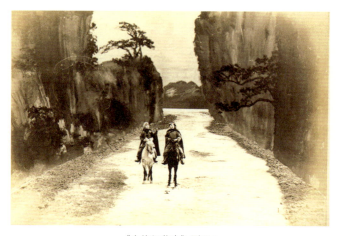

《火烧红莲寺》剧照 3

逸出电影史视野的
阮玲玉遗作《妇人心》

 阮玲玉到底拍了多少部电影？这一直是一个有分歧的问题，有说 28 部的，有说 29 部的，也有说 30 部的。一般主流叙述都取 29 部。大多数电影史著作都这样认为：阮玲玉从 1926 年首拍《挂名的夫妻》起，直到 1935 年的封镜之作《国风》，共主演了 29 部影片。几乎所有的著述都是这样写的，如程季华主编的《阮玲玉》画册（1985 年）、夏衍主编的《中国大百科全书·电影卷》（1995 年）、张骏祥等主编的《中国电影大辞典》（1995 年）、朱天纬等主编的《中国影片大典》（1996 年）等。具体片目如下：

1. 《挂名的夫妻》，明星影片公司 1926 年出品；
2. 《血泪碑》，明星影片公司 1927 年出品；
3. 《蔡状元建造洛阳桥》，明星影片公司 1928 年出品；
4. 《杨小真》（又名：《北京杨贵妃》），明星影片公司 1928 年出品；
5. 《白云塔》，明星影片公司 1928 年出品；
6. 《银幕之花》，大中华百合公司 1929 年出品；
7. 《劫后孤鸿》，大中华百合公司 1929 年出品；
8. 《情欲宝鉴》，大中华百合公司 1929 年出品；
9. 《珍珠冠》，大中华百合公司 1930 年出品；
10. 《九龙山（上集）》，大中华百合公司 1930 年出品；
11. 《九龙山（下集）》，大中华百合公司 1930 年出品；
12. 《自杀合同》，联华影业公司 1930 年出品；
13. 《故都春梦》，联华影业公司 1930 年出品；
14. 《野草闲花》，联华影业公司 1930 年出品；

15. 《恋爱与义务》，联华影业公司 1931 年出品；
16. 《一剪梅》，联华影业公司 1931 年出品；
17. 《桃花泣血记》，联华影业公司 1931 年出品；
18. 《玉堂春》，联华影业公司 1931 年出品；
19. 《续故都春梦》，联华影业公司 1932 年出品；
20. 《三个摩登女性》，联华影业公司 1932 年出品；
21. 《城市之夜》，联华影业公司 1933 年出品；
22. 《小玩意》，联华影业公司 1933 年出品；
23. 《人生》，联华影业公司 1934 年出品；
24. 《归来》，联华影业公司 1934 年出品；
25. 《香雪海》，联华影业公司 1934 年出品；
26. 《再会吧，上海》，联华影业公司 1934 年出品；
27. 《神女》，联华影业公司 1935 年出品；
28. 《新女性》，联华影业公司 1935 年出品；
29. 《国风》，联华影业公司 1935 年出品。

很清楚，阮玲玉 1930 年在"大中华百合"拍摄的影片《九龙山》分上、下两集，如将这两集合为一部，那就是 28 部，如分开计算，那就是 29 部，两者其实是一回事，只是计算方法不同而已。但实际上这些书都遗漏了一部，即阮玲玉 1929 年在大中华百合影片公司时主演的《妇人心》。关于这部《妇人心》，倒也有人曾提起过，但也仅仅只是有这么一说，并没有能提供真凭实据，电影史界因缺乏文献史料的证实，并未将其纳入学术视野。

这部影片是阮玲玉 1929 年秋拍摄的，由李萍倩导演。故事情节是写一个叫邢淑芳的风流女子，因丈夫长期驻扎军营，不甘寂寞，遂和一个叫黄义的无赖有染。丈夫归来后，邢恐事发，便起意杀夫灭口。结果上苍有眼，最终好人平安，邢、黄两人却双双身亡。阮玲玉在片中扮演邢淑芳，其他主要演员有郑超人、林美如、郑逸生、全昌根等。影片《妇人心》的内容走的是"大中华百合"渲染半殖民地生活方式的"欧化"老路，并无新鲜之处；而阮玲玉在片中的演技却颇受好评，当时南洋一带的报刊评论道："阮玲玉饰一荡妇，举止之轻佻，神情之俊俏，确能描摹逼真；两次诱惑男性以及谋害其夫，尤为最精采处，能将内心感情及恶念完全表达出来。"

《妇人心》这部影片为什么会被大家忽视，以至逸出了人们的记忆之外？至今仍是一团迷雾。根据笔者掌握的史料，当年"大中华百合"曾因利润分成问题与独霸沪上国片放映市场的中央影戏公司闹翻，公司出品的影片在上海遭到封杀。于是，在一个时期内，"大中华百合"被逼无奈，只得派人远走南洋诸岛寻找出路。有史料证明，这部《妇人心》当年在南洋一带确实放映过，本文所附的这张《妇人心》剧照，就是笔者在一本 1929 年出版的新加坡杂志上找到的。1935 年 3 月阮玲玉逝

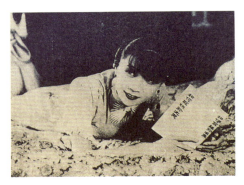

影片《妇人心》剧照

世后,影片商们感到这是一个可以利用的发财机会,于是短短几天工夫,他们便把阮玲玉主演的影片,从最初的《挂名的夫妻》《白云塔》《野草闲花》,一直到最后的《香雪海》《神女》《新女性》,都冠以阮玲玉遗作的名义,统统拿出来重映。这部以前未在上海宣传过的《妇人心》,也被影片商拿出来重新包装,称其是"香艳浪漫奇情之杰作",并以诱惑性的语言声称:"阮玲玉把浑身风流解数在片中演一个淋漓痛快!"(见影片说明书)

《妇人心》在当时专映国片的一流影院金城大戏院上映,据报道,"金城"的老板以300元的价格向吴邦藩购得放映权,然后在报上大做广告:"纵欲追欢,须知万恶淫为首;丧节寡耻,几曾见有好下场。本片系女士在大中华百合公司的作品,演技神化,处处动人。看过阮玲玉毕生所有的作品,如果错过此片不看,终是美中不足。"影片于1935年7月19日—26日连映8天,"每天售票所得达800元"(《影坛观象台》,载1935年8月2日《人生旬刊》第1卷第3期),"金城"的老板赚了个时间差,在商业上打了一个漂亮仗。但由于"金城"在做广告时用了"特许通过"的词语,引起国民政府"电影检查委员会"的强烈不满,故向"金城"方面提出"严重警告",甚至一度有"提起诉讼"的传言(《审查会为"妇人心"将控金城戏院》,载1935年8月11日《电影新闻》第1卷第6期)。《妇人心》放映以后,舆论界普遍认为这是影片商在借机炒作,这方面,当时发行量最大的《电声》杂志上的一篇评论颇有代表性:"搁了五六年不公映的旧片,突然公映起来,显然地因为阮玲玉自杀了,所以投机借来号召一下罢了。"评论对影片的内容基本否定,但对阮玲玉在片中的表演则颇为赞赏:"阮玲玉的演技,虽然不及这几年老练,但亦尚称优秀。至少在《妇人心》中,她是演技最出色的一个。全剧中比较成功的一点,便是因诱惑而欲火燃

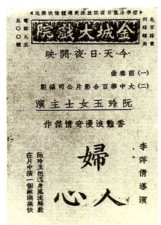

上海金城大戏院1935年7月放映阮玲玉遗作《妇人心》的说明书

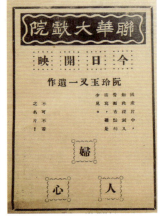

杭州联华大戏院1935年夏放映阮玲玉遗作《妇人心》的说明书

烧的心理描写。"(《评〈妇人心〉》，载1935年8月2日《电声》第4卷第31期)这和当年南洋方面的评论倒可谓不谋而和。可能对报纸广告缺少关注，《妇人心》的放映未引起电影史界的注意。于是，这部由阮玲玉领衔主演的影片便在故纸堆中沉睡了70余年。本文所附这张"金城"放映《妇人心》的电影说明书，现在由上海图书馆珍藏，已成为电影史研究的珍贵文献。

 前几年，笔者在某拍卖会上拍得一批电影文献，当时这批文献以打包形式上拍，吸引我以不菲价格出手去竞拍的理由很多，其中一个就是这批文献中有一份《妇人心》的说明书，而且，这是在杭州联华大戏院放映的说明书，现在已非常少见。杭州联华大戏院由联华影业公司的大股东张啸林和吴邦藩共同投资，位于杭州新市场延龄路龙翔桥北首，1935年1月18日开幕。这是当时杭州最豪华的影院，在此之前，据当地报纸报道，"浙江没有一个拿得出手的剧院"。当时，由吴永刚导演，阮玲玉、黎铿等主演的《神女》刚拍摄竣工，"联华"方面正在大力宣传。杭州联华大戏院乘此热点，从上海请来了阮玲玉和小黎铿，为戏院开幕剪彩，漂亮地造了一波声势。开幕以后，剧院首映的就是阮玲玉的《神女》，映期超过两周，达到16天，在杭州创造了国产片放映的奇迹。这份《妇人心》说明书，合理猜测是上海金城大戏院放映该片之后，再运到杭州去公映的，时间应该是1935年的7月底到8月初。今天，这份说明书已成为我们研究当年中国电影特殊现象的一份难得的文献。值得补充一句的是，联华大戏院在1949年后改名胜利大戏院，几十年间它始终是浙江演艺市场的一块金字招牌，其地位影响犹如上海的"大光明"。2008年，它被评为"浙江老字号"，次年，又被评为"杭州老字号"，而被评为老字号的剧院，整个浙江仅此一家。

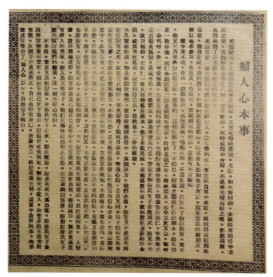

杭州联华大戏院1935年夏放映阮玲玉遗作《妇人心》的说明书内页

阮玲玉的最早影像
——《恋爱与义务》的前世今生

作为一个女人,阮玲玉是不幸的,生命之花仅仅绽开了25载即匆匆凋谢,留给世人无尽的感叹!作为一位民国时期的默片明星,她又是幸运的,其一生主演的30部影片,至今有近三分之一后人还能在银幕上一睹芳华,足以令很多同时代影星不胜钦羡!2014年6月第17届上海国际电影节期间,中国默片女神阮玲玉现存最早主演的影片《恋爱与义务》2K修复版在上海大光明影院和上海电影博物馆举行全球首映,成为这届电影节的一大亮点。83年前的1931年,这部由联华影业公司出品的影片在上海隆重上映,引起社会热议,并掀起了一股复兴国片的热潮。但随之很快就不见踪影,仿佛人间蒸发一般,以致今天的电影史学家们只能空叹遗恨。如今,佳作久别重归,自然引起人们的关注,媒体纷纷报道。而事实上,围绕着这部作品的前世今生,也确实有很多值得探究的地方。

原著与作者

"联华"1931年出品的《恋爱与义务》是一部有点奇特的影片,它是根据一个外国人的中文作品改编的,此人名叫华罗琛。

华罗琛原名S.Horose,译成中文,叫露存,不久改称为罗琛;又因为嫁给一个姓华的中国人,入乡随俗,便变成了华罗琛,一个完全中国化的名字。罗琛是波兰人,后来到法国读书,考入巴黎大学专攻植物学,但其内心深处却对文学有着浓厚兴趣,并通晓英、法、德、俄及世界语等多种语言。在法国期间她认识了中国留学生华南圭(通斋),两人在交往中产生感情,结为夫妻。1910年,她跟随丈夫回到中国,养育了一子一女。平时除治理家政外,华罗琛经常参加各项慈善活动,加上丈夫是著名的土木工程专家,交游甚广(华南圭当时任交通部总工程师、北平特别市工务

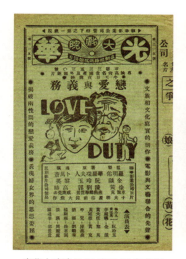

光华大戏院是20世纪30年代初联华的首轮影院，此为1931年《恋爱与义务》的首映说明书

1910年的华南圭和华罗琛（华新民提供）

局局长等职），因此而结识了政界、商界和文艺教育界的不少名人。她在北平的家——北平无量大人胡同19号，当年和林徽因的家一样出名，堪称另一个"太太的客厅"，在京津一带的社交圈颇有影响，韩素英等人在文章中对此都有过描述。1935年，华罗琛在自己的家中发起带有文艺沙龙性质的学术团体"北平国际文艺座谈会"，邀请中外爱好文艺的朋友每月举行例会，讨论国际文艺创作事宜，陈绵、吴宓、郭麟阁等名校教授都是其中之常客。她还发起成立"朱胡彬夏文学奖金"。朱胡彬夏是中华职业教育社的发起人，女青年会会长、《妇女杂志》主编，长期提倡妇女解放，1931年病逝。为纪念自己的密友，华罗琛发起设立这个奖，聘请郑振铎、李健吾、朱光潜等为审查委员（见1935年《文学》第4卷第6期），1937年初颁布第一届奖，刘王立明的《生命的波涛》和王儁（王林）的《幽僻的陈庄》分获第一、二名（见1937年2月15日《月报》第1卷第2期）。后因抗战全面爆发而停止。

华罗琛视中国为其第二故乡，平时非常关注中国的时局和老百姓的生活，也经常写文章发表自己的看法。她有思想，有才学，又喜欢文学，故很快就在中国开始圆自己的文学梦。从1915年起她先后出版了《女博士》《心文》《他与她》《双练》等多部中长篇小说和散文集，其中尤以1924年6月由商务印书馆出版的长篇小说《恋爱与义务》最有影响。蔡元培先生当年在医院养病，看了此书原稿后"精神为之一振"，遂欣然答应罗琛的请求为其写序。此书同时出版中、英文版，以后又出版了法文版，曾多次修改并脱销重印。1931年，罗琛对小说作了修订，又出版了"国难后"的增订本，也很快售罄再版。《恋爱与义务》叙

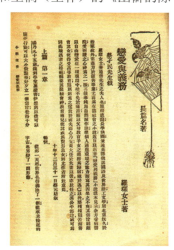

华罗琛《恋爱与义务》在出版单行本之前，先在1923年2月9日《小说世界》第1卷第6期起连载

女学生杨乃凡和富家子弟李祖义相恋,其父却将她许配给同乡黄惺生做儿媳。新郎叫黄大任,两人只有义务,没有爱情,生育了一子一女。若干年后,李、杨再次相遇,旧情复燃,在李祖义的一再恳求下,乃凡含泪别夫弃子。李、杨私奔后,社会上传得沸沸扬扬,李父一怒之下和儿子断绝了关系;黄大任则在震惊之余深深忏悔自己平时对乃凡的冷漠,独自担负起抚养子女的责任。乃凡为祖义生了一个女儿取名平儿,祖义在外则到处碰壁,最后一病不起逝去。时黄大任办报出书,创办救济会,已成社会名人,而乃凡生活无着只能靠替人扎花养家。一次在给客人扎花中她认出了黄大任和自己的女儿,愧疚交集。这时,有一青年关克胜爱上了平儿,向她求婚,但在知其家世后畏难退却。乃凡为了女儿的幸福毅然自杀,她留下一信,叫平儿持信去找黄大任。黄阅信后感慨万分,遂认平儿为义女,并为其筹办与关克胜的婚事。

《恋爱与义务》文字浅显通俗,情节曲折复杂,内容涉及妇女、家庭及社会伦理道德诸多问题。女主人公一生悲剧,但故事结局却是以父女团圆来收束,可谓曲径通幽,柳暗花明,很符合中国人的审美情趣。蔡元培先生在《序》中这样概括此书的特色与要旨:"其叙事纯用自然派作法,准个人适应环境之能力而写其因果之不爽;其宗旨则颇以自由恋爱在一种环境中,殆不免于痛苦,而以父母教育子女之义务为归宿。"(蔡元培《〈恋爱与义务〉序》,刊商务印书馆1924年6月版《恋爱与义务》)罗琛自己在书中点出主题:"国家之乱都由于人民相知不深。"也显然颇合当时相当一批知识分子改良社会的理想。故此书在当时称得上是一部"雅俗共赏"的畅销书。

改编与翻拍

说起华罗琛这部名著的银幕轨迹,恐怕首先要提到明星影片公司的《爸爸爱妈妈》。这部影片上映于1929年,由洪深编剧,程步高导演,胡蝶、龚稼农、高占非、夏佩珍主演。这可以说是当年"明星"的最强阵容了。影片情节为:少女谢慧英(胡

"明星"1929年出品《爸爸爱妈妈》剧照,胡蝶和高占非饰演一对貌合神离的夫妇

"明星"1929年出品《爸爸爱妈妈》剧照

蝶饰)与富家子张光祖(高占非饰)结婚后,因张醉心名利,夫妻感情日渐淡薄。数年后,谢慧英和张光祖离异,与青年陈竹新(龚稼农饰)同居。为维持家庭生活,陈竹新积劳成疾,不久病故。谢慧英孤苦伶仃,为抚养女儿而辛勤操劳,忧郁日深。最后将幼女托付给前夫,自己瞑目而逝。虽然"明星"方面没有明说系改编之作,但明眼人一看就知道影片主要情节显然都出自《恋爱与义务》一书。当时就有看过华罗琛《恋爱与义务》者发表文章,认为:"看了那本小说后,觉得剧情和《爸爸爱妈妈》大同小异。"(鲍尔曼《〈爸爸爱妈妈〉和〈恋爱与义务〉》,刊 1931年 4 月 10 日《影戏生活》第 1 卷第 13 期)影片在当时算是上乘之作,反响不错,演员也比较满意。事隔十余年,主演之一的高占非在接受采访时还清晰地记得:"在'明星'我只主演过一部片子,片名是《爸爸爱妈妈》,是程步高先生导演的。主演共有四个,我与龚稼农是男演员,胡蝶与夏佩珍是女角,因为剧情尚有一点高潮的情绪,本身尚觉满意。"(记者《银坛壮士南国来》,刊 1942 年 5 月 27 日《中联影讯》第 1 期)《爸爸爱妈妈》公映时有两句广告语颇为引人瞩目:"我们并非侮辱自由恋爱,实为自由恋爱抱不平。"(鲍尔曼《〈爸爸爱妈妈〉和〈恋爱与义务〉》,刊 1931 年 4 月 10 日《影戏生活》第 1 卷第 13 期)这也是"明星"方面有感而发,因为影片中"自由恋爱"的结局似乎并不美妙。

"联华" 1931 年出品《恋爱与义务》剧照,阮玲玉在片中同时饰演母亲和女儿

1931 年,"联华"根据小说拍摄了影片《恋爱与义务》,人物情节完全尊重原著,导演卜万苍,由阮玲玉、金焰主演。阮玲玉在片中一饰二角,既演母亲又饰女儿,表演自然,角色分明,公映后轰动一时,好评如潮,在当时产生了很大影响。此片的编剧朱石麟则十分冷静,他洞悉社会各阶层对影片内容会有不同甚至完全相反的看法,故特地在公映前撰文,对原著及其改编的影片进行剖析:"《恋爱与义务》讲了很多复杂的故事,归根到底就是讲人的'欲望'和'理智'的冲突……在局外人看来,似乎都可以批评当事人一句'不对',然而为当事人设身处地一想,又觉得他们不得已的苦衷,很可以得到世人的同情和谅解。《恋爱与义务》所包涵的问题太多了,它对于旧式虚伪的礼教,有暗示的反对,于新式的浪漫生活,有明显的抨击。它于家庭、社会的状态,观察得十分透彻,于个人进退的立场,描写得异常深刻!"(朱石麟《恋爱与义务》,刊 1930 年 12 月《影戏杂志》第 1 卷第 10 期)朱石麟很睿智,他知道,对此类很难判断谁是谁非的家庭悲喜剧,似乎谁"都可以批评当事人一句'不对'",但又谁也说服不了谁。星转斗移,多少年后依然如此的局面,证明了朱石麟的预见性。《恋爱与义务》此次在上海公映,

有不少人在钦佩演员的精湛演技之余，认为影片的价值观是完全错误的，是在为封建主义唱挽歌。笔者不以为然。世界在进步，认识也在变化，以今天之价值观来要求80余年前的作者，这未免有苛求前人之嫌。《恋爱与义务》所反映的现实就是当时的主流意识，是大多数人的看法。杨乃凡对父对夫对子女的妥协和纠葛束缚了她一生，以致最后还是向男权社会低头，这就是80年前的中国，无法超越。《恋爱与义务》虽然无法给出一个正确的答案，但它把问题摆了出来，这就有价值，何况影片对封建包办隐喻批判，对自由恋爱暗含同情，明眼人应该是不难体味的。其实，杨乃凡自始至终都没有获得真正的自由，她遇到的困境，就是今天又有多少人敢说已经摆脱？从这个意义上来说，《恋爱与义务》至今仍有着现实意义。

著名演员顾也鲁晚年曾回忆："我第一次看中国电影，大约在1931年，所看的影片是卜万苍为联华影业公司导演的无声片《恋爱与义务》，那是朱石麟根据波兰女作家华罗琛的同名小说改编的。……看了这部影片，脑际中铭刻了卜万苍、阮玲玉、金焰的大名，使我对电影产生了浓厚的兴趣。"（顾也鲁《艺海沧桑五十年》，学林出版社1989年版）当年像顾也鲁这样看了影片而深受影响的青年恐怕不在少数。1938年，张善琨的新华影业公司同样看中《恋爱与义务》这部作品并进行翻拍。这次重拍的是有声片，片名改为《情天血泪》。编、导两职由卜万苍一身而兼。这种反复翻拍自己作品的思路，在卜万苍的创作生涯中曾一再出现，似应特别关注。《情天血泪》的男主角仍由金焰饰演，七年后饰演同一个角色，未知他的心绪会怎样浮想联翩；女主角则由当时公认的影坛美女袁美云担任，和阮玲玉一样，她也在片中一饰二角，同样有很精彩的表演。

"新华"1938年出品《情天血泪》剧照，袁美云在片中一饰二角

复杂的男女情感故事永远不会过时，并总是能吸引更多的观众，前提是故事要编得合理，演员要演得到位，对卜万苍、金焰、袁美云这样的影坛名角来说，做到这些并不困难。《情天血泪》在当时的孤岛"上海"卖座很好，大获成功。值得一提的是，崇拜卜万苍、阮玲玉、金焰的青年顾也鲁终于如愿所偿，得以在《情天血泪》中饰演一个角色，完成了他的影坛处女秀。颇具戏剧性的是，他演的是"少爷"，也即片中金焰和袁美云两人的儿子，演他"妹妹"的是另一新秀李红。顾也鲁和李红同岁，那一年都是22岁，比"母亲"袁美云还要大两岁，因此成为大家取笑的对象。顾也鲁晚年在其回忆录中特地提到此事："其实演戏，女儿演父亲的'妻子'，妻子成为丈夫的'女儿'，不足为奇。后来袁美云化了妆，加上她的表演形神具备，使人不得不信她是一个真正的'慈母'。"（顾也鲁《影坛艺友悲欢录》，中国电影出版社1996年版）《恋爱与义务》的再次翻拍是在17年后的香港，由邵氏影业公司出品，石英、张扬、陈厚、顾媚等主演。

导演屠光启在30年代末曾师从朱石麟，在他初学导演时，得到恩师手把手的教诲，很多场戏是朱石麟画好镜位后再交由屠光启执导的。屠光启这次导演《恋爱与义务》也明确言明系根据朱石麟、卜万苍1931年的改编作品再度翻拍。

编导与表演

《恋爱与义务》的主要创作团体恰可以"三老带三新"来概括（这里的"老"和"新"是指从影历史的长和短。"三老"：卜万苍、刘继群、阮玲玉；"三新"：朱石麟、金焰、陈燕燕），我们暂且以编、导、演的顺序略作介绍。

编剧朱石麟一直给人以电影元老的印象，事实上，在这"三老三新"中也是他最年长，但就电影创作来讲，他名副其实还是一位新人。朱石麟是1899年生人，正好挤进19世纪，比团队中年龄稍长的卜万苍还要大4岁。他患有腿疾，不良于行，上海工业专门学校预科肄业后长期在华北电影公司和北京真光电影院从事编译工作，看了大量欧美影片，眼界很宽，欠缺的就是实践。"联华"的创立给他提供了一个舞台，而他自己也非常珍惜这来之不易的机会，1930年"联华"的创业之作《故都春梦》就是他编剧的；此外，他还导演了一部短片《自杀合同》。《恋爱与义务》虽是改编之作，他却下了很大功夫，单是文章就写了好几篇，条分缕析，看得出研究很透。《恋爱与义务》虽不算大部头的著作，但情节繁复，人物关系也很复杂。朱石麟举重若轻，将之组合成流畅的电影场景，虽尚是电影新人，其功力已让人刮目相看。其实，这类复杂细腻的家庭感情戏正是朱石麟的擅长，《故都春梦》就是这样的作品。他的其他作品，像《慈母曲》《一板之隔》等优秀作品，走的也是这一条路。就是他的得意弟子桑弧，也是拍这类戏的高手。可以说，正是在"联华"，朱石麟才正式开始实现他的电影梦。

导演卜万苍是中国第一代电影人，1921年即入影坛，主要学习摄影。1926年加入"民新"影片公司后开始从事导演工作，处女作是《玉洁冰清》，由中国的第一个电影皇后张织云主演（40年代卜万苍据此翻拍为《渔家女》，由周璇主演）。卜万苍一生拍片50余部，代表作有《湖边春梦》《三个摩登的女性》《木兰从军》《国魂》等，是第一代导演中的重要人物。他和阮玲玉特别有缘，1926年阮玲玉考入"明星"，主考官就是卜万苍；阮玲玉的处女作《挂名的夫妻》，也是他导演的。以后他还和阮玲玉合作过《桃花泣血记》《一剪梅》等片。《恋爱与义务》片长达153分钟，这么长的观影过程能让人坐得住、不分心，卜万苍的镜头景深运用和影片节奏处理起了很大作用。甫一开场，影片就给人以惊艳：金焰追随阮玲玉的一场

20世纪20年代末期的卜万苍。

阮玲玉在《恋爱与义务》中的少女造型　　"联华"1931年出品《恋爱与义务》剧照，阮玲玉饰演的杨乃凡面对分离15年的一对儿女

戏，卜万苍娴熟地以移动景深长镜头，用约10分钟的时间长度来拍摄，将两个互相爱慕的年轻人的旖旎心态展示得淋漓尽致。由于是以观者视角来作展示，故让观众感同身受，分外刺激，丝毫不觉冗长。慈善演出一场戏，杨乃凡早早就买了票到场观看，她面对的是分离了15年的一双儿女，那种迫切心情是不言而喻的。卜万苍通过她与邻座青年对一具望远镜的反复争抢，将这种无形的内心感受揭示得非常到位。《恋爱与义务》对一饰二角的近镜头拍摄，是中国早期影片中做得最好的，真正做到了毫无痕迹，让人叹为观止。这是导演和摄影师的共同杰作。"联华"方面自己也颇感骄傲，其广告特地突出宣传："一个演员饰演老的、少的两个要角，同时面对面地现身银幕之上，而且老的还要伸手抚摸少的身体。片中这一段竟摄得绝无破绽，真个已臻化境。摄影的高妙技能，可见一斑。"（1931年4月1日《影戏杂志》第1卷第11、12期合刊封底广告）

　　阮玲玉很早就涉足影坛，她前期在"明星"和"大中华百合"拍了十余部电影，都没有产生大的影响，她的艺术生命之花是在"联华"绽开的。"联华"早期的两部杰作《故都春梦》和《野草闲花》，都是阮玲玉主演的，且都大获成功，这奠定了她在"联华"头牌女星的地位。在《恋爱与义务》中，阮玲玉一饰二角，但饰演的人物实际经历了四个不同的时期：少女杨乃凡，为人妻、为人母的少妇杨乃凡，老年杨乃凡，以及杨乃凡之女黄冠英。阮玲玉从妙龄演至垂暮，几个阶段的表演极富层次，在不同形象中转换自如，丝毫没有雕琢的痕迹，可谓淋漓尽致地展现了其高超细腻的表演才华。阮

20世纪30年代的阮玲玉

20世纪30年代的金焰

玲玉对肢体语言和面部表情都有着很好的掌控力，前述影片片首追逐那场戏，少女得意而矜持的神态被她演绎得异常生动，而老妇杨乃凡蹒跚的脚步和激情压抑的眼神，又表演得何其神似？"联华"广告语有曰："两个时代和两般环境的少女，两种家庭和两样生活的妇人。尽青年风流浪漫的乐境，极人生悲痛忏悔的苦事，由少而壮，由壮而老，只有富于表演艺术天才的阮玲玉女士，才能胜任愉快。"（1931年4月1日《影戏杂志》第1卷第11、12期合刊封底广告）这绝非只是广告语而已。拍《恋爱与义务》时阮玲玉年仅21岁，真无愧"中国默片一代女神"的称号！

金焰的经历在某些方面和朱石麟有些相似。他也是很早就进了电影公司，但干的都是些打杂的活。1929年他应孙瑜之邀在《风流剑客》中扮演角色，算是走上了银幕。影片虽然没有什么影响，但对金焰很重要，他因此认识了自己生命中的贵人——孙瑜。1930年，由孙瑜导演，金焰和阮玲玉主演了对他们来说都是真正成名作的《野草闲花》，在拉响国片复兴号角的同时，也让大家认识了一个英俊潇洒、朝气蓬勃的影坛新人，其富有青春活力的气质与朴实自然的纯真表演交织一体，一扫以往影坛男星油头粉面、无病呻吟的猥琐形象，让人耳目一新。金焰在《恋爱与义务》中饰演青年学生李祖义，他将李祖义求职时到处碰壁，为求生不惜出卖尊严，回到家愧对娇妻的辛酸场景，演绎得非常精彩。不要夸奖他演得逼真，其实，这就是不久前他真实生活的重演，是真正的本色表演。在30年代的男星中，金焰是最具现代审美感的演员。

刘继群1925年17岁时即涉足影坛，不是打杂，是拍片，当主要演员。由于形象略显发福，他很少饰演男一号，多以主要配角形象露面，是殷秀岑、关宏达等著名谐星的前辈。但因其身材也不是太离谱，且擅长演戏，故戏路较宽，演过忠厚老实、阴险奸诈、诙谐逗笑等多种类型的角色，代表作有《除夕》《无愁君子》等。相较之下，他在《恋爱与义务》中饰演的男仆胡福，倒似乎有些脸谱化。

陈燕燕是真正意义上的新人，她的年龄，和其在片中饰演的平儿一样，都是15岁。在《恋爱与义务》之前，她只拍过一部短片《自杀合同》，未成年加上经验欠缺，反而成全了她的本色表演：毫不紧张，不就是演自己吗？

20世纪30年代的陈燕燕

稚嫩清纯、天真可爱，不是化妆能够掩饰得出来的；"南国乳燕"和"美丽的小鸟"，也绝不是浪得虚名。《恋爱与义务》中她只是一个配角，但在下一部片子《南国之春》中，她就已经是女一号了，且以后几乎都担纲主演重任。这只"小鸟"艺术生命很长，今天的中年人还都记得，1988年在大陆播出的台湾电视连续剧《昨夜星辰》中她扮演的男主角周建邦的母亲。

以现在的眼光来看，《恋爱与义务》中演员的表演似乎都比较夸张，今天的观众可能有些不习惯。其实，这也是默片的基本特征之一。由于没有语言和音响的配合衬托，默片完全要靠演员的表演来演绎剧情，故脸部表情和形体动作就显得特别重要，剧情高潮时甚至要突出强调。生物万界就是如此，一种功能受到压抑，无法使用，另一种功能就会得到加倍强调，聋哑人的手势和表情不就特别丰富多姿吗？而这种夸张和强调也正是欣赏默片的特殊审美体验。

传奇的重现

由于早年的电影拷贝使用的是由硝酸纤维素制成的易燃片基，非常容易损毁，加上历经战乱，中国早期电影留存下来的不到总数的十分之一。阮玲玉一生共拍摄了30部影片，仅有《恋爱与义务》《一剪梅》《桃花泣血记》《小玩意》《归来》《再会吧，上海》《神女》《新女性》和《国风》共9部留存有拷贝，且都是30年代主演的中后期影片，其中这次公映的《恋爱与义务》是时间最早的。该片拷贝长期湮没无影，被人们普遍认为早已失传，它的重新浮出水面也颇具传奇性。在第17届上海国际电影节期间，笔者和台湾电影资料馆的钟国华先生进行过交流，据钟先生介绍，《恋爱与义务》这部拷贝的发现要归功于国民党元老李石曾先生。

李石曾（1881—1973），原名煜瀛，字石曾。政治家、教育家、社会活动家，和吴稚晖、张静江、蔡元培同为国民党四大元老。他的一生极富传奇色彩，从事文化活动长达70多个春秋，在新闻出版、科学研究、戏曲文化、教育实践和社会公益等各个领域都有所建树，尤其是他倡导的赴法勤工俭学运动可谓开风气之先，影响巨大，为中华民族造就了大批栋梁人材。1949年后他移居海外，在瑞士、乌拉圭等国生活，从事国际文化活动。1956年定居台北，1973年9月30日病逝。由于李石曾长期定居于乌拉圭，在那里留存有大量遗物。他过世以后，国民党政府派人去整理，在其遗物中发现有一些影片拷贝，其中就有阮玲玉主演的这部《恋爱与义务》。由此看来，李石曾很可能也是阮玲玉的"超级粉丝"，否则怎么会个人收藏有这样一部拷贝呢？而且，他这个"粉丝"当得很有价值，为中国电影、为"默片女神"阮玲玉做了一件很有意义的事。《恋爱与义务》后随李石曾的其他遗物一起被运回台湾，90年代，影片正式入藏台湾电影资料馆，这是《恋爱与义务》现存唯一拷贝，也是该馆收藏的年代最早的中国电影拷贝，且关涉众多名人：从编剧、导演、主演一直到收藏者，无一不声名显赫，故名副其实地成为了该馆的镇馆之宝。《恋

《爱与义务》的拷贝保存情况尚属不错，但由于年代久远，影片还是存在着很多划痕、霉点，并有一些粘连之处，损伤之处不少，影响正常观感。经过长期筹划，影片于2013年交由意大利博洛尼亚实验室完成2K分辨率的修复。所谓2K修复，就是用物理方式把胶片转为2K分辨率的数字拷贝，包括色彩还原、声音处理、裂痕修复、脏污漂染等，尽可能保留80多年前放映时的观影感觉，也即因硝基片基的特殊材质而产生的画面朦胧感。事后经相关专家检验，影片去除了划痕杂质，黑白画质亦有明显提高。修复后的《恋爱与义务》全球首映选在上海，也有着明显的纪念意义：上海是该片的出生地，而这次首映的上海电影博物馆所在地，正是制作这部影片的联华影业公司的遗址，两相交集，这就更显特别了。对于当代观众来说，能在大银幕上一睹阮玲玉、金焰的风采本来就很不容易，而能在一个值得纪念的地方观看这部充满传奇色彩、出品于80多年前的《恋爱与义务》，更可谓十分难得。《恋爱与义务》这次在上海一共放映了两场，能容纳的观众满打满算也就在2000人左右，你是这幸运的2000人之一吗？

银幕上的《啼笑因缘》
及其引发的风波

 张恨水是中国现代著名的言情小说家，其一生所著的中长篇小说达百部之多，创作之丰，在现代作家中可称独一无二。他的小说，构思巧妙，情节曲折，戏剧性很强，因此，特别适合改编成电影。根据他的小说拍摄的影片，据笔者粗略统计有10余部之多，如果加上重复拍摄的，那就有几十部了。如20世纪30年代有"明星"拍摄的《落霞孤鹜》《满江红》，"天一"拍摄的《欢喜冤家》等。进入40年代以后，影坛又重新掀起了一股改编张著的热潮。金星公司拍摄了《秦淮世家》，由刚入影坛的孙景璐主演；艺华公司重拍了《啼笑因缘》，他们把原来"明星"的6集合成一部，由李丽华主演。此外，国华公司请来了红极一时的周璇、韩非主演了《夜深沉》，还拍摄了《金粉世家》。其他还有周曼华主演的《燕归来》、王丹凤主演的《新生》（根据张恨水《似水流年》改编）等。1949年以后，香港电影界还继续拍摄了不少张恨水的作品，这大概也可算得上是创造了影坛的一个奇迹。张恨水的小说在影坛上历经几十年而不衰，这固然从一方面体现了市民阶层对其作品的喜好和沉迷；但另一方面也无需否认，由于张恨水的小说在社会上有着较大的影响，不少电影公司把他的作品当作是摇钱树，以轻率的态度去改编拍摄，更有的还大肆渲染小说中的消极成分，所以，不少根据张恨水作品改编的电影，质量只能说平平而已。

 张恨水最负盛名的小说当首推《啼笑因缘》，而根据他的小说改变成电影次数最多、影响最大的也正是《啼笑因缘》。20世纪20年代末，大小报纸的副刊上充斥着各种荒诞不经的长篇连载，所写不是糜烂肉感的洋场恶少，就是口吐白光的神怪妖魔。就是在这样的背景下，1929年，张恨水的《啼笑因缘》在上海《新闻报》开始连载。这篇以现实人生为题材的社会小说一经问世即风靡一时，屡次被改编成话剧、京剧、沪剧、评弹、大鼓等上演，电影界也曾先后6次把《啼笑因缘》改编

成电影上映。但论起先后，最早对这部作品进行改编的还是明星影片公司。1931年，《啼笑因缘》出版单行本，"明星"趁热打铁，立即和张恨水达成协议，购得了影片摄制权，请《新闻报》主笔严独鹤改编剧本，由胡蝶出任主演，并一饰二角，同时出演沈凤喜与何丽娜这两个家境和性格迥异的角色。"明星"在《啼笑因缘》上压了很大的宝。最初的计划是拍上、中、下3集，后因考虑到小说很受市民欢迎，预计将来销路一定不错，于是扩大为6集，并从全部无声改为局部有声，每集的最后一本，还拍摄彩色片，这在当时是很具有吸引力的。"明星"还很谨慎规范地在报上刊登了《啼笑因缘》电影摄制权不许他人侵犯的公告。谁知这个公告却牵动了一个人。

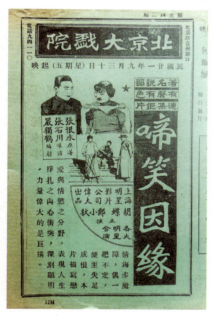

北京大戏院1932年9月30日首映
《啼笑因缘》第1集的说明书

此人就是大华电影社的顾无为。此前，他投资的有声影片《雨过天青》遭到了明星公司等的攻击，说它是与日本人合作拍摄的，不能算是国产片，致使观众抵制该片，营业上大受损失。现在，顾无为看了"明星"的公告，立即觉得其中大有空子可钻。他先以大华电影社的名义请人匆匆赶出一份《啼笑因缘》的电影脚本，然后根据"著作权法"中的有关条文，抢先向南京国民政府的内政部申请到了"准予摄制"的执照，并在报上作了公布。顾无为本是为了向"明星"报复出气，并乘机敲一笔竹杠，他并不想也没有实力拍摄《啼笑因缘》。谁知"明星"毫不让步，一面向南京政府补办注册手续，一面联合作者张恨水一齐向顾无为提出严重警告。这一来顾无为下不了台，只得摆出一副与"明星"死战到底的架势。他求得了后台老板黄金荣的支持，大肆借款，拼凑成所谓的摄制班子，并出高薪拉拢利诱"明星"的演员，如饰演军阀刘将军的谭志远，原来月薪100元，顾出300元，且预付定金1个月；其他如饰关秀姑的夏佩珍，饰沈大娘的朱秀英等，都被顾无为拉拢了过去。

顾无为的行径激怒了众人，连素来息事宁人的张恨水也怒不可遏，他在答复记者的询问时表示：顾无为"为一念之恶，竟取我原著向内政部注册，且公然登报直提我姓名向人警告。我若不闻不问，以后文人著作，可以任人夺取，而卖文为活者，不更觉其路险恶？""明星"也表示绝不妥协，一方面请人招回了谭志远，并换掉了几个演员，一方面加快了拍摄进程。1932年6月，影片第1集公映。顾无为也不甘罢休，弄了一个所谓"法院处分书"去影院骚扰，又请黄金荣出面活动，使内政

明星大戏院放映《啼笑因缘》第4集的说明书

影片《啼笑因缘》樊家树什刹海见凤喜处

"十刹海杨柳树下……凤喜不理" 照片背面

部下令"明星"停映《啼笑因缘》。在黄金荣的淫威下,"明星"走投无路,只得去找与黄金荣地位相当的另一个"海上闻人"杜月笙出面调停。"明星"三巨头张石川、周剑云、郑正秋一同屈辱地拜在杜的门下,并"献"上大洋10万元作为"孝顺费"。经过如此一番活动后,"调停"成功,双方"和解",其中黑幕,

明星大戏院放映《啼笑因缘》第4集的说明书内页

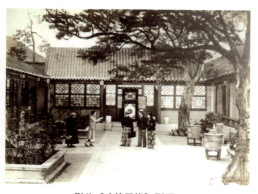

影片《啼笑因缘》剧照 1

影片《啼笑因缘》剧照 2

自然一言难尽。这里，不妨抄录一段当年公布的"调停启事"："据委托人申请：前以《啼笑因缘》影片摄制专有权与大华电影社发生争执，经双方尊重知友调节，并为发展国产影片业，团结实力起见，成立和息条约，合词呈请行政司法公署销案，永断葛藤。"10万银元，满腹辛酸，就换来这一纸滑稽公文。

影片拍摄一波三折，如此不顺，而《啼笑因缘》的噩运却并未结束。1931年9月，明星影片公司《啼笑因缘》《自由之花》《落霞孤鹜》三个剧组联合赴北平拍摄外景，胡蝶在三片中均出任第一主角，自然随队出征。随知全队人马尚在途中，日军就在东北制造了"九一八"事变。11月外景队返回上海，等待着"明星"和胡蝶的竟然是四起的流言和民众的责难。原来11月20日的《时事新报》上刊登了广西大学校长马君武作的两首打油诗，其一为："赵四风流朱五狂，翩翩蝴蝶最当行，温柔乡是英雄冢，那管东师入沈阳。"矛头直指张学良，暗指东北事变时张学良因忙于和胡蝶跳舞而无心国事，导致国土沦丧。其实张胡共舞一事根本是居心叵测的日本情报机构精心策划制造的虚假新闻，用以转嫁中国人民对日本侵略行径的愤恨，不知情者就此中招，一时激于义愤，作诗讽刺，不少民众更是信以为真，直指胡蝶为"红颜祸水"。毁人名誉的不实攻击胡蝶之前并没有少受，一开始时她还想和从前一样对流言蜚语不予置辩，直至意识到问题的严重，只得在11月22日的《申报》上发表了义正辞严的《胡蝶辟谣》，同时，明星影片公司方面，和胡蝶同赴北平的外景队成员也集体署名发表《明星影片公司张石川等启事》，以正民众视听。但此时大势已去，由于《啼笑因缘》影片脱离了当时民众日益高涨的抗战激情，甚至还淡化了小说中对现实的揭露，因此，该片在营业上并没有获得预期的收益。这一切，对耗尽资产、财政困窘的"明星"而言，犹如雪上加霜。遭此双重打击，明星影片公司元气大伤，真正可谓有"啼"无"笑"。中国电影史上第一例规范购买改编权的现代化商业操作，就这样在残酷现实面前遭到了彻底惨败。这显示了无法可依、有法不行、权大于法和法外势力起决定因素的中国现实，令人感到悲哀。

说到 80 年前的这部《啼笑因缘》影片,还有件奇事值得一叙。20 余年前我在某古玩市场上发现了约 30 张电影老照片,全部都是 10 寸以上的大尺寸原照,影像清晰,十分精彩。摊主介绍说是几十年前的老货了,要价不菲。我虽然被这些照片所吸引,也知道这样大尺寸的原照非常难得,但仍觉得价格太高,有点难以承受。就在一边还价,一边翻看时,我突然发现有好几张照片背后有字,其中一张为宽阔的大道,两旁为茂密的大树,背后用毛笔写道:"凤喜在先农坛内唱大鼓处,即受家树资助后在此支棚卖唱。"另一张照片后写道:"十刹海杨柳树下架茶棚,家树北上后于此见凤喜,凤喜不理。"还有一张照片画面为华丽的内屋,背后有这样一段毛笔字:"九爷府之一殿,若採为刘将军宴客处极妙。天花板上之图为北京美术,杨宇霆将九爷府全部油漆一次即费二十四万元。电灯罩原为宫廷式,毁于白崇禧之兵。"我眼睛一亮,知道遇到宝贝了,这不是 1931 年明星影片公司张石川、胡蝶一行北上北平拍《啼笑因缘》时留下的遗物吗?照片背后的毛笔字当是影片导演或置景在选景时写下的识语。机遇来得如此突然,却又这样难得,现在彩球砸到了我这个电影研究者的头上,如果错过,未免不甘。就这样,我略微还价之后就把这几十张有着独特意义的历史原照整体买下。回到家中,我仔细打量着这一张张陈旧的照片,眼前却依稀浮现出几十年前的一幕幕场景:张石川、胡蝶、郑正秋等人在王爷府、十刹海、先农坛频繁出入,忙于拍片;张学良匆匆从戏院走出,拿着一纸"不抵抗"的手令,神情凝重;马君武一腔热血,拍案而起,挥笔写下讽刺诗篇……这几十张历史原照具有很高的文献价值,名副其实可归入孤品之列,能在不经意间归到我的手中,我只能额手称幸,感谢上苍!

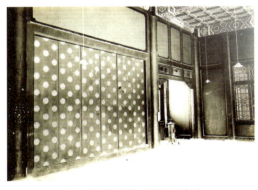

影片《啼笑因缘》刘将军宴客处

"刘将军宴客处"照片背面

《孔雀特刊》第 2 期《红楼梦（专号）》
书影，1927 年 12 月 10 日出版

影片《王先生与二房东》说明书

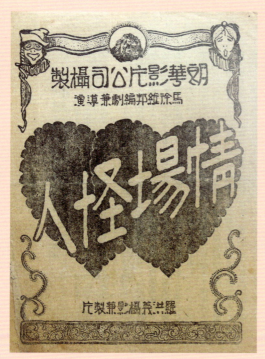

影片《情场怪人》说明书,朗华影片公司 1926 年出品

《寒山夜雨》电影剧本

从连环漫画到
系列影片的《王先生》

　　出现一批喜剧系列人物，是一种值得重视的文艺现象。20世纪初，我国报刊上曾经出现过不少喜剧人物的长篇连环漫画，如鲁少飞的《改造博士》、张乐平的《三毛》、黄尧的《牛鼻子》等，由于这些漫画兼顾了不同层次观众的审美需要，因此在民众中具有广泛的影响。其中，叶浅予创作的连环漫画《王先生》当为最受欢迎者之一。以后汤杰、左明等人将这部连环漫画改编拍成了十几部之多的喜剧系列影片，"王先生"这个人物更几乎成了家喻户晓的"大明星"。可是，几十年来电影界对于"王先生"这样一个在民间曾经轰动一时的喜剧人物及这个在我国堪称第一的喜剧系列影片，似乎还缺乏一种客观认真和公允的评价。笔者以为，我们应该把其当作一种独特的历史现象，放到具体的社会背景中去考察辨析，过分的颂扬及一味的苛刻，或全盘否定均属不当。

"王先生"的来龙去脉

　　连环漫画这个画种，在1928年之前，在中国从未出现过，叶浅予勇于探索，是最早进行尝试的画家之一。他创作了《王先生》《小陈留京外史》等作品，并因此一炮打响，成为中国漫画史上最有影响的一流画家。

　　据张光宇先生回忆，《王先生》原拟题名《上海人》，作者宗旨是想以幽默和讽刺来反映上海社会的诸种畸形现象，后来才改以漫画中的主人公命名。《王先生》最初发表于1928年4月21日创刊的《上海漫画》上，后在《上海画报》《时代漫画》《良友画报》《天津庸报》《小晨报》等许多报刊上陆续刊出，直到1937年"七七"事变才终止创作。《王先生》连同后来的《小陈留京外史》，每次刊出四至八幅漫画，主题、内容各有不同，主要人物和其彼此的关系则固定不变：王先生、王太太、王

漫画《王先生》出版广告

漫画《王先生》和影片《王先生》

小姐、小陈和陈太太，共计五人，故事基本上围绕着这几个人而展开。王先生和小陈的身份随内容的需要而经常变化，一会儿受人欺压，一会儿又欺压别人，一会儿是值得同情的，一会儿则又是令人厌恶的。总的来说，作品内容大致可分为以下几个方面：一是揭露官场的腐败，表示对当局的不满；二是反映下层社会的生活，表示对劳动人民的同情；三是表现市民阶层的生活情趣和幽默感。由于作者将严肃的哲理寓于幽默趣味之中，作品又具有浓厚的生活气息，因此在当时风靡一时。1934年，天一影片公司的老板邵醉翁以漫画为基础，改编拍摄了《王先生》，影片大获成功。主演汤杰和曹雪松因报酬问题离开"天一"，自组新时代影片公司后，又一口气拍了三部：《王先生的秘密》《王先生过年》和《王先生到农村去》，票房表现也很好。1936年至1937年，汤杰等重返"天一"，在左明的领导下，拍摄了《王先生奇侠传》和《王先生生财有道》两部影片。以上可称之为"王先生"影片的前期阶段。抗战全面爆发后，上海沦为"孤岛"，大批难民涌入上海，当时的影坛巨头张善琨看准这是个难得的机会，于是以华新影片公司的名义，请汤杰再度出山，自编、自导、自演以当时市民生活为内容的"王先生"影片。在1939—1940年的两年间，"华新"一连出品了五部这样的影片：《王先生吃饭难》《王先生与二房东》《王先生与三房客》《王先生做寿》和《王先生夜探殡仪馆》，形成了"王先生"影片的后期阶段。

因"王先生"影片而引起的一些风波

"王先生"影片在商业上能获得成功，在很大程度上取决于主演汤杰。汤杰和《王先生》的编剧于定勋原本都服务于明星影片公司，1933年始脱离"明星"而转入"天一"。邵醉翁在筹划拍摄《王先生》时，首先就看中了汤杰，觉得如由他来扮演"王先生"，无论从形象到性格都可说恰到好处。邵醉翁还选定了公司编剧曹雪松来扮演"王先生"的搭档"小陈"。曹雪松编写过《热血青年》《欢喜冤家》等剧本，他以前虽未上过银幕，但外形却酷似叶浅予笔下的"小陈"。邵醉翁向他们许以重愿，

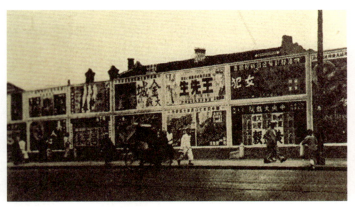
马路上的《王先生》开映广告

影片《王先生》说明书

答应影片如获成功可以增加月薪,并参加赢利分成。汤、曹两人也以很大的热情投入拍摄。特别是汤杰,为了演好"王先生",作出了很大的牺牲:他剃了一个光光的和尚头,生生拔去了几颗门牙,还常日粘上两撇八字胡,穿上一双破旧不堪的烂皮鞋,以显示"王先生"的落魄样子。汤杰曾这样叙述个中苦味:"少去了两只门牙,实在不便当,有时候吃东西,真是吞而不知其味。"《王先生》上映后,票房价值很高,影片成本不过四五千元,收入却达十余万元。"天一"赚了大钱,但邵醉翁却并没有履行诺言,这才导致汤、曹一气之下,在明星影片公司暗助下,另起炉灶之事。"天一"与"明星"本是竞争对手,消息传出,当然更成冤家。双方明枪暗箭,互相攻讦,再加上小报记者以花边新闻助阵,"王先生"事件在当时成了引人瞩目的一场"官司"。汤杰在"新时代"拍了三部影片后,又与"明星"的周剑云发生了争执。1936年,他通过左明与邵醉翁谈判,又重返"天一"拍摄"王先生"影片,这场"官司"才不了了之。

全面抗战以前,"天一"和"新时代"拍摄"王先生"影片,是征得叶浅予同意的,并向他支付了版税,以示尊重画家的版权。上海沦为"孤岛"后,"华新"让"王先生"重返银幕,大赚其钱,却对画家置之不理。当时叶浅予正在香港,听到此事当然十分气愤,他既要索付自己应得的版权费,又担忧自己的"王先生"被人利用,沦为汉奸。因此他聘请袁仰安律师,于1939年12月,在上海各大报刊大登启事,抗议"华新"擅自拍摄有关"王先生"的影片,摆出一副要打官司的架式。这一来,"华新"老板自然十分着急,唯恐影片停映,影响票房收入,于是连忙托人求情,表示愿意私了。叶浅予这一着十分聪明,既为自己

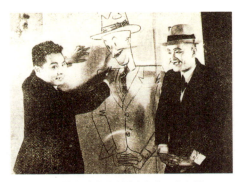
漫画作家叶浅予和影片主演汤杰合影

赢得了版权,又等于含蓄地向世人表明:今后"王先生"如有行为不轨,显系受人利用,与画家无涉。

"王先生"的前期和后期影片

1934年当邵醉翁决定投资拍摄《王先生》时,吸引他的完全是叶浅予笔下漫画的商业价值。当时《上海漫画》已停刊,叶浅予正参与合编《时代画报》,漫画"王先生"也因该画报的旺盛销路而处在最热高潮期。以"天一"一贯的拍片宗旨,看中"王先生"诱人的潜在市场是理所当然的。邵醉翁虽声明"本剧取材于叶浅予君的漫画《王先生》",但他以纯粹商人的眼光对原作随意增删。他抽掉了原作中的讽刺特色,贯穿影片的是追逐女人和惧内——怕老婆这两条线。在导演手法上也很平庸,只把一些笑料如撞人、跌交和打架等穿插进去,而缺乏统一完整的情节结构。影片表现了小市民的无聊生活,却没有揭示出人们在这种生活中的真实面目。因此,叶浅予的好友张光宇有这样的评语:"《王先生》的影片把《王先生》的漫画价值降低了不知多少。"第二部影片《王先生的秘密》,表现的是封建社会中"不孝有三,无后为大"的主题,思想陈旧,但也展示了现实生活中某些凡夫俗子的烦恼。从《王先生过年》起,该系列影片有了长足的进步,开始表现整个市民阶层在现实生活中的辛酸遭遇,并由此揭示了官场社会的腐败黑暗。《王先生过年》展示了年关时节小市民的窘境:躲债、坐牢、上当铺、挨饿……这些镜头所展示的生活,是众多小市民不会感到陌生的。影片结尾,王先

影片《王先生过年》说明书

影片《王先生到农村去》说明书

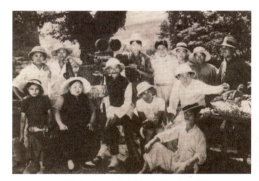

影片《王先生到农村去》外景照

影片《王先生的秘密》工作照

生中了救灾奖券的头奖，正当他得意忘形之际，一阵鞭炮声把他从梦境中拉回到现实中来，可谓寓意深刻。《王先生到农村去》是一部反映时代潮流的影片。30年代的文化界曾有过一阵到农村去的浪潮。该片中的王先生也因城市生活不景气而回到家乡，谁知农村也闹饥荒，富豪又趁火打劫，弄得民情激愤，后来王先生团结农户，在旱灾救济会的支持下打败了富豪。影片虽有明显的编造痕迹，但主题却是积极的，所揭示的农村凋敝景象也是真实的。在这一点上可与《春蚕》等农村片相提并论。

影片《王先生奇侠传》说明书

左明编导的《王先生奇侠传》和《王先生生财有道》，则进一步真实地反映了现实生活中小市民的典型心理。前者写王先生和小陈在生活中受尽压迫，于是想通过求神学武来报仇吐冤，结果却受到更大的欺骗，败得更惨，这时他才觉悟到只有"联合同一吃亏的人们，靠自己力量报仇雪恨才是一条正路"。后者写的是王先生总想在不景气的大都市中变出许多发财的新花样，结果这些都无一生效，他像蒙在鼓里一样，感到无路可走。因此片名虽是"生财有道"，实际却是生财无道。

影片《王先生生财有道》说明书

综上所述，我们可以说，前期"王先生"影片虽有低级庸俗、滥施噱头等缺陷，但也有不少影片在不同程度上包含着积极意义，或提示了社会上存在的问题，或抨击官场欺压百姓的黑暗，或讽刺小市民自私庸俗心理等，和当时的社会现实是紧密相连的。

前期"王先生"影片除个别如《王先生奇侠传》外，大致都是根据漫画改编的，而后期"王先生"影片则基本上脱离了漫画，只是沿用原有的人物关系铺演新的故事，但在反映现实上可算一如既往。如《王先生吃饭难》从生活艰难这一主题，反映了当时社会生活的艰险、世态炎凉等各方面。《王先生与二房东》和《王先生与三房客》，则敏锐地抓取了当时"孤岛"上人们普遍感兴趣的题材：难民的大量涌入和随之而来的住房困难问题。但同时影片中胡闹、庸俗等低级趣味毛病，较以前更加泛滥。这在《王先生做寿》《王先生鸿运高照》《王先生夜探殡仪馆》中表现得更甚。

影片《王先生与二房东》说明书

"王先生"影片的意义和评价

在电影史上，喜剧影片始终具有重要的一席。我国虽由于受传统民族文化心理因素制约，喜剧片未曾出现辉煌的黄金时期，但也有一条曲折艰难的发展轨迹可以探寻。从早期《劳工之爱情》的滑稽喜剧到20世纪40年代以《乌鸦与麻雀》为代表的讽刺喜剧，这一阶段中，"王先生"系列影片在30年代亮相，恰可说是一道鲜明的分水岭。该系列片并非一味地生硬拼凑噱头以笑料取胜，而是有较完整的情节和结构，企图以幽默的讽刺手法全面展现形形色色市民阶层的生活和心理。影片主创者之一左明曾说："我就是拿王先生他们来代表一般中国人的。"同时，也因商业上的需要和创作人员的素质关系，影片也只能局限在取悦和迎合观众的范围里，难以承担"寓教于乐"的重担。但因漫画原作的影响和影片迎合了市民的观赏心理，故在商业上获得了很大成功，由此引发了"王先生"影片的一部部出台，诞生了中国第一部喜剧系列影片。要拍成一部合格的喜剧系列影片需要许多的条件，该系列影片作了有益的探索，并为后人积累了经验和教训。第一，王先生及其配角的年龄、职业等都未作具体过死的规定，这样就便于自由变换时空场景，多方面展示人物的喜剧性格。第二，王先生是一个不好不坏，不懒不勤，时富时贫，时笨时灵的凡夫俗子。这样的人物易于和群众亲近，便于通过他所经历的种种事情反映社会和人生，从而在轻松中起到一些规劝作用。第三，喜剧片需兼顾不同层次观众的审美需要，过雅和过俗都不行。虽不能要求它以自己的故事去改造人，但也要追求在喜剧情节下包含着哲理性或社会性等较深层的意义。切不能以为生硬的噱头加拙劣的笑料便是"喜剧"。第四，喜剧片需要一批具有良好素质的创作人员和一个较好的社会环境。"王先生"后期影片中有不少粗俗笑料出现，这和当时"孤岛"影坛的混乱局面是不无关系的。

总之，生活需要笑，时代需要喜剧。我们不能把喜剧固定在一个很小的范围内，更不能把它与庸俗挂上钩，也不要急于给一些过去的影片盖棺定论。对"王先生"系列影片作一番初步探讨，这大概是不无裨益的。

"王先生"系列影片多达12部，大概是仅次于"火烧红莲寺"的大套片，它们拍摄了近十年，影片的全部说明书我也寻觅了近十年才得以搜集齐全，可谓张张皆辛苦，得来全不易！

从《神女》到《胭脂泪》

2017年，上海电影界为纪念导演吴永刚110周年诞辰，举办了一系列活动，最引人眼目的是集中放映7部吴永刚导演的影片，而且是全新的数字修复版，以此向这位20世纪中国影坛的伟大导演表示敬意。其中《浪淘沙》《壮志凌云》等虽是名片，但1949年后却从未公映过，因此受到大家的关注；拍摄于1934年的《神女》大家比较熟悉，但主办这次活动的上海电影评论学会却非常有创意，将《神女》和4年后据此重新翻拍的有声片《胭脂泪》一起放映，让大家在银幕上一睹两片主演阮玲玉和胡蝶的互相竞技，可谓神来一笔。

和蔡楚生、沈西苓等人一样，吴永刚也是靠辛苦打拼，努力自学而成为一名导演的。他从1925年起，在"百合""天一""联华"等公司担任了将近十年的美工师，还干过服装、化妆、场记等很多工作。邻近的一家三轮影院"卡德"是他自学进修的最好课堂，两毛小洋的低廉票价也正是像他这样的小职员能够勉强承受的，他在那里几乎把所有轮映的中外影片都看了一遍，从中学到的绝非仅仅只是技术。

1934年吴永刚执导《神女》前还藉藉无名，而阮玲玉此时正如日中天，红透影坛，可以说，一部影片有阮玲玉主演，票房就基本有了保障。因此，当初出茅庐的吴永刚去向阮玲玉提出请她主演的请求时，他的心里可谓忐忑不安，顾虑重重，故当阮玲玉看了剧本后爽快应允，《神女》得以正式开拍时，吴永刚对阮玲玉充满了感激。他曾屡次表达自己对阮玲玉的敬仰之情，对她的领悟能力

《神女》剧照

《神女》说明书

《神女》说明书内页

和表演天赋更是由衷敬佩,他曾在《我和影片〈神女〉》一文中写道:阮玲玉"是感光敏锐的'快片',无论有什么要求,只要向她提出,她都能马上表现出来,而且演得那样贴切,准确,恰如其分"。电影界屡屡赞美《神女》写卖淫场面构思新颖,镜头干净,达到了逼真而又简洁,暴露而又含蓄的艺术境地:银幕上先是出现神女的一双高跟皮鞋的特写镜头,然后又有一双男人的皮鞋进入画面,两对鞋的脚尖对脚尖,略微停顿了一下,又并行走出画面,接着就化入神女疲惫不堪地走出旅馆的镜头。而我则宁愿猜测是吴永刚生怕"床上戏"玷污了他心中天使的神圣,不愿看见阮玲玉去演这样的镜头。

《神女》的故事很简单,写一个普通的城市妇女,为生活所迫成为暗娼,而后又被流氓霸占。残酷的生活使她对社会充满了愤恨。一次,她发现自己为儿子读书辛苦攒下的钱被流氓偷去赌博,忍无可忍,失手将流氓打死,结果被判处12年徒刑关进了监狱。影片的特色是将妓女的出卖肉体和崇高的母爱结合起来描写,从而使这一题材有了新意,片首的那尊著名雕塑正揭示了全片主题所在。吴永刚的作品里有着浓郁的人道主义思想,他对阮玲玉扮演的"神女"充满了同情,竭力在她所犯的"罪行"中去挖掘善良的人性。著名影评家尘无当年在《〈神女〉评》一文中称吴永刚是"灵魂的写实主义者",作品中有着陀思妥耶夫斯基思想的影子,是对社会现实的一种"深刻的描写"。

吴永刚对自己的处女作《神女》怀有很深的感情,可能很少有人知道,他在1938年曾重拍过《神女》的有声电影版,片名改为《胭脂泪》,由"新华"出品,胡蝶主演。胡蝶和阮玲玉是同时代的一对双子星座,但她俩仅在1928年

《胭脂泪》说明书

影片《胭脂泪》剧照

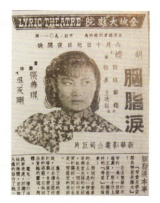

影片《胭脂泪》在上海首映时的说明书

《胭脂泪》特刊

出品的《白云塔》一片中合作过一次,这次两人在同一题材不同版本的影片中先后出演同一角色,可说是一次难得的缘分。《胭脂泪》和《神女》的情节基本相同,只是为了突出母爱,又增加了儿子长大订婚的几场戏:12年后,神女刑满出狱,而此刻正值她的儿子和女友在举行订婚仪式。大雪纷飞中,她躲在窗外,听着儿子满怀深情地说着怀念母亲的话,不禁热泪盈眶。为了儿子的前途和幸福,她在风雪之夜悄然隐去。当时胡蝶住在香港,故主要镜头都是在港岛拍摄。影片摄成之际,又正逢国家多事之秋,放映时间很短,因此鲜见有人对此片进行评价。吴永刚本人则在拍完《胭脂泪》后撰文对神女的遭遇表示感慨:"她忍耐地度过了十二年悠长的牢狱生活,以后渴欲一见她那已成的孩子,但是终因不愿破坏她孩子的幸福,在风雪之夜悄然隐去,成就了她伟大的愿望。所以在这里'一个弱者也许是一个最强者'。"(吴永刚《无言之言》,刊1938年《胭脂泪》特刊)吴永刚是一个伟大的人道主义者,但也许正因为《胭脂泪》的这个"光明"的尾巴,不符我们时代的标准,悲剧色彩褪色,批判力量削弱,因此反而变成了所谓的"狗尾续貂"。时间过去了整整70年,虽然见仁见智依旧难免,但时代终究在进步,允许看法不一,保留相左意见,应该是大家都认可的吧?不管怎样,这次大家正好得以同时欣赏两位巨星的精湛演技,并藉此缅怀吴永刚这位被湮没了几十年的杰出导演。

《神女》和《胭脂泪》的说明书都比较少见,这里展示三件,一件是《神女》的说明书,两件是《胭脂泪》的,一为彩色特刊,一为黑白说明书,藉此向吴永刚导演和阮玲玉、胡蝶两位主演表示一个后辈对他们的深深敬意。

吴永刚在阮玲玉遗体前默哀

恐怖片大师马徐维邦

距今 80 多年前，新华影业公司出品了一部轰动一时的影片——《夜半歌声》，该片以奇异的风格深深吸引了观众，自 1937 年 2 月 20 日在上海金城大戏院开映以后，创下了连映 34 天，场场爆满的记录；以后移到北京上映，盛况亦然。报界称之为"大量观众倾巷而至，影迷府上十室九空"。影片中由田汉作词、冼星海作曲的 3 首插曲更是不胫而走，一时传唱于大江南北、长城内外。这部优秀影片的编导就是马徐维邦。

影片《情场怪人》说明书，朗华影片公司 1926 年出品

马徐维邦，字继垣，浙江杭县人，1900 年生。他本姓徐，因入赘马家，故改姓马徐。他 1918 年考入上海图画美术专科学校，毕业后留校任教，3 年后又任聘于浙江美专。马徐生性淡泊，唯一嗜好就是欣赏电影，并进而萌发献身电影事业的决心。1924 年，马徐维邦毛遂自荐，进明星影片公司任美工，"明星"的早期影片，如《最后之良心》《冯大少爷》《新人的家庭》等，均由他绘图置景；他还在《诱婚》《上海一妇人》等片中担任过主要演员，演技颇受好评。1926 年，马徐维邦转入郎华影片公司，编导《情场怪人》。在这部处女作中，他已初显其奇异诡谲的导演风格。1929 年他加入天一影片公司，编导《混世魔王》，并自饰片中魔王一角。他充分利用自己擅长化妆的技能，使魔王形象显得格外神秘恐怖。影片在当时的头轮影院中央大戏院上

影片《夜半歌声》在国片头轮影院金城大戏院的首映说明书

映后,轰动一时,被誉为是中国第一部恐怖片,他也因此被称之为是"东方郎却乃"(郎却乃是好莱坞著名演员,以擅长化妆各种形象而著称,有"千面人"之誉)。为了不受制于他人,更好地实践自己的艺术主张,马徐维邦于1930年创办了天马影片公司,但终因资金困难,他只编导了一部《空谷猿声》,公司就倒闭了。

1934年,马徐维邦在联华影业公司编导了《暴雨梨花》,翌年,他又拍摄了《寒江落雁》,这是体现他艺术追求的两部影片。前者通过两姐妹的不同性格和遭遇,将穷人的惨痛命运和富人的糜烂生活作了对比;后者则抨击了封建社会中把子女婚姻作为商品买卖的丑恶现象。曲折的情节,冷艳的画面,感伤的情调,这是两部影片的共同特点,也展示了马徐维邦异于别人的导演风格。马徐维邦性格内向,不善言谈,在当时与另一名导演沈西苓并称"影坛二怪"。他的导演风格冷峻、阴郁,人物形象神秘、恐怖,具有鲜明的个性。他特别善于利用光线、色调来制造氛围,他最喜使用的是"中调"和"低调"。"中调"所给予观众的感受是朦胧、忧郁,"低调"所表现的情调是神秘、悲怆。这种氛围对于马徐维邦所要追求的感伤情调是十分吻合的。他曾在一篇文章中对此特别予以阐述:"摄影在我的意思,清晰而柔和,不算能事。要能拍出阴沉而愁惨的空气,同时还要顾到美的成分,这才能算可贵的。"(《〈暴雨梨花〉导演者言》)

《夜半歌声》在国片二轮影院放映时的说明书

《夜半歌声》是马徐维邦最成功的代表作,影片虽然主要敷演的是反封建的恋情故事,但在那灾难深重的年代,影片还是借古讽今,通过歌声曲折地进行了抗战宣传。主要插曲之一的《黄河之恋》中就有这样的歌词:"我是一个大丈夫,/我情愿作黄河里的鱼,/不愿作亡国奴。/亡国奴是不能随意行动啊!/鱼还可以作浪兴波,/掀翻鬼子们的船,/不让他们渡黄河!/不让他们渡黄河!"在艺术追求上,除了原有冷峻神秘的风格之外,马徐维邦还特意制造了强烈的恐怖色彩。其大幅海报,据说甚至吓死过一个儿童。《夜半歌声》公映之后,有知情人曾说:《夜半歌声》中的一草一木,都是马徐维邦所亲手抚摸过的。也就是说,无论是布景的设计,还是道具的制作,马徐都曾亲自过问,不肯马虎。剧务统计,演员拍一天戏,马徐已工作了三天,"恐怖"的氛围效果得来并不容易,这也使他得到了"恐怖片导演"的专有称号。我们可以发现,马徐维邦导演的影片几乎都是他自己编剧的,这有利于他打造自己的特色,表述自己的想法。这在当时的电影导演中是一个特例。

《夜半歌声》的出现,震撼了当时的影坛,同时也造成了电影圈里一个时期内恐怖片大肆盛行的现象。马徐维邦自己也接连编导了《古屋行尸记》《冷月诗魂》《麻

《寒山夜雨》电影剧本

影片《寒山夜雨》特刊

影片《寒山夜雨》特刊内页

疯女》《〈夜半歌声〉续集》《寒山夜雨》《秋海棠》等好几部带有恐怖色彩的影片。这些影片的主人公均是非正常人的形象，不是鬼怪，就是被毁容、变形，主人公的性格大都扭曲、怪异，命运十分悲惨，如：丹萍投水自尽（《夜半歌声》）、丽玉饮下蛇酒（《麻疯女》）、湘绮伏血殉情（《秋海棠》）……马徐维邦就是这样，以荒诞、冷酷甚至残忍的手段，通过非常的视角来曲折地反映病态社会，让观众在恐怖中感受回味现实人生。有了解他的朋友撰文指出："'作者必以恶当时的世态之炎凉，人心之险诈，故藉神鬼通灵之怪谈而洩其忧愤也。'这是《寒山夜雨》剧作者在篇后的按语。如果有人对于马徐维邦先生喜欢摄制恐怖一类作品发生怀疑的话，这一段按语正是最好的答复。"（林峰《关于马徐维邦》，刊《寒山夜雨》特刊）另一篇文章说得更明确："《寒山夜雨》中有鬼，但这鬼倒有着天良，他们并不倚着'鬼'势杀人，他们钦服孝义的人，同时也痛恨无法无天，横蛮非凡的'活鬼'。这就是一个人不如鬼的好例子。"（《谈鬼》，刊《寒山夜雨》特刊）这是马徐维邦作为一个电影导演对当时社会的独特看法，他也是影坛上最早替中国打造类型片的先驱者。马徐维邦虽然不善言辞，但对自己则有着清醒的认识，他对记者说："我一直没有满意过自己的作品，以往如此，现在也是如此。但，这并不是自暴自弃，当每一部作品完成以后，我总希望以后不再如此，每次希望下一部作品能够是一部自己可以满意的作品，这个希望，我就寄托在筹备中的新片了。"（《马徐先生的话》，刊《寒山夜雨》特刊）

20世纪40年代末，马徐维邦离开内地去了香港，他在"永华""清华"等公司担任导演，作品有《琼楼恨》《无花的蔷薇》《燕归来》《香格里拉》等。1961年2月13日，马徐维邦在香港因遇车祸而逝世。

他替侦探片打出了一片天地
——徐欣夫其人其作

类型片在中国一直没有得到很好的发展和研究。1927年，《晨报》上曾刊登过一份对北平观众选择影片的调查，其中把国产片分成"爱情片、武侠片、神怪片、哀情片、历史片、滑稽片、古装片"等，显然，这当中缺少了不少类型的影片，比如侦探片。其实，侦探片在中国的历史很悠久，20世纪20年代初，中国最初出品的一批故事片，如《阎瑞生》《红粉骷髅》和《张欣生》等，都属于侦探片的范畴。当时，美国的多集侦探片风行于中国，《阎瑞生》等片都深受它们的影响。以后，侦探片这种类型在中国得到发展，不少公司在这方面进行了尝试，如"大中华百合"的《就是我》《珍珠冠》《谁是盗》，"天一"的《亚森罗宾》《福尔摩斯侦探案》，"慧冲"的《中国第一大侦探》，"明星"的《女侦探》《为亲牺牲》《杀人的小姐》等。在1936年发表的《现代中国电影史略》一文中，郑君里分析了侦探片这一外来品种在中国这块土壤上滋生发展的原因："侦探片之所以能够在神怪与武侠片的颓运中再起，是因为它提供了新的影像以综合这两方面的特长，它保存武侠片之特征的'打武'场面，同时还利用了置景的技巧设计出一些机关布置，在神怪片的旧基上加进了一些似是而非的科学的见解。它介绍了许多神出鬼没的人物，而结果又证明他是像我们一类的凡人。它用现代人的'诡辩'（Sophistication）把一切动人的空想合理化了。"然而，当时的侦探片只是在技术的层面上给了观众一些新的刺激，它们中的大部分只是对西方作品的变相模仿，不但是模仿形式、方法，还模仿了意识和情感，因此在内容上缺少民族的气息。人物情节超常离奇，和中国的现实脱离太多，鲜有能给人留下深刻印象的成功之作，在营业收入上也远不如《火烧红莲寺》之类的武侠片、古装片。客观地说，侦探片只是起到了调剂观众口味的作用。

真正替中国侦探片打出一片天地，并在内容和表现形式上有所创新的是徐欣夫。

30年代中期,他替明星影片公司拍摄的《翡翠马》《金刚钻》和《生龙活虎》等片,无论是在题材选择、影片样式,还是人物塑造、兼顾雅俗等方面,都做到了新颖脱俗。徐欣夫是影坛元老级的人物,1921年中国第一部故事长片《阎瑞生》的拍摄,他就是参与者,虽然以后从影实践并不多。他担任过上海租界的特别巡捕,这一经历使他对黑道犯罪有着比常人更多的观察和了解。1935年,为配

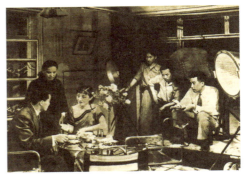

徐欣夫导演《翡翠马》工作照

合政府的禁烟政策,他编导了缉毒题材的《翡翠马》,塑造了侦探王铁民的正面形象。由于影片选题切合现实需要,又选择了戏剧效果较佳的侦探片类型,"明星"也以大片的待遇进行投资,影片制作相当精良,故在当时的电影市场甫一推出,即以独树一帜的风格广受欢迎。该片主演之一的龚稼农晚年在其回忆录中有这样的评价:"侦探片固非创型于《翡翠马》,然而在情节曲折中求合理发展,表现严肃主题,并兼顾娱乐性者,确应以《翡》片居首。"继《翡翠马》后,徐欣夫又以原班人马拍摄了缉私题材的《金刚钻》和治安题材的《生龙活虎》,都获得了很好的票房,奠定了其中国侦探片大牌导演的地位。

徐欣夫能够驾轻就熟地拍摄侦探片,并且获得市场认可,首先他曾经的职业经历是一个优势,其次是拥有一个相对固定、配合默契的创作团队,在他的作品里,龚稼农、孙敏、王吉亭、尤光照和顾兰君、顾梅君、龚秋霞等永远是最基本的男女主角。这些人,有的是他多年的朋友、合作者,有的甚至就是他的家人、亲属,彼

影片《翡翠马》在国片头轮影院金城大戏院的首映说明书

影片《翡翠马》说明书内页

此知根知底，一颦一笑都相知相熟，了若指掌，在互相沟通、配合方面有着非常巨大的优势。由于影片外的因素，长期以来，徐欣夫的作品并未能得到学术层面上的研究和评价，《中国电影发展史》认为"徐欣夫继侦探片《翡翠马》之后又编导了《金刚钻》和《生龙活虎》，则都染上了很深的美国侦探影片的流毒，旨在迎合小市民的落后趣味，和当时群众一致要求抗日的时代呼声是完全背离的"。这未免失之于简单化，陷入了"非此即彼"的怪圈。

徐欣夫还拍过模仿好莱坞系列的中国版"陈查礼"影片，走的也是侦探片道路。

影片《生龙活虎》在国片头轮影院金城大戏院的首映说明书

好莱坞对中国电影的影响很大，当时国片中摹仿美国片的颇有一些，如陈娟娟、胡蓉蓉摹仿可爱的秀兰·邓波儿，韩兰根和刘继群（刘病逝后由殷秀岑继任）专学一瘦一胖的喜剧搭档劳莱和哈台，彭飞和黎灼灼则学韦斯摩勒和玛格丽·沙莉文的"人猿泰山"系列。华纳·夏能的"陈查礼"系列当然也有人学。"陈查礼"探案影片可谓好莱坞的一个王牌产品，从1926年起一直到1949年，20余年间共拍摄了40余部"陈查礼"系列片。扮演"陈查礼"的也先后有6人之多，其中尤以华纳·夏能的演出最为出色。鲁迅就十分喜欢他主演的影片，据许广平在《鲁迅先生的娱乐》一文中回忆："侦探片子如陈查礼的探案，也几乎每映必去，那是因为这一位主角的模拟中国人颇有酷肖之处，而材料的穿插也还不讨厌之故。"

影片《珍珠衫》在国片头轮影院新光大戏院首映时发行的说明书

当时华纳·夏能主演的"陈查礼"系列片都在上海公映过，他本人还于1936年3月访问过上海，引起了很大轰动。1938年，华纳·夏能因心脏病发作逝世，"20世纪福克斯"的"陈查礼"系列片只能暂停，另外推出了一部"大侦探穆托"的系列片。消息传到中国，善于捕捉市场机会的新华影业公司老板张善琨眼睛顿时一亮，感到应该好好抓住这一难得的机遇，推出中国自己的"陈查礼"影片。他找到徐欣夫，让他负责此事。徐欣夫是中国电影界的元老，以执导侦探片而著称。他导演的《翡翠马》《金刚钻》和《生龙活虎》等片，描写追捕贩毒、缉查走私等内容，题材新颖，情节紧张，在当时影坛独树一帜。张善琨选中他来执导"陈查礼"探案影片，可

影片《播音台大血案》在国片头轮影院新光大戏院的首映说明书

谓知人善任。徐欣夫不负所望，在当年就拍出了第一部"陈查礼"影片《珍珠衫》，赶在岁尾的12月30日在新光大戏院独家首映。当时广告称："侦探影片权威导演徐欣夫的最新力作，中国大侦探陈查礼回国第一件大探案。"扮演陈查礼的是以前"明星"的老演员徐莘园，他的面部轮廓、身材、举止，可以说和华纳·夏能"一般无二"，故广告上称"华纳·夏能之后只此一人"。影片的两个女主角是顾梅君和顾兰君，一个是徐欣夫的妻子，一个是他的小姨，也都是徐欣夫拍侦探片时的老搭档。《珍珠衫》公映成绩不错，在上海沦为"孤岛"初期影业不景气的情况下，创下了颇高的卖座纪录。故张善琨紧接着又投拍了第二部，名《播音台大血案》，仍由徐欣夫导演，徐莘园主演，只是顾兰君换成了龚秋霞。以时尚的电台作为故事展开的背景，这在中国影片中以前似乎还未有人染指过，可谓一大创新。

据文献显示，中国的"陈查礼"系列影片共拍了6部。除上述两部外，还有《陈查礼大破黑猫党》《陈查礼大破蜘蛛党》《陈查礼大破隐身术》，最后一部是1948年拍的《陈查礼智斗黑霸王》。这些影片均由徐莘园主演，其在影片中的一举一动，一言一行，几乎和华纳·夏能的陈查礼形象难以区别，以致常被人直呼为"中国陈查礼"，徐莘园自己也颇以此为荣。

一曲"天伦"费争议

在费穆一生为数不多的电影作品中,《天伦》是引起颇多争议的一部。影片由联华影业公司的老板罗明佑筹划并监制,钟石根编剧,费穆担任导演。当时"联华"的经济状况很不妙,罗明佑亲自督阵,郑重推出《天伦》,颇有解危难于一时之想。

《天伦》演绎的是这样一段故事:一个浪子重回久别的家乡,受老父遗训所感,决意好好抚育子女,并把慈爱推己及人。20年后儿子做了大官,但却只知追逐名利。感慨之下,他遂同全家迁往乡间,从事收容老人、教育孤儿的慈善工作,但不久儿子、儿媳和女儿都离开了他。多年后,带着妻儿的孙儿及悄悄出走的女儿都回到了他的膝下。他操劳过度病倒后,孤儿院便交给孙儿代管,临终时又用他父亲的遗训教诲儿孙:把对个人的爱推及于人类!

文化从来附属于政治,虽然它比政治有着更广阔的内涵。《天伦》公映后,很快受到左翼影坛的共同批判。在很多人看来,在一个民族矛盾和阶级矛盾高度激化的年代,宣扬这种古老的乌托邦理想,以人类之爱调和阶级矛盾,无疑暗中助了统治阶级的一臂之力。当时,国民党政府为巩固统治起见,从中国传统文化特别是儒家学说中寻找思想武器,当年他们提出的重要政治措施之一,就是所谓的"新生活运动"。他们倡导通过纲常伦理的重建,维护国民党的正统统治,认为"斗争是一切罪恶的源泉"。在这种背景下,提倡"人类之爱"的《天伦》的处境自然十分尴尬。权威的《中国电影发展史》在论述费穆这一阶段的创作时,章节标题就具有强烈的

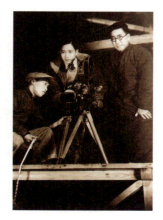

导演费穆(右)和摄影师黄绍芬(中)在影片《天伦》拍摄现场

批判性:"费穆创作思想的转化——从《人生》、《香雪海》到《天伦》",书中这样写道:"《天伦》的拍摄,反映了费穆在这一艰苦斗争时期,在反动政治思想影响下,他的小资产阶级的动摇性,说明他这时游离开了左翼电影运动。"然而,仅以此来评判费穆的政治倾向则过于简单,也有失公允。宣扬传统文化对国民党政府而言是一种政治手段,而对费穆来说则是一种执着的文化认同。几年以后,费穆又拍摄了一部更能充分表现他的文化观念的《孔夫子》,这次因为环境发生了很大变化(当时上海已沦为"孤岛"),影片获得了包括左翼作家在内的广泛好评!

费穆是中国电影家中少数几个对中国传统文化(特别是儒家学说)作过长期认真思考的人。他的作品就像他的为人一样,总是那样温文尔雅,几乎没有什么激烈的打斗和枪杀场面,但却蕴含着丰富的文化内涵和象征意义。对中国的传统文化,他有肯定,有保留,也有反省和拒绝。如果要在费穆的作品中寻找一条贯彻始终的主线索,那么,儒家学说中的"发乎情,止乎礼"差堪可以说是。很显然,这样一种精神文化,和费穆所经历的那个动荡激变的年代颇有点格格不入,或者说不合节拍。也正因此,他的作品长期受到争议,从无大红大紫过。但在他的身后,在一个相对平静富庶的年代,他的作品却受到了空前的关注和热情的褒扬。这对费穆来说似乎是一种生不逢时的悲哀,但却几乎是世上所有大艺术家的宿命,也暗中符合费穆做人处世的生活态度和一贯准则。我一直在想,如果费穆真还活在这个世界上,面对今天几乎众口一辞的热情称赞,他是否会手足无措,感到另一种无法承受的重压?

《天伦》的影片内容虽然广受争议,而影片技巧则受到了来自各方面的推崇。当时的中文报纸说"《天伦》是达到了中国默片的最高峰的作品"(片冈《〈天伦〉评一》,刊《晨报·每日电影》,1935年12月);外文报纸则认为"《天伦》足与美国最好的影片媲美,如果你对于'艺术无国界'的老话有点信仰的话不要错过这部影片"(《〈天伦〉之中外报纸评论》,刊《联华画报》第6卷第12期,1935年12月)。费穆在《天伦》中对电影场面的高度调控能力和蒙太奇镜头的熟练运用、富有隐喻比兴意味的优美画面以及洋溢全片的诗化风格等方面,在几十年后依然备受各方激赏。1985年,在香港第9届国际电影节上,有影评家对费穆电影风格的形成及其延续发展作了这样的评价:《天伦》"有十分强烈的影像风格,无论构图、灯光、蒙太奇、影机运动、景深调度……都有大胆和出人意表的处理,简直是一次电影技巧的实验。这也足证费穆早于1935年已完全掌握了电影的各项形式元素,十三年后的《小城之春》有那样超时代的精纯风格,正是他返璞归真的自然表现"(李焯桃评语,刊第9届香港国际电影节《亚洲大师作品钩沉》特刊,1985年)。

《天伦》的另一成功之处是它的音乐。"联华"请著名音乐家黄自为影片创作了主题歌《天伦歌》,配乐由任光负责。任光采用月琴、琵琶、锣钹等中国传统乐

器为影片配乐,请卫仲乐、秦鹏章和当时百代国乐队的四位乐手合作演奏录音,从而使《天伦》成为中国电影史上第一部完全由民族乐器配乐的影片。在影片中,民乐和中国的传统文化完美地融合在一起,达到了很高境界。影评人舒湮特地著文为之赞赏:"这里的音乐使人不觉得是另外的东西,而是紧密地渗透到画面的组织里去的。它帮助情绪的发展,并且创造新的气氛。在许多配音声片中,这是最完美的一片。国乐的运用很切当,比较胡乱采取西乐的皮毛好得多。"(舒湮《评〈天伦〉》,刊《晨报·每日电影》,1935年12月)《天伦歌》由音乐家郎毓秀演唱。这首歌本身就很煽情,加上郎毓秀深情的演绎,优美的歌声很快随着影片的放映和唱片的发行传遍各地,成为名副其实的流行歌曲。著名美籍华人赵浩生先生在其《八十年来家国》一书中深情回忆道:几十年后,当他和赵丹谈到30年代的电影时,虽然《天伦》的片名早已忘却,但影片主题歌却还在脑海中深深留存,两人"不禁一同唱了起来:人皆有父,翳我独无⋯⋯"。著名报人秦绿枝也曾在报上多次提到这首歌:"早年我每听一次,眼眶里总禁不住要沁出泪水,因为郎毓秀是用感情唱的,又唱得质朴无华,即使我没有那种'人皆有父,翳我独无'的身世,也无法不为之动容。"(《小事》,刊2002年2月24日《新民晚报》)由此可见这首歌的魅力之深和影响之大。

　　《天伦》1935年底首映于专映外片的大光明影院,这在当时对国产片来说是很高的待遇。影片很快受到了国外的注意。1936年,美国派拉蒙电影公司的一位高级职员购得《天伦》在美国的放映权。他吸取以往外国影片在美国放映失败的教训,先将影片按照美国人的欣赏习惯重新剪辑,另行配音,并将片名改为《中国之歌》。然后在宣传上也下了一番功夫,除了制作大量海报、广告外,还特地约请当时正寓居美国的中国著名作家林语堂撰文推荐。其时,林语堂的《吾土吾民》已在美国出版,颇享盛名。他欣然应允,写了一篇题名为《中国与电影事业》的文章,发表在1936年11月8日(《中国之歌》公映

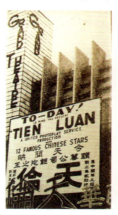

影片《天伦》在大光明电影院放映时于外墙面竖立的大幅广告书

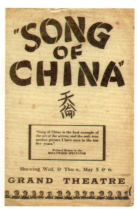

影片《天伦》在美国放映时散发的说明书,片名改为《Song of China》(《中国之歌》)

美国报刊关于《中国之歌》(《天伦》)的报道和评论

的前一天）的《纽约时报》上。他写道："比起好莱坞，设备是差的。但中国电影人员从那些旧式机械中所变出来的作品，有时却有极美的效果，常使我惊奇，正如一个街头乐师，用一个次等提琴奏出一支优美的曲子一样。"林语堂不愧是一个大作家，一篇文章就将美国人的胃口吊得高高的。次日，当《中国之歌》在美国首映时，果然引起了很大轰动，成为当时的一件盛事。《天伦》也因此成为当时在美国放映的外国影片中少数几部获得成功的影片之一。

《天伦》引进美国还有一个意外收获。20世纪80年代，当人们对费穆的电影作品倍感兴趣时，《天伦》的拷贝已遍寻无着。正当人们叹息沮丧时，忽然从伦敦传来一个喜讯，1980年在英国影艺学院的仓库里发现了《天伦》的拷贝，而且正是当年在美国发行的《中国之歌》的版本，配有中英文字幕。虽然这只是一个47分钟的缺本拷贝，但事隔几十年还能看到当年的画面已属万幸，何况，这是目前尚留人世的费穆最早的电影作品。我们正是依赖于这海外历史遗物，才得以触摸到费穆的生命脉搏！

费穆的尴尬和坚守
——关于影片《孔夫子》

2013年8月10日上海电影博物馆和香港电影资料馆联合举办"子归海上——我们的父亲"讲座现场，左起：金信民之女金圣华、费穆之女费明仪、学术主持张伟、柳中浩之子柳和纲

2013年8月，上海电影博物馆和香港电影资料馆携手合作，在上海放映《孔夫子》《国魂》《貂蝉》《花外流莺》和《歌女之歌》五部民国电影，这也是这些影片1949年以后在上海首次和大家见面。8月10日，电影博物馆举办"子归海上——我们的父亲"讲座活动，请来了影片《孔夫子》编导费穆的女儿费明仪、影片制片金信民的女儿金圣华和影片首映影院金城大戏院老板柳中浩的儿子柳和纲三人出席，讲述他们的父亲当年和《孔夫子》的故事。我有幸担任这个活动的学术主持，得以面对面亲聆三位前辈的回忆，受益良多。

在我的记忆中，《孔夫子》虽然诞生于一个特殊年代，但放映的次数并不算少，受到的关注程度更为少见，只是因为各种原因，每次放映时间都不长，而且还引起过较大争论。

创办民华影业公司的金信民和童振民（童廉）是两位有文化情怀的爱国商人，他们热爱电影，是超级大影迷。早在1934年，金信民就因激赏《渔光曲》，个人出资在报上为影片刊登整版广告，而成为当年影坛津津乐道的一大奇事。"孤岛"期间，金、童两人投资拍摄《孔夫子》，当然有商业因素，但更多的恐怕还是志趣

《孔夫子》影片豪华特刊，
七彩封面，八开大本

《孔夫子》影片解

和热忱，以及一份沉甸甸的民族责任感。1937年11月，上海沦陷，由于这时英、美等国尚未对日宣战，因此在日寇包围中的上海"租界"区域，还得以保存着某种"中立"地位，并由此而被人们称为"孤岛"。由于环境险恶，电影作品在"孤岛"不可能正面反映抗战，因此，电影人便通过历史故事来抒发爱国热情，表现民族气节，当时电影界相继出现了欧阳予倩的《木兰从军》、柯灵的《武则天》、阿英的《葛嫩娘》等一批以古喻今的爱国电影。这些影片的成功刺激了电影商们，他们视古装戏为市场良药，不顾内容，抢占题材，缩短周期，争相竞摄庸俗低级的"古装片"。据统计，仅1939—1940年，各家电影公司就摄制了近百部粗俗不堪的古装片，既腐蚀了观众，又糟蹋了演员。

在"孤岛"影坛这股乌烟瘴气中，"民华"出品的《孔夫子》则如空谷足音，给人们带来了一股清新之气。费穆的创作意图是明确的，他选择"孔夫子"这个题材是有感而作，影片中孔子在乱世春秋对其弟子谆谆言道："国家兴亡，匹夫有责，看，强国欺凌弱国，乱臣贼子到处横行，残杀平民，生灵涂炭，拯救天下之重任，全在尔等每个人身上！"这完全可说也代表了费穆的一番心声。费穆的创作态度也是严谨的，从研读文献、选择演员一直到实地拍摄，他整整花费了一年的心血，这和投机商们为了争夺观众，十余天拍一部片子的粗制滥造简直不可同日而语。《孔夫子》开拍于1940年初，本来的计划是预算3万元，同年3月拍竣。但到了8月，经费已耗8万元，影片还没有拍完，到最后完工时耗费竟然超过了10万元，这在当时绝

1940年12月19日影片《孔夫子》在金城大戏院的首映说明书，上面有影片导演费穆之女费明仪、影片监制金信民之女金圣华、金城大戏院老板柳中浩之子柳和纲三人的签名，时为2013年8月10日

对是不可思议的,而作为影片投资商,金、童两人身上承担的压力是可想而知的。1940年12月19日,《孔夫子》首映于金城大戏院,映期10日。此时,古装片的热潮早已冷却,虽然影片于次年在金都大戏院和国联大戏院又放映了两次,但加在一起也仅仅只有10天,影片投资的入不敷出是可以想象的。

影片《孔夫子》所表现的"匹夫不可夺志"的浩然正气,在"孤岛"上海的当时无疑具有重大的现实意义,值得欣慰的是,影片隐喻的正义精神大家都心领神会,《孔夫子》得到了普遍好评。阿英曾在一篇题为《孔夫子的新认识》的文章中强调指出:"我觉得,费穆先生在这个时候,选出孔夫子的一生事迹,来摄制影片,而强调他的富贵不能淫,贫贱不能移,……是有着特殊意义的。"蔡楚生也欣然为影片题词:"时代需要《孔夫子》。"费穆认为自己拍的《孔夫子》是一个诚笃可亲、完全人性的学者和君子,而不是后世学者神化的、没有血肉的"孔圣人",唯其如此,才能"启发我们对现实问题的思考"(费穆《答方典、应卫民的〈期望于孔夫子〉》。以上引文均刊1940年12月《孔夫子》特刊)。实际上,费穆所要表达的思想,在他为影片所写的插曲《征夫操》中表露得十分清楚,这首歌是孔子的夫子自道,他唱道:"茫茫山野兮草枯黄,奔走四方兮宿寒荒,诛尽奸乱兮逐豺狼。"歌中所蕴含的意义,在当时语境下,不用解释,人人能懂。当然,也有人对"民华"和费穆在当时选择"孔夫子"这样一个形象来搬上银幕表示异议,他们在肯定剧组"制作是严肃的,摄取是谨慎的"同时,认为:"在意义上讲,却不无可以商榷之处!""因为,假如把孔夫子

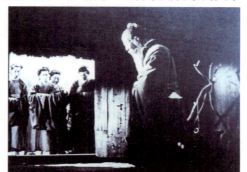

影片《孔夫子》剧照,唐槐秋饰演孔子

原原本本的拿到今天来'复活'一下,而不下批判的功夫,那么,从五四运动以来艰苦地埋下的新文化的种子,这伟大的工作是浪费的了,多少人的心血全将付之东流。"(方典、应卫民《期望于孔夫子》,刊1940年12月《孔夫子》特刊)对此,费穆的回答十分简洁:"我自己不是学究,因此根本上不会用学究头脑去制造一个'智识的神秘偶像'。"(费穆《答方典、应卫民的〈期望于孔夫子〉》,刊1940年12月《孔夫子》特刊)在他看来,艺术永远是以自己的方式来展示历史的。当时的上海已沦为"孤岛",四周被日寇包围,租界被入侵是随时可能发生的事情,社会上弥漫着"今朝有酒今朝醉"的悲观颓废心态,影坛拍片也流行快节奏,

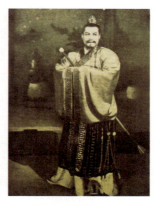

张翼在影片《孔夫子》中饰孔子大弟子子路

一月、半月，甚至一周拍一部影片的荒唐之事司空见惯。而正在此时，费穆却以异乎寻常的长周期（近一年）、超预算拍了这样一部被舆论视为严肃甚至枯燥，没有任何情色卖点的《孔夫子》。他的心情，投资者的支持，其实是可以"知其不可为而为之"来形容的，这就是古代所谓不肯同流合污的狷介之士。"知其不可为而为之"一句出自《论语·宪问》，孔子和其门人在乱世"知其不可为而为之"，反映了他们不肯同流合污，始终具有锲而不舍的执着精神。这是一种使命。明代文人张岱在其《四书遇》中说："不知不可为而为之，愚人也；知其不可为而不为，贤人也；知其不可为而为之，圣人也。"费穆及其团队就是那个年代的圣人！

影片《孔夫子》的卖座虽然并不理想，但引起的坊间热议却超乎寻常，据民华影业公司当年的剪报簿实物统计，当时在报刊上发表的相关评论就有1397篇。这肯定是一个不全的数字，实际发表的文章一定更多。但仅仅以此为计，因一部影片而引起的全民关注热议，恐怕很难有其他电影能超越它。即以此衡量，《孔夫子》的拍摄就很有价值！作为当时和费穆等人在"孤岛"上海共同生活工作的战友，柯灵非常清楚当时情形的险恶，他对费穆和影片《孔夫子》有很中肯的评价："古装片盛行一时，可以说是必然现象。借古喻今，指桑骂槐，皮里阳秋，影射讽刺，从来都是艺术家在强大政治压力下的斗争手段，也是供群众在窒息中聊以开窍通气的一法……费穆编导的《孔夫子》，把中国历史上最著名的儒家和圣人搬上银幕，庄严宣告'匹夫不可夺志'，鼓吹勿'求生以害仁'，要'杀身以成仁'，反对'乱臣贼子'，正面宣扬伟大的中国民族精神，可以说已经越过隐喻的界线，接近公开的宣战。在'孤岛'创作这样的影片，是需要足够的道德勇气和艺术自信的。"（柯灵《孤岛时期的费穆》，刊1995年5月3日《新民晚报》）

1941年12月，太平洋战争爆发，日军随之侵占上海租界，"孤岛"沉落，上海进入了4年沦陷期。费穆因不屑与汉奸为伍，退出电影界，改入相对宽松的戏剧界。他以自己的高尚人格和艺术魅力，团结剧人，创办剧团，执导了大量话剧名作，开创了具有独特魅力的"费氏流派"，在话剧史上谱写了光彩一页。抗战胜利后，费穆被推举为国民党电影界的接收大员，当时举荐他的是国民党上海地下活动的负责人。但重庆方面认为他们一直在沦陷区，身份不够清楚明了，随即又派了别的人，因此费穆很快被架空，不过是担了一个虚名而已。但他却因此不仅受到国民党方面（"中电"）的排挤，同时还受到左翼方面的怀疑，两边都不讨好。有一个细节可以看出费穆当时的尴尬处境：当年电影界在拍摄完成一部影片后一般都有内部试映，有一个时期，各方面都没有人给费穆发请柬，有一次他等在剧院门口，一直到开映都没有拿到入场券。

费穆在抗战胜利后的第一部电影创作，是始终没有完成的影片《锦绣江山》，这部片子是由他主持的上海实验电影工场拍摄的。1947年，费穆加入了吴性栽的"文华"电影公司，开始拍摄影片《小城之春》。当时，曾有某华商拟携《孔夫子》出

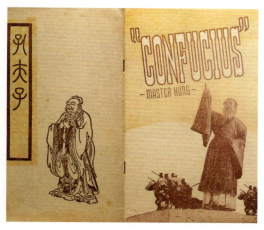

1948年8月"益华"再度公映《孔夫子》影片的特刊

国放映,为此和费穆商谈,因条件未谈拢而告吹。1948年初,"民华"和益华影片公司合作,拟重新发行《孔夫子》,金信民为此曾征求费穆同意,并请他重新修改。当时,费穆正忙于拍摄《小城之春》,也或者由于其他什么原因,没有参与此事。金信民没办法,遂请其他几个电影人负责整修影片,重点是删去一些已经灰暗发霉的片段。影片完成整修试映那天,金信民请费穆出席观看,也未能如愿(艺史公《〈孔夫子〉重映时纠纷的解剖》,刊1948年12月11日《电影周报》第22期)。1948年8月27日教师节那天,《孔夫子》在美琪大戏院再度公映,当时,益华影片公司还为影片配上了英文字幕,准备在上海映毕后即运往国外放映,弘扬以"至圣先师"孔子为代表的中国文化传统精神。孰料,公映次日,费穆即在报端刊登启事,谓"此次民华影业公司及益华影业公司重映十年前拙作《孔夫子》影片,以所谓'国外版'问世,想经高明重加修剪。本人惶悚之余未敢掠美。谨为启。"(《费穆启事》,刊1948年8月28日《申报》第6版)有不少观众观看《孔夫子》就是为了看"费夫子",费穆启事一登,《孔夫子》卖座也为之而下降。从表面看,这件事端似乎是费穆和金信民之间的矛盾,其实事情并不那么简单,背后其实隐藏着国共两党的博弈。

1938年8月8日,国民政府教育部颁发了《教师节纪念暂行办法》,正式决定把孔子诞辰日8月27日定为教师节,提出了"以鼓励教师服务精神、融合师生情感并唤起社会尊敬教师之观念"的宗旨。另外还颁发《先师孔子诞辰与教师节合并纪念秩序单》,将教师节庆祝活动仪式化。"八二七"教师节也成为民国政府法定的第一个教师节。抗战胜利后的1947年8月27日,蒋介石亲自在朝天宫主持了祀孔及教师节纪念仪式,会上国民党元老吴稚晖、张继讲述了孔子言行及孔子的学术思想,呼吁大家要学习孔子面对乱世勇于坚守的操行。修剪后的《孔夫子》正是在这样的背景下再度公映的。这当然引起了左翼方面的警惕,在一篇署名文章中,开篇即以强烈的讽刺口吻写道:"今年的教师节,除了官方照例的祭孔、纪念会,更有《孔夫子》影片的重演。而且,意义不同寻常,这是所谓国外版,将来销行国外,主持者目的当不只赚几个外汇。依我们想来,既然出国,当然是部了不起的片子,意识上能有所启示,要把这二千多年以来圣人的思想学说,立身处世介绍出来,影片制作,当然也足代表国产片。"接着就是当头棒喝:"我实在不大懂为什么要拍《孔夫子》这部电影?"文章对费穆责难道:"影片《孔夫子》里,编导人一再强调的,

是孔子在杏坛上狂呼大叫：纲常大乱，道德沦亡，乱臣贼子，横行当道。和他一生栖栖遑遑奔走列国，想碰上明君，用他来治国平天下的精神。于是，表现在电影里的，是孔子诛少正卯，和阳货为仇，子路的为戡乱而死……"文章结尾写道："是的，是没有孔子了，是不该有孔子了。泰山是会坏的，梁柱是会摧的，开辟新泰山，搭起新梁柱，有着无数的人民。"（刘一砖《无字天书〈孔夫子〉》，刊1948年9月30日《影剧丛刊》第1辑）显然，费穆的艺术碰上了尖锐对立的两党政治，有理也说不清了，只能回避。影片还是同一部影片，但是环境变了，于是评价也随之而大起大落。费穆因此而惶惑，为之而尴尬，正所谓成也"孔夫子"，毁也"孔夫子"，但他心里对艺术的坚守，想必并不会因此而改变。正所谓"慷慨易，从容难"，对自己所追求目标的坚守，以及对当下所选择道途的清醒的隐忍，使费穆显出一种睿智的成熟。

影片《天伦》在美国放映时散发的说明书，片名改为《Song of China》(《中国之歌》)

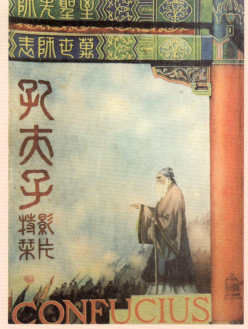

《孔夫子》影片豪华特刊，七彩封面，八开大本

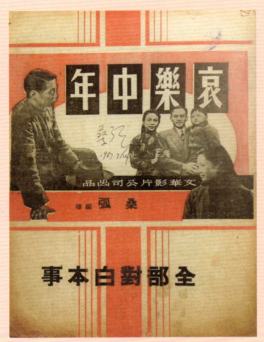

桑弧在笔者珍藏的《哀乐中年》特刊上题签，时为1987年夏

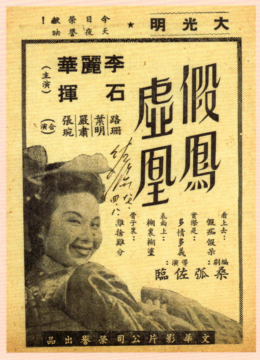

1987年4月8日为研究电影史曾拜访佐临先生，并请佐临先生在笔者收藏的《假凤虚凰》说明书上签名

当年《王老五》

作为一个苦出身的穷孩子,蔡楚生能走上导演之路并不容易,这中间吃了多少苦,受了多少委屈,也许只有他自己才知道,因此,他也格外珍惜这来之不易的机会。在同行当中,蔡楚生属于出道较早的一个。1933年他成功地编导了《都市的早晨》,尤其是次年他编导的《渔光曲》创下当时国产影片最高上座纪录,并在莫斯科国际电影展览上获得荣誉奖,他已名副其实地成为中国影坛的一位大牌导演。可以说,他的拍片机会不会比任何一位导演少,但是他的创作态度却极其严肃,故作品也少得出奇,几乎平均一年才出品一部。而在他本来就不多的作品中,《王老五》又是较少引起人们关注的一部,其中原因当然很多,但最主要的恐怕还是和影片的问世时间有关。

《王老五》的拍摄和公映

1936年,蔡楚生在完成《迷途的羔羊》之后,受命参与集锦故事片《联华交响曲》的拍摄,担任其中两部短片《两毛钱》和《小五义》的编导工作。同时,他也在紧张地筹备着自己的下一部影片《王老五》的拍摄。1937年2月,《王老五》一片正式开机,男女主角分别由王次龙和蓝苹(江青)饰演,这也是蓝苹从影以来第一次担任主角。影片写流浪汉王老五其貌不扬,但秉性善良,因家贫,年35仍未娶成家,却单恋着邻家泼辣的穷姑娘。不久,穷姑娘老父去世,无力安葬,王

1937年的蔡楚生(右一)

《王老五》曲谱

老五仗义相助,博得穷姑娘的好感,终于以身相许。婚后他们生养了4个儿女,生活益窘。不久"一·二八"战起,汉奸工头企图收买王老五纵火烧毁棚户区,王老五识破汉奸用意,因与汉奸斗争而被杀,家也被火烧了。王老五的妻子在血泊中觉悟了,她抬起头来,准备承担生活的重担。影片具有很强的现实意义,属于"国防电影"之列。片中有一首安娥作词、任光作曲的插曲,后来曾广泛流传,歌词是:"王老五呀王老五,说你命苦真命苦,白白活了三十五,衣服破了没人补……"影片拍摄了约半年,到1937年夏已基本完工,只剩一些扫尾工作。"七七事变"和"八一三淞沪抗战"的爆发,将中国导入了全民抗战的轨道,原有的一切都随之发生了变化,《王老五》的进展和公映也因此延宕了下来,并且一拖就是好几个月。1938年3月底,上海的报上刊出了一则署名蔡楚生的奇特启事:十万火急招寻"王老五"。启事写道:"战事发生,'王老五'因环境关系,迄今杳无下落,全沪人士,望穿秋水,特此登报招寻,见报速速归来,至要至要!"(《蔡楚生谨启》,载1938年3月30日《新闻报》)这恐怕是中国电影史

1938年,影片《王老五》的放映广告

上难得一见的一则"启事",但显然是电影公司别出心裁的宣传手段,因为此时蔡楚生早已离开上海赴香港编导《孤岛天堂》了。电影公司出此一招显然有其特殊考虑,因《王老五》一片的拍摄已过了将近一年,观众可能已无印象,刊出这样一则奇特的"启事",就是为了引起观众的注意,诱发他们的好奇心。果然,4月2日,《新闻报》在头版刊出了影片《王老五》的大幅广告:"《王老五》影片公映,一切国产巨片肃静回避!" 3日,该片首映于新光大戏院。应该说,在当时的新片中,《王老五》的宣传攻势是十分豪华的,这只要翻一翻当时的报纸就可以知道了。但《王老五》的头轮首映期只有仅仅两周,至16日就停映了;以后于同年10月由中央大戏院又复映了两周。这和蔡楚生以前影片的上座记录简直难以相比。但在当时,这已是相当不错的成绩了,抗战是当时的头等大事,其他一切与之相比都算不了什么了。

1938年10月,中央大戏院复映《王老五》的说明书

《王老五》公映以后

《王老五》公映以后,一些敏感的观众(特别是以前曾和蔡楚生并肩工作过的朋友)发现影片和原先发布的电影故事不尽相符,尤其是影片结尾部分作了很大改动,原来汉奸工头企图收买王老五纵火烧毁工棚,王老五因觉悟拒绝而被杀害等等情节都被删去,而代之以这样"温馨"的结尾:王老五的朋友阿毛终因贫穷离开了痛苦的人世,他老婆呼天抢地,懊丧自己以往对丈夫欺凌太甚。王老五的老婆看在眼里,也深悔自己对待丈夫过于严苛。回到家里,她向老五哭着忏悔前非,"从此夫妻间显得融融洩洩,亲密逾恒"(见影片说明书)。他们立即在报刊上发文,揭露此事,并表达他们的不满。当时发行量最大的《电声周刊》这样写道:"蔡楚生在电影界为第一号慢导演,《渔光曲》前后摄制至十八月之久,其新作《王老五》经公司当局一再限以时日,仍需十个月。所幸者此片已于战前摄竣,略事剪辑,尚能于今日付诸公映。然有一憾事,即

蔡楚生关于《王老五》的信,载《电星》第1卷第13期,1938年5月7日

该片具着深刻之讽刺气息,蔡楚生曾为之耗费不少心血者,而今皆牺牲于剪刀下矣。蔡之作品,复杂而有劲,观后不易忘怀,《王老五》以喜剧方式出之,更见精湛,惜以剪刀作祟,我人在目前见到之《王老五》,仅仅是一滑稽片耳。"(《蔡楚生战前之作,〈王老五〉作风已变》,载1938年4月15日《电声》第7卷第8期)蔡楚生的朋友李一等人则化名发文表示:把《王老五》原先的故事"和现在银幕上的来对校,我们可以看得出来,是有许多不对点了,最显著的,那个结尾是没有了。原因何在呢?是作者自动的把故事更改了?还是受制于'客观环境'不得不如此呢?依我想,后者的原因是多于前者的。根据现在的来看,那不单是一段说不过去的'光明的尾巴',这'光明的尾巴'并且是架空得可以的。……当我看完了戏出来,我自己问:《王老五》的主题何在呢?想了好久,我答不出来。因为我看到的只是一大堆一大堆的穿插,这中间要找出一根骨干来,是不容易的。……我希望能够读到蔡楚生关于《王老五》的文章,希望他能够告诉我们所不知道的事实。"(史楫《关于〈王老五〉》,载1938年4月14日《电星》第1卷第10期)

在发表文章的同时,李一等人很快将有关《王老五》的种种情况发函告知了正在香港的蔡楚生。也就在《王老五》在上海首映后的第20天——1938年4月22日,蔡楚生在这天的日记中记录了此事:

七时返苏怡兄处,得李一、汉臣、培元等来函,汉臣函中夹有《王老五》被"斩脚"之本事。李一函嘱我发表对被割裂后之《王老五》意见,乃草一公开函。因颇倦,深夜二时余始竣事。(《蔡楚生文集》第3卷《日记卷(1937—1952)》,中国广播电视出版社2006年版)

这封公开函后来通过李一等人发表在《电星》第1卷第13期上。蔡楚生在信中写道:"朋友,一切都没有出于我的意料之外,当一件作者虽然曾经为她的完成而呕心沥血的艺术作品,但在她没有摆脱'一切是商品'的枷锁以前,遇到某种环境上的困难时,是必然会受到这样的遭遇的。我不能怨谁——因为事实并不是单纯的'人事'问题。然而所不能了然于怀的,就是我虽然已经离开上海,却仍被在鼻子上抹上白粉,被莫名其妙地推到观众面前的台上去跳跃一番,又被莫名其妙地推下来,想到这些,眼球不免有些湿润。"蔡楚生表示:现在大家看到的《王老五》已经是"只有残骸而没有灵魂的作品了"(《〈王老五〉编导蔡楚生给本报的信》,载1938年5月7日《电星》第1卷第13期)。蔡楚生在信中表达了这样两层意思:一是现在的《王老五》已缺少了灵魂,不能算是自己的作品了;二是《王老五》的被删改并非"人事"问题,而是环境的产物。这在当时上海已沦为"孤岛"的语境下,应该是最得体的表态了——既表明了自己的看法,又对公司的做法表示了一定的谅解。

《王老五》在建国后

这就是我们现在所能看到的《王老五》这个版本的来龙去脉。本来,事情到此就应该结束了,但蔡楚生在日记中还记载了有关此片在新中国成立后的一件轶事,颇值玩味。1949 年,蒋介石败退台湾,大陆解放,蔡楚生此时已成为新政府电影部门的一个重要负责人。当时,由原"联华"一些成员组成的文华影业公司接收了"联华"的部分资产,他们想拿出部分旧片来放映以获取一些营业收入,其中就包括《王老五》。他们在上海打了一个电报向正在北京的蔡楚生请示。蔡在日记中记载了此事:

1949 年 7 月 30 日

影界集者约近百人,以周副主席未至,即先事看太原、淮海等战役之新闻片,复由吴本立、翟超两摄影师谈战地摄影的经过。十时余周副主席至,我首以"文华"来电拟复映《王老五》(因片中毛夫人任女主角,"文华"未敢造次)事,请示于周,周为纵笑,并答允征毛夫人之同意。

1949 年 8 月 1 日

柯灵来,云明日将返沪,彼见"文华"致我之电,乃为挠头不已。……草致邦藩、陆洁二先生函,告以《王老五》复映事接洽之经过,并云如复映,需附一字幕于片末:"本片尚有'抗日除奸'之收场,但已于抗战初期时被国民党的反动政府强迫剪去,足见其媚敌之一斑。"此函即自送请柯灵兄携沪。

(《蔡楚生文集》第 3 卷《日记卷(1937-1952)》,中国广播电视出版社 2006 年版)

《蔡楚生文集·日记卷》封面,中国广播电视出版社 2006 年版

现在已无法知道由"毛夫人任女主角"的《王老五》当年是否真的复映过,但从蔡楚生的"片言只语"中,我们还是能真切地感受到当时因"人事沉浮"而带来的那种微妙氛围,以及在这种氛围之下人们谨小慎微的言行。

最后必须指出的是,由蔡楚生亲笔撰写的《王老五》电影本事当年是发表过的,我们今天也都能看到。2005 年 12 月由中国电影资料馆编辑、中国电影出版社出版的《中国电影大典(1931—1949)》中,收录的就是这个版本。但令人不解的是,在这之后出版的《蔡楚生文集》第 1 卷(蔡小云等主编,中国广播电视出版社 2006 年版)中,收录的却是"孤岛"时期被阉割肢解过的那个版本,这显然不妥,且有违蔡楚生的本意,应该在再版时予以更正。

早年的桑弧

如果以1949年新中国成立划线,桑弧在旧中国导演的处女作是1944年夏拍摄的《教师万岁》,执导的最末一部影片则是1949年春公映的《哀乐中年》。两部影片虽然相隔了5个年头,但其风格却是大致一样的,即采用喜剧形式去拍摄正剧,但在笑声中又揉进了一点苦涩,着重人情世态的体会与表现,引人思索;影片追求雅俗共赏,力求做到能为普通观众所容易接受。

桑弧拍《教师万岁》时虽然是第一次执导,但此前他已写过不少电影剧本,加上他长期跟随朱石麟先生,故对导演这一行当并不陌生,举手投足之间充满了自信。很多人看好这位新进导演的前途,《教师万岁》特刊上有一张桑弧导演生涯的工作处女照,十分传神,编者写道:"桑弧以文质彬彬的书生姿态,喊着'开末拉'声号,应付裕如,谁都不相信他是第一次尝试导演工作。据当时在场看拍戏的人说,这位新导演的手法相当细腻,即每个镜头角度也非常美妙,所以大家都预测将来的成绩也一定是很好的。"当时桑弧十分勤奋,拍完《教师万岁》后又开始执导《人海双珠》。老友柯灵写了《浮世的悲哀》一文表示对桑弧的关心和希望:"桑弧又到徐家汇去了,为了他的《人海双珠》,听说正忙着,整晚都在摄影场上辛苦工作。希望他快乐!创造与劳作应有的快乐。"这种相濡以沫的友情在当时和以后都温暖着桑弧的心。

电影也是桑弧和张爱玲结识交往的媒介。张爱玲在学生时代就是一位影迷,以

1944年,桑弧执导《教师万岁》时在为男女主演韩非和王丹凤说戏

影片《不了情》特刊

影片《太太万岁》特刊

后卖文为生，最初写的也是影评和剧评。1946年夏，桑弧经柯灵介绍，约请张爱玲为自己写一个剧本。她欣然应允，凭藉蓄积已久的电影艺术素养和创作素材储备，很快就写出了电影剧本《不了情》，这也可以说是张爱玲正式"触电"的处女作。剧本描写一位家庭女教师和学生家长之间的一段恋情，故事委婉动人，桑弧十分喜欢，马上开拍，1947年年初即摄竣公映，成为文华影业公司成立后的开山之作。张爱玲也乘势把《不了情》改写成中篇小说《多少恨》，登载在由桑弧负责的《大家》杂志上。根据电影剧本改写小说，这在当时尚属一件新鲜事，实际上这也开了如今大为盛行的"影视文学双胞胎"现象的先河。

首度合作十分愉快，张、桑两人便再接再厉，马上又编导完成了《太太万岁》。这是一出家庭伦理喜剧片，描写一位精明能干、八面玲珑的太太陈思珍，在大家庭

影片《太太万岁》特刊中的张爱玲文章

影片《太太万岁》剧照,张伐和蒋天流在其中演一对夫妻

里周旋于各个成员之间,想到处讨好,却到处不讨好。陈思珍的这种生存方式,是城市生活中随时可见的现象,堪称都市生活里家庭主妇的一种典型。张爱玲曾写过《〈太太万岁〉题记》一文,对此有过发挥:"《太太万岁》是关于一个普通人的太太。她的气息是我们最熟悉的,如同楼下人家炊烟的气味,淡淡的,午梦一般的,微微有一点窒息,从窗子里一阵阵的透过来,随即有炒菜下锅的沙沙的清而急的流水似的声音。她的生活有一种不幸的趋势,使人变成狭窄、小气、庸俗,以致社会上一般人提起'太太'两个字往往都带着些嘲笑的意味。"由于影片具有浓郁的生活气息,上映时影院内笑声不断,该片也因此成为1947年票房价值最高的几部影片之一,其风头甚至盖过了当年引入国内的好莱坞大片《出水芙蓉》。

很显然,《不了情》和《太太万岁》这两部影片的人情味都很重(其实这也是"文华"影片的鲜明特色),游离于所谓的"政治"也较远,故长期以来一直未受重视,《中国电影发展史》甚至将其视之为"消极落后影片"的代表,但同时也承认影片的编、导熟谙电影,"从而善于通过电影技巧来渲染这种人物的心理"。《太太万岁》的电影特刊笔者藏有两种,均为16开本,除剧照、花絮等内容外,所收文字大同小异,内都有张爱玲的《〈太太万岁〉题记》,这是一篇十分重要的张爱玲佚文,近年来曾屡屡被评论家引用。特刊中还刊登了东方蝃蝀(李君维)的《张爱玲的风气》一文,文章对如何评介张爱玲作品在文学史的地位有精辟的分析。张爱玲研究专家陈子善称赞此文是"一篇耐人寻味的张爱玲评论,完全可以看作四十年代张爱玲评论最美的收获之一,其重要性决不在迅雨、胡兰成诸作之下"。陈子善花了很大功夫收集张爱玲文献,他在收藏到《不了情》和《太太万岁》两种电影特刊后,兴奋地连声高呼"运气实在太好","圆了我收藏张爱玲四十年代话剧电影资料的美梦"。电影特刊的魅力由此可见一斑。

编导《哀乐中年》时桑弧已是影坛的名家了。他是"文华"最早定下的基本编导,他编剧的《假凤虚凰》,执导

东方蝃蝀(李君维)《张爱玲的风气》,刊《太太万岁》特刊

20世纪40年代末，影片《太太万岁》在潮汕地区放映时的说明书

的《不了情》《太太万岁》等都引起过强烈反响，故他的创作心态也更平和。桑弧在《哀乐中年》中想表达的主题是：人到中年，仍要上进，如果只是以优游的态度去排遣岁月，那是生命的浪费。他仍然以喜剧的形式去拍正剧，但手法更加娴熟，已经越过了"制造喜剧"的阶段，而让影片本身来给予观众一种"喜剧的感觉"。故当时影评说："全剧的进展，平稳、冲淡，仿佛一首清丽的诗篇，然而每一个镜头，每一尺胶卷，都有深度的含蓄，使人起会心的微笑。"（李瑞云《〈哀乐中年〉先睹记》，载1949年4月19日《申报》）影片最后陈绍常将儿子送给他的"陈氏墓园"改建为"陈氏小学"，同时他与敏华的新生儿也正呱呱坠地。这是极有亮色的一笔，让人感到"生命无处不在"，正如影片广告所宣传的那样：在《哀乐中年》里你能感受到"秋天里的春天"。

桑弧先生在回忆录中说："《哀乐中年》在上海公映是1949年的4月底或5月初。"他的记忆很准确，《哀乐中年》首映于4月21日，7天后结束首轮映期。其时中国正处于翻天覆地的大变革时期，像《哀乐中年》这样蕴藉含蓄的作品未免不合时宜，所以很快它就黯然失色，并长期受到批评，这种境遇直到近年始有所改观。

桑弧先生虽已辞世有年，但此刻在我的脑海中，20多年前请他在我珍藏的这本《哀乐中年》特刊题签的一幕幕往事依然那么清晰！

桑弧在笔者珍藏的《哀乐中年》特刊上题签，时为1987年夏

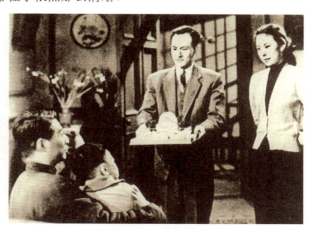

桑弧执导的《哀乐中年》剧照

悲情何非光

20世纪早中期，有一批台湾地区的青年纵横影坛，辛勤耕耘，为中国的电影事业贡献了他们的才能，如武侠片红小生郑超凡，主演《渔光曲》的"联华"明星罗朋，导演《哈尔滨之夜》的张天赐等，其中，以何非光创作的作品最多，影响也较大，他因此被称为"中国影坛最有成就的台湾人"。但在中国电影史上，何非光又是一个"舅舅不疼，姥姥不爱"的颇有争议的人物，左派批评他为国民党军队歌功颂德，右派则指责他留在大陆，为共产党所利用。连何非光自己也感慨："两边不是人，大陆骂我国特，台湾说我投共。"从这方面来说，他的确是一个时代的悲剧人物。

何非光 1913 年生于台湾，是位老资格的影人，但他的从影生涯却只有短短的十余年光景，且都在 1949 年之前。何非光 1932 年在上海踏入影坛，参演过《再会吧，上海》《母性之光》《热血忠魂》《日本间谍》等影片，尤以扮演"反派小生"而著称。抗战全面爆发后，何非光主要从事编导工作，作品有《芦花翻白燕子飞》《出卖影子的人》等，在题材选择和艺术手法上都有所追求。何非光最大的成就，或者说确立他在影坛地位的，是他在抗战期间编导的四部抗战影片，它们依次是《保家乡》（1939 年）、《东亚之光》（1940 年）、《气壮山河》（1944 年）和《血溅樱花》

影片《再会吧！上海》拍摄现场，休息时两位主演阮玲玉和何非光拍摄游戏照

（1945年）。这四部影片当年在国内外公映，产生了很大的影响，为宣传抗战作出了贡献，而何非光也因此成为当年拍摄抗战影片数量最多的影人之一。

《东亚之光》题材独特，具有很强的现实意义，它以日本被俘士兵的的遭遇和觉醒为主要情节，参加拍摄的是政治部所属第二日本俘虏收容所的30多个觉悟了的日本士兵。影片主题可以片中一个叫植进曾的被俘士兵的一番话来概括："我们被日本军阀强迫征调入伍，把我们送到中国战场，我们不知道究竟为了什么！从此以后，使我们和我们的家人伴着饥饿与死亡的恐怖度日。但我们可喜地遇到了中国的同志，使我们更生，我看到真正的东亚之光！"影片中的日本战俘虽然从来都没有演过戏，但因所演出的均是他们自己的遭遇和生活，故纯朴真挚，十分感人；而且他们的生活部分，是用实地拍摄的记录镜头表现的，除了富有说服力以外，用今天的视野来看，具有很强的实验性。郑君里、张瑞芳等中国专业演员参加了影片的演出。

《气壮山河》是反映中国远征军出征缅甸抗击日本侵略军的一部影片，故事描写远征军攻城部队在一对华侨青年兄妹的帮助下，夜袭成功，救出了包括一名英军司令在内的七千名英军官兵，取得了全歼守城敌军的重大胜利。影片把中国的抗战与世界反法西斯战争联系了起来，有力地宣传了中国军民对第二次世界大战作出的巨大贡献。影片题材很特殊，放在二战胜利之后的整个世界格局来看，以及站在今天去回顾民国时期的中国电影，《气壮山河》都可以说是特出独立的一部影片，非常难得，也十分有意义，在中国早期电影中类似主题的创作可以说稀若晨光。

《血溅樱花》拍摄于1944年秋，完成于次年春，是一部少见的空战片。何非光是台湾人，早年曾留学日本，对日本国情和日本人的生活性格都非常熟悉，在影坛有"日本通"之称，他在抗战中所编导的影片，充分发挥了这一特长，大都和日本有关。《血溅樱花》中黎莉莉饰演留学日本的杨立群，她和舒绣文饰演的日本少女春子是好朋友，因为这层关系，她们各自的恋人，高云航（白云饰演）和日本现役空军少尉山田桃太郎（陈天国饰演）也彼此相识并经常来往。抗战爆发后，

影片《血溅樱花》特刊

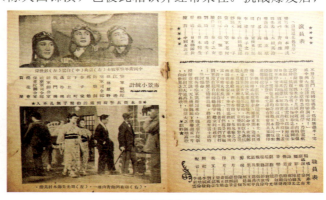

影片《血溅樱花》特刊内页

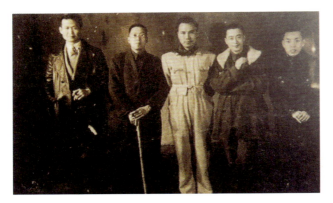

影片《血溅樱花》开拍仪式

影片《血溅樱花》在兰州陆都露天影场放映的说明书

高、杨两人回国报效祖国,高云航投身航校,参加空军,杨立群则参加了难童救护工作队,而山田在和春子成婚后也被派往中国作战。在一次中日空战中,高云航驾机升空,经过一番空中恶斗,将山田的座机击落,山田受伤后被中国民众擒获。伤愈后的山田深悔日本侵华之恶,他写下一纸痛恨战争、想念妻子的家书,交给前来看望的高云航。不久,高云航奉命空袭日本,乘机将山田的这封家书投了下去,恰巧被翘首等候战俘归来的春子捡到。春子向日本民众诵读山田的悔恨书,日警闻讯前来追捕,春子在逃避时坠河身亡。高云航驾机凯旋,时杨立群正在工作队教授难童歌唱爱国歌曲,天上机声与地下歌声融为一体。因《血溅樱花》是部空战片,故当时国民政府的空军司令周至柔担任了影片的军事顾问,并通过他,调动了中国空军60余架战机、飞行员200多人参加拍摄。1944年10月15日,翁文灏的儿子、时任空军某驱逐机中队副中队长的翁心翰上尉驾机升空参加《血溅樱花》的拍摄,第二天,他赴桂林上空作战时英勇牺牲,以年轻的身躯谱写了一曲壮烈的战歌。

由于影片外的原因,何非光编导的《气壮山河》《血溅樱花》等影片1949年后在主流影史中评价很低,甚至被认为因为对国民党和蒋介石大唱赞歌而表现出"反动性"(程季华主编《中国电影发展史》第2卷,中国电影出版社1963年版)。这种完全从意识形态出发来撰写电影史的粗暴做法,今天已经很难得到大家的认同了。

何非光在抗战胜利以后拍摄的影片中,《出卖影子的人》借鉴了歌德名著《浮士德》的故事框架,是部比较奇特的影片。影片写一个叫周立铭的人无意中遇到了万人景

20世纪40年代末,影片《出卖影子的人》在潮汕地区放映时的说明书

仰的财神爷，他把镜中自己的影子卖给了财神，换得了一笔不菲的财富。凭借这笔钱周立铭为所欲为，干了很多坏事，最后激起公愤，人人喊打，他才意识到影子的重要，去向财神爷收回影子。影片具有现实意义，启示了对财富不能过分追求的道理。《中国电影发展史》批评它是"情节荒谬怪诞"的"色情恐怖影片"，显然责之过苛，有失公允。

《花莲港》是何非光在抗战胜利后执导的一部重要影片，写的是活泼美丽的高山族姑娘明娜追求爱情与幸福生活而不得的悲惨故事。影片中明娜与内地汉族医生志清之间被种族歧视所阻隔的爱情悲剧，使观众在心灵深处受到强烈震撼，怀满老人在影片结尾呼吁大家"隔除种族偏见，精诚团结"，至今仍是两岸人民的心声。1948年，何非光执导这部影片时率剧组到台湾雾社拍了两个月的外景，因为影片剧情是写高山族和汉族青年之间的爱情故事，所以何非光邀请了一群本地高山族男女青年参加影片拍摄。剧组人员和这些青年们吃在一起，住在一起，工作之余，教他

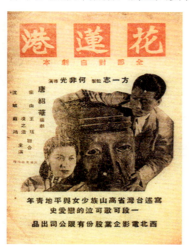

影片《花莲港》特刊

们唱歌，告诉他们祖国的历史；他们也教剧组人员唱高山歌，跳高山舞。影片拍完后，这些高山族青年头顶几十斤重的东西，爬上层层高山，依依不舍地向剧组人员挥手告别。他们要走上12小时的山路才能回到自己的家里。《花莲港》剧组回到上海后，收到了高山族青年们的一封信，信写得非常感人，是用日文写的，由何非光翻译给大家听："亲爱的小姐先生们：和你们生活在一起，共有一个星期。这一个星期我们觉得很快乐，在一生中，这是唯一的甜蜜的日子，也是第一次有人把我们也当作人。以前日本人怎样待我们？现在我们的祖国的同胞才是我们的姊妹弟兄。诸位的热诚使我们感动。自从我们离开雾社后回到深山里做各人的工作，在工作时我们都在回忆与你们在一起的种种，这些在我们是一生都不会忘了的。你们是已经回到繁华的都市上海了，我们却要在深山里等到死，真是羡慕你们。昨天我们又结队到雾社去了，在香蕉树下，围在我们一起跳过舞的树的四周，姊妹们开始哭泣，生在山地的女孩子真不幸啊！现在，我们是隔闭在两个很远的地方，而且永远也没有机会相见了，但是我们对你们的记念是永远的。感谢你们送给我们的照片，谢谢，谢谢。"（旅人《台湾高山族致〈花莲港〉外景队的信》，载1948年8月21日《电影周报》第6期）信读完了，剧组所有的人都怅然若失，深深想念着住在高山里的那些真诚朴实的青年朋友们。《花莲港》公映时报上的广告称其是"第一部以台湾省高山族为题材的爱情巨片"，只这一点，该片就具有相当意义。

1949年以后，何非光这位曾经相当活跃的影人，却因为一些"莫须有"的罪名，

突然从影坛"蒸发",几乎沦为一个无业游民。1958年,更以"历史反革命"和"编导反动影片"两项罪名被判管制。"文革"结束后的1979年,他被宣布无罪,落实政策,安排到上海文史馆,有了一份安定的工作。这以后,两岸的电影工作者重新对何非光其人其事进行研究,也开始出现了一些公允平和的评论。如有学者认为:"从《东亚之光》到《气壮山河》《血溅樱花》,虽题材、体裁、风格全然不同,仍可明显感受到一种镜语表达上的共同向度:开始摆脱传统故事讲述的单一维度,注意到了电影独立的文体价值,着力于对电影语言和形式的独特表现力的发掘,保持着对长镜头尤其运动长镜头所带来的美学效果的执着追求。可以看到,何非光在艰难的创作环境中依然显示了他的艺术直觉和艺术认知的确定性。撇开意识形态的成见,从抗日主题的表达和艺术手法的运用上看,尤其在镜头语言的探索和心理写实的创造性表达上,这些影片皆达到了一定的艺术水准。"(虞吉《大后方电影史》,重庆出版社2015年版)

　　1997年何非光病逝于上海,走完了他坎坷悲情的一生。

影片《花莲港》特刊内页

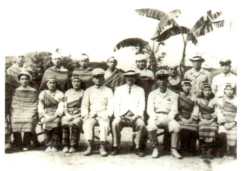

拍《花莲港》期间何非光(中坐着西装者)与台湾雾社原住民及警察合影

张光宇设计制作的影片《东亚之光》纪念碑,何非光(左)与张光宇(右)

怀念徐昌霖

现在还知道徐昌霖这个名字的，也许有不少是因为他病逝后引发的那场遗产官司，对于以创作喜剧而出名的徐昌霖来说，这似乎有点令人啼笑皆非。

徐昌霖出生于1916年，年青时曾就学之江大学英文系，1937年抗战全面爆发后奔赴大后方，考入成都省立戏剧实验学校编剧班，从此一辈子与电影戏剧结缘。徐昌霖天资聪明，又极刻苦用功，很早就走上了创作之路。当时重庆受战时条件限制，话剧成为最主要的艺术活动。几个朋友碰到一起摆"龙门阵"，没说上几句话就会互相发问：最近又看了什么戏？就是在这样的氛围下，山城涌现了一股又一股话剧热潮，徐昌霖编剧的《黄金潮》《密支那风云》等，也成为这股热潮中的几朵颇大的浪花，尤其是由史东山导演的六幕悲喜剧《重庆屋檐下》，以其深刻的批判色彩和强烈的戏剧性而屡演不衰，成为重庆战时戏剧的代表剧目之一。除写作外，徐昌霖还创作长篇小说，创办《天下文章》杂志，主编"当今戏剧丛书"，左右出击，名声大振，被人称为"多产的神童"，与另一天才戏剧家吴祖光有"一时瑜亮"之誉。

1945年8月，日本宣布投降，抗战取得胜利，使老百姓犹如拨开乌云见青天，心中充满了喜悦和希望。但好景不长，随后的心情就像"一江春水向东流"一般，逐波下沉。什么样的事最令人伤心？各人也许会有不同的感受，但从充满信心一下子跌到万念俱灰，犹如一个人苦苦挣扎，总算熬到了头，本以为从此能过上好日子，却不料走了豺狼来了虎豹，生活反而更加艰难了，这时的难过、愤懑和伤心欲绝，肯定是大多数人的一种共同感受。从1945年年底到1946年年初的一段日子，中国的许多老百姓就经历了这样一种从天堂到地狱的伤心岁月。从重庆飞来的"接收大员们"的种种丑态及其产生的社会畸形现象，使老百姓初始生疑，继而失望，最终愤怒。当时的社会现实就是：胜利的果实没有尝到，灾难反而更加深重，民生凋敝，

社会动荡,人心彻底瓦解。社会上流传着这样的民谣:"等中央,盼中央,中央来了更遭殃。"这种前后反差巨大的社会现实引起了很多人的创作冲动,当时以此为题材拍摄的影片很多,如于伶的《无名氏》、沈浮的《追》、张骏祥的《还乡日记》、顾而已的《衣锦荣归》等,其中影响较大的是徐昌霖和汤晓丹合作的《天堂春梦》。

徐昌霖是战后编导影片较多的一个,但他自己最重视的却是处女作《天堂春梦》。影片描写抗战胜利后复员返回上海的建筑工程师丁建华,满怀希望想有所作为。但他们一家不但在上海找不到工作,饱尝生活的艰辛,还要遭受以前做过汉奸大发国难财、胜利后却逍遥法外的包工头的百般欺凌。最后,丁建华走投无路,只能爬上自己从前设计建造的大楼顶上,跳楼自杀。徐昌霖晚年曾撰《影片〈天堂春梦〉的前前后后》一文,回忆自己当年的创作心态:"我在世事如麻、万分心酸和百般无奈中,将所见所闻结合自己的遭遇,逐渐构思为一串串情节,一个个人物形象,倾泻于笔端。"汤晓丹也在《导演者的话》中指出:"胜利以后一连串不合理的社会现象令人不快(即使官方的通讯社也不能讳言'惨胜'和'劫收')。真正有良心的公教人员过不了日子,卑鄙下流的汉奸摇身一变而为地下工作者,这些颠倒乾坤、黑白不分的现象,凡有良知的人都非提出控诉不可。"(参见影片《天堂春梦》特刊载汤晓丹《寄托于希望——导演者的话》)正因为影片融合了创作者的生活体验和对社会现实的观察思考,因此,《天堂春梦》拍得既饱含生活气息又具相当的思想深度,堪称"惨胜"后中国社会大悲剧的缩影,并受到观众和专家难得的一致好评。但影片受审时遭到了电影检查委员会的严厉指责,当时任国民党宣传部长的张道藩直接表示,反对影片的悲剧性结尾(工程师在自己设计的高楼下流浪,然后被迫从高楼上跳下)。无奈,徐昌霖和汤晓丹只能被迫对影片做了八处删改,特别是剪去了丁建华跳楼的镜头,结尾变成了:工程师一家最终向通往郊野的深处走去,让观

影片《天堂春梦》主演路明

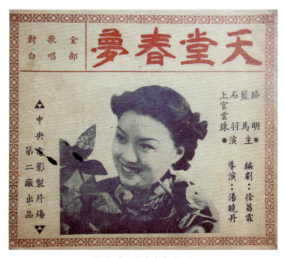

影片《天堂春梦》特刊

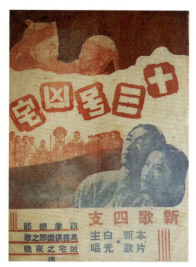
影片《十三号凶宅》特刊

徐昌霖夫妇和子女合影

众自己去问："茫茫大地，何处是他们的归宿？"如此，影片才算获得通过。

徐昌霖这一时期还编导了悬疑片《深闺疑云》、恐怖片《十三号凶宅》、喜剧片《上海12小时》、文艺片《失去的爱情》等，可谓四面出击，多样尝试，显示了多产旺盛的创作实力，他也是当时将商业性和艺术性结合得较好的电影人之一。其中，引起反响最大的是《十三号凶宅》。主演白光曾表示：自己比较满意的影片是《十三号凶宅》；和他同时期的作家沈寂认为：这是一部"显露才华，震撼人心的精品之作"；电影史学家李少白先生在《影史榷略》中也认为这"是当时颇有影响的一部恐怖片"。1947年秋，徐昌霖应"中电"徐苏灵之邀去北京帮他修改影片《甦凤记》的剧本，住在"中电三厂"招待所——一座位于宝禅寺街古老的王府，传说是昔日著名的北京四大凶宅之一——郑亲王府。北京历来有"四大凶宅""五大凶宅"等说法，众口相传，演绎出很多精彩的民间故事，是文学创作的很好素材。徐昌霖住在"凶宅"中，感受良多，灵感陡起。他根据名记者徐盈的小说《德昌将军十三年祭日》，改编成电影剧本《十三号凶宅》，并且亲任该片导演。这是一部情节曲折，颇具传奇色彩的恐怖片，故事的背景原型就是被称为京师"四大凶宅"之一的郑亲王府。影片通过一个家族几十年的兴衰，描写了清末民初社会历史的一些片断，其中有庚子事变的遗恨，有北洋军阀的专横和封建势力的猖獗，有五四运动的警钟，有国土沦陷的悲哀。白光在片中一人分饰莲英、姨太太、小莲和女鬼四个身份不同、年代不同、扮相也不同的角色，创下了电影史上一人分饰多角之最，既大大过足了戏瘾，也真正体现了她演戏的实力。和她配戏的谢添、王元龙、朱莎等也有不俗的表现。长期以来，我们对这类影片一直以一种简单粗暴的眼光来看待，缺少辨证的思想和艺术的分析，今天应该有所改变。其实，这也是一份宝贵的历史资源，对今天的电影发

展有着启迪意义,我们应该好好补上这一课!

1949年后,徐昌霖以很大精力集中于喜剧创作,除长篇小说《东风化雨》外,编导了《太太问题》《方珍珠》《球迷》《双喜临门》等一系列影剧作品。改革开放后,他更宝刀不老,创作了电影《小小得月楼》《美食家》《翠翠》,电视剧《荣氏兄弟》《杨乃武与小白菜》等大量作品,还总结撰写了《论电影喜剧蒙太奇》等论文,为我们这个社会留下了串串健康的笑声。

今天,影视剧创作空前繁荣,大小明星们一个个如过河之鲫,像徐昌霖这样的老艺术家可能早已被人遗忘,但我依然深深怀念这位带给我们很多财富和快乐的老人,并希望有更多的人记得他。

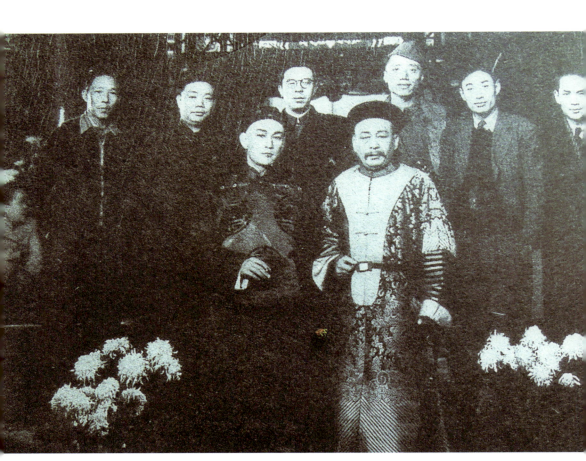

影片《十三号凶宅》工作照,前排左起:谢添、王元龙,后排右二徐昌霖

时隔七十载，今夜"凤"还巢
——纪念《假凤虚凰》等经典影片重返上海

　　2015年12月12—20日，上海电影博物馆联合巴黎中国电影资料中心、上海电影资料馆举办"世相•离岸•重逢——经典影片展"，桑弧编剧，佐临执导，石挥、李丽华主演，由文华影业公司于1947年出品的《假凤虚凰》作为开幕影片于12日晚在时隔半个多世纪后重返上海银幕。为期两周的影展还放映了《西厢记》（1940年国华影业公司出品，范烟桥编剧，张石川导演，周璇、慕容婉儿等主演）、《艳阳天》（1948年文华影业公司出品，曹禺编导，石挥、李丽华主演）等七部经典影片。

　　中国早期影片大都命运多舛，不是遭到毁坏，就是神秘失踪，完整保留下来的不过十分之一。如《假凤虚凰》，大陆在1949年后拷贝就不见了踪影，倒是在香港还由吴性栽先生完整保存着。1972年，纪可梅等一批法国学者在香港研习中国文化，他们的虔诚感动了吴性栽先生，他将包括《假凤虚凰》等在内的一批中国影片拷贝托命给他们。几十年来，纪可梅女士一直将这批拷贝很好保存着，她在法国成立巴黎中国电影资料中心，继续收集、研究中国电影，并在世界各地为推广介绍中国电影进行不倦的努力。现在证明，纪可梅女士保存的这部《假凤虚凰》拷贝也是这部经典影片留存于世的唯一见证，而她也很好地完成了吴性栽先生的托付——这部拷贝曾在一些学术活动期间（如1994年第18届香港国际电影节）放映过，但范围很小，大陆学术界有幸观赏过此片的专家估计不会超过两位数，能在大银幕上原汁原味欣赏的就更少而又少了。这次大陆能引进这部拷贝并在大银幕上公开放映，颇为不

影片《假凤虚凰》海报

1987年4月8日为研究电影史曾拜访佐临先生,并请佐临先生在笔者收藏的《假凤虚凰》说明书上签名

易;而且,放映这部影片的上海电影博物馆海上五号棚,就是当年拍摄《假凤虚凰》等影片的文华影业公司所在地,可谓具有特别意义。这次展映期间,这些影片只在上海电影博物馆和电影资料馆各放映一场,由于场地有限,能有福在大银幕上"一睹真容"的观众,平均下来每部影片不会超过千人,机会非常难得。

虽然时间已过去了30年,但我还清晰地记得1987年春在华山路佐临先生的家里,听他讲述他和丹尼的爱情,几十年前他执导影片的往事,以及当年关于《假凤虚凰》的那场风波。

《假凤虚凰》是解放前少数能引起国外舆论重视的中国影片之一。它之所以受到外国尤其是美国电影界的注意,自然首先要归结于它在国内的轰动。《假凤虚凰》是一部优秀的讽刺喜剧影片,它揭露了资产阶级不择手段,损人利己的行为,也颂扬了理发工人的善良正直和他们之间友爱互助的美德。影片情节结构巧妙,人物形象生动,对话风趣隽永,李丽华和石挥的演技也非常精彩。但由于影片中的人物使用了某些旧社会理发师职业性的习惯动作,以及喜剧影片特有的夸张特色,因此而引起了某些理发业中人的不满,这种情绪发酵蔓延,最后导致在理发行业和文华影业公司之间爆发了一场官司,并一度威胁到影片的正常上映。后"文华"方面一再托人疏通,并花了不少钱财,才化解了这一事件。当时这场官司被新闻界大肆渲染,弄得满城风雨。但人间自有公道,著名报人唐大郎的一篇文章就颇能代表当时人们的普遍心理:"片子还没有公映,据说理发业职业工会在反对它,说它有侮辱理发师的地方,这是那里说起的话?我记得很清楚,全片自始至终,实在没有侮辱理发师的地方,假使说描写他们的动作滑稽一点,就算是侮辱,那倒是理发师们的深文周纳了。《假凤虚凰》的写理发师,没有鄙视过他们的职业,也没有渲染过他们品格上的恶劣,尤其是结局,得了如花美眷,做他

《青青电影》为"假凤虚凰"事件出版的特刊封面

们专业上的内助，无论剧作人，导演者，对于理发师，总是一番善意，现在上海的理发师，不能了解他们，真要使从事艺术者有无以自解之感。"（高唐《没有侮辱理发师》，刊1947年7月12日《铁报》）

这件令人啼笑皆非的新闻事件也惊动了外国人。当年夏天，美国最著名的杂志《生活》画报的驻华记者在上海的汉弥尔登大楼（今福州大楼）采访了《假凤虚凰》的一些主要演员，他们向李丽华提出了很多问题，并为她拍摄了80多张照片。很快，在这年11月号的《生活》画报上，以整整两个版面的篇幅，刊出了有关《假凤虚凰》的报道和李丽华的大幅照片，通栏标题是："《假凤虚凰》——关于一个多情的理发师的喜剧，在上海轰动一时"和"李丽华——堪比好莱坞明星的中国电影演员"。给予一部中国影片和一个中国演员这样规模的报道，在《生活》画报的历史上是没有先例的。细心的读者还能发现，《生活》画报上刊出的几幅剧照，从背景、服装到头饰等，都与以前发表的剧照略有不同，原来这也是美国记者想出来的移花接木的巧计，全部剧照都是在汉弥尔登大楼新拍的。

由于影片本身的精彩和《生活》画报的巨大影响，欧美一些电影发行商对《假凤虚凰》产生了浓厚的兴趣，他们屡次致函"文华"，要求购买版权，但希望将影片制成英语拷贝。"文华"经过考虑，决定先由导演佐临将影片对白译成英语，印成小册子，于1948年初携影片一起赴伦敦征求意见。影片在欧美电影界颇受好评，他们认为，这部影片描写了在乱离时代所产生的男女之间的悲欢离合，其间饱含幽默意识，人物对白尤为传神。这样一部佳片，只有直接制作英语拷贝，才更易为欧美观众所接受。至此，"文华"遂正式决定一试，并仍由佐临主持其事。

1948年春天，"文华"在拍完《艳阳天》以后，特地将摄影棚空出两个月，聘请了20余位能演出英文戏剧的演员，由佐临负责加配英语拷贝。1948年4月，译配工作正式开始。佐临将片名译为《The Barber Tates a Wife》，原片镜头不作增删，仅将发音部分剪换。配音人选均为有深厚英文修养并具一定舞台经验者。女主角范如华由上海体专的运动健将李遂银小姐配音；"三号"理发师由英文《大美晚报》记者马家驯配音，他以前在天津演过英语话剧《王宝钏》；曾在美国参加过舞台剧演出的古巴为"七号"理发师配音；女二号陈国芳的配音是佐临夫人丹尼，她曾在剑桥大学研究戏剧，也是出色的话剧演员。在佐临的指导下，丹尼她们反复演练，最后成绩堪称优异。这年8月，影片运往欧美放映，"文华"为加强宣传攻势，还加印了大量李丽华和石挥的巨幅彩色照片，在美各影院散发。这里，可摘引一段当时美国报刊的报道来证明该片的影响："目前，美国人士看到李丽华照片，不禁脱口高呼'小咪'，在外人目中，李之地位已与英格丽·褒曼和嘉宝等观，认为是东方仅有的美丽女星。"现在学界公认，《假凤虚凰》为首部由中国人自己配音的国产外语译制片。

这次在上海电影博物馆五号棚放映《假凤虚凰》，受到各界的重视，影片结束，

全场起立，大家长时间鼓掌，向影坛前辈们及虔诚保存影片拷贝的纪可梅女士致敬。

还有件事值得一叙，这次影片展开幕之前的前一日12月11日晚，上海电影博物馆馆长范奕蓉女士在附近新农村饭店宴请巴黎中国电影资料中心总裁纪可梅女士和主席郭钧亮先生，我和石川有幸受邀作陪。席间听纪女士谈20世纪70年代她在香港研究中国文化，受吴性栽先生信任，委托保管《假凤虚凰》等影片拷贝事，颇受震动并由衷钦佩。宴后，我拿出《假凤虚凰》当年的说明书，请她签名留念，纪女士执意不肯，表示这是文物，她不能亵渎，何况上面有佐临前辈的亲笔签名，自己更没有这个资格了。最后，她和郭先生应我之请，在印有《假凤虚凰》影片名的电影票上郑重地签上了自己的名字，以表示对这部拍摄于70年前的中国电影经典之作的敬意。

2015年12月11日，请巴黎中国电影资料中心总裁纪可梅、主席郭钧亮在《假凤虚凰》电影票上签名留念

请纪可梅、郭钧亮夫妇签名的《假凤虚凰》电影票，2015年12月12日放映于上海电影博物馆五号棚

2015年12月12日《世相·离岸·重逢——经典影片展》开幕式，《假凤虚凰》放映后相关人员合影，左起：石川、张伟、纪可梅、郭钧亮、李亦中、范奕蓉、郭磊

曹禺和他的《艳阳天》

曹禺先生导演的《艳阳天》，于 2015 年 12 月 13 日在上海电影博物馆联合巴黎中国电影资料中心、上海电影资料馆举办的"世相·离岸·重逢——经典影片展"隆重献映，受到影迷和学术界的欢迎与关注。《艳阳天》是曹禺导演的唯一一部电影，据我所知，这也是这部影片在 1949 年后的首次公映。影片这次只放映两场，机会弥足珍贵。

曹禺是戏剧大师，他酷爱戏剧，迷到发痴的程度；同时，他也喜爱戏剧的姐妹艺术——电影，并从电影艺术中汲取了不少营养。他年青时看过不少电影，中国的，美国的……什么都看，只要能给他有益的启示，能扩大他的眼界，他都来者不拒。著名集邮家姜治方在其晚年回忆录中，还记忆犹新地回忆道：我们在南开同学时，"万家宝喜欢文艺，爱看电影。课后，他时常大谈电影故事，听者如云"（《集邮和我的生活道路》，外文出版社、集邮杂志社，1982 年 7 月）。曹禺曾自诩：阮玲玉"演的电影我都看过"，别人则认为：曹禺的《雷雨》"很像电影"（李健吾语）；《日出》似从美国"《大饭店》电影得到一点启示，尤其是热闹场面的交替，具有'大饭店'的风味"（沈从文语）。事实上，曹禺的确很关注电影界，他的某些剧本创作甚至因此而受到启迪。他在谈到剧本《日出》的创作时曾说："艾霞的自杀，阮玲玉的自杀，这些事往往触动着我，陈白露之死，就

《艳阳天》电影票，上面有影片拷贝收藏者纪可梅女士和郭钧亮先生签名

同这些有着关联。……阮玲玉是触发写《日出》的一个因素。"追溯了曹禺与电影的这些历史因缘，我们对他以后一度"弃剧从影"，加盟"文华"，从事影片《艳阳天》的编导，就不会感到奇怪了。而从直接原因来说，曹禺的从事电影创作，则和他1946年的美国之行有着一定关系。

抗战胜利以后，万众欢腾，就在这种暂时和平的气氛里，1946年1月10日，国民党的中央社发布了这样一条消息："美国国务院决定聘请曹禺、老舍二氏赴美讲学，闻二氏已接受邀请，将于近期内出国。"延安的《解放日报》也马上转载了这条消息。当时官方的文化界代表出访国外的不少，而以民间文化人代表身份出国的，曹禺和老舍是第一次。因此，他们肩负着民间文化使者的重任，重庆、上海两地的进步文化界专门为他们举行了欢送会。1946年3月，曹禺和老舍到达美国以后，讲学、开会、访问、观剧……日程安排得很满，但他们还是特意抽时间参观了美国电影中心好莱坞。曹禺在好莱坞看了不少电影，也参观了他们的摄影棚，并亲眼目睹了导演给演员排戏的过程。他对好莱坞影片的内容并不以为然，但他们先进的技术和高超的艺术手法却给曹禺留下了深刻的印象。1947年1月，曹禺独自一人悄悄从美国回到上海，住在著名影剧导演黄佐临的家里。他和佐临早在1929年就相识了，当时他正在南开大学演出话剧《争强》，刚从英国留学回国的佐临独具慧眼，在《大公报》上发表了一篇精采而内行的剧评，年青的曹禺引为知音，通过报社找到佐临，从此开始了两人长达几十年的友谊。回到上海以后，由于佐临的介绍，曹禺加入了文华影业公司。这时，虽然距他赴美仅过去一年，但国内形势却大为改变：特务横行，灾民遍地，物价飞涨，民不聊生，国共内战的阴霾笼罩着中国大地。这一切促使曹禺写出了《艳阳天》。剧本描写一个乐天主义的律师阴兆时（石挥饰）和一个以前是汉奸，现在是奸商的富翁金焕吾（李健吾饰）之间的斗争。金焕吾为了要强买孤儿院的房产作为囤货的堆栈，不惜运用种种卑鄙的手段来威胁利诱，然而大义凛然的阴律师却将身家性命置之度外，全力与之斗争，终于获得胜利。剧本虽然过分看重了"法律"的作用，但也充分表现了人们渴望"艳阳天"的美好愿望，符合曹禺当时的思想认识水平。

《艳阳天》是曹禺编导的第一部影片，因此他一切小心翼翼，倾注了很大心血。写剧本时他就多次修改，改了好几稿，最后的定稿本，非但一个个镜头都分好，连角度与光线都有详细说明。在一些具体的细节上，曹禺也竭力处理得脱俗不凡，如影片的第一个镜头，是一辆没有人踏的三轮车在空寂的马路上疾驶而行。有些人感到很奇怪，实际上这却是生活中实存的情景，上海人大都碰到过：深夜时分，三轮车没有生意，于是车夫坐在下面的踏板上，一路用脚踏过去，座垫看上去就是空的了。这个镜头虽是平常，却是曹禺从生活中观察提炼出来的，具有浓郁的生活气息，一下子就点出了故事背景。由于当时的条件很差，拍摄中还得应付种种困难，扮演金焕吾的名作家李健吾有一篇题为《中国电影在苦斗中——拍摄〈艳阳天〉偶感》

的文章,将此形容得非常传神:摄影棚"是一个破烂的空壳子,墙外任何声音都可以收进声带,假如心粗意浮,就有可能成为一种额外收获。飞机来了,停拍;风雨声太响了,停拍。然而没有风雨的日子,一定飞机出现的机会更多。天气太冷,摄出的夏天戏有了呵气;拍好了,洗出来一看,底片走光;或者是排好了开拍了,摄影机里面却出了毛病。……导演应付一切困难不算(奔走于审查也是份内),还得应付制片人的成本减低政策。"就是在这样的恶劣条件下,曹禺拍出了《艳阳天》,于1948年5月在上海公映。由于影片触及了当时的现实,因此反响非常强烈,有赞扬,也有批评,最引人瞩目的是曹禺的一群朋友写的评论。巴金赞道:"不用男女的爱情,不用曲折的情节,不用恐怖或侦探的故事,不用所谓噱头,作者单靠他那强烈的正义感和朴素干净的手法,抓住了我们的心。使我们跟'阴魂不散'(指律师阴兆时)一道生活,一道愁、愤、欢笑。作者第一次作电影导演能有这样的成就,的确是一件可喜的事。"而叶圣陶则认为:"事实上金焕吾是不会受罪的,因为法律握在金焕吾们的手里。看戏的一班好人平日恨着金焕吾们,奈何他们不得,在影片上看见金焕吾被判无期徒刑,也就有些'过屠门而大嚼'的快感。然而散出来一想,就不免有空虚之感。"不是真正的朋友,说不出这样贴心的赞语;不是真正的朋友,也写不出这样掏心的诤言。事实上,左翼影坛认为《艳阳天》对法律的强调有开脱当局的嫌疑,因此批评的声浪不小,语词也更为严厉。曹禺没有就《艳阳天》发表什么文章,但他显然颇受震动,以后也未见他再执导影片。这应该是一个值得反省的教训。

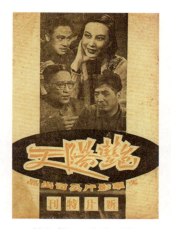

影片《艳阳天》特刊封面

电影连环画《艳阳天》封面

见证一个时代的来临
——《失去的爱情》的故事

这是一部有点特别的电影。影片的原创文本是同名中篇小说，出版于1948年10月。作者刘以鬯长期服务于新闻业，以后卖文于香港，以《酒徒》等作品驰名，是港岛文坛元老级的人物。抗战胜利后，徐昌霖因创作《天堂春梦》而与导演汤晓丹有过一次十分愉快的合作。继之，他读了刘以鬯的小说《失去的爱情》，十分喜欢，遂将其改编成电影剧本，希望与汤晓丹再度合作。

《失去的爱情》描写饱经沧桑的画家秦方千，在抗战胜利后带着多年的相思情回到故乡，寻找他的恋人裘丽音，结果却发现她因生活所迫已经嫁给了不法商人余达。裘丽音的日子并不好过，一直受到余达的虐待。余达还出于卑鄙的目的，将裘丽音与秦方千所生的儿子及裘的老母都逼死。裘丽音欲摆脱苦海而提出离婚，反而更遭来余达的虐待。于是裘丽音将余达毒死，自己也被判死刑。秦方千到监狱和裘丽音见了最后一面，两人永远失去了爱情。小说叙事写人都给人以迷雾般的神密感，其风格有点类似于徐訏的名作《鬼恋》；从内容看，多少有对抗战胜利后局势不满的情绪发泄，这也是当时很多知识分子的共感。徐昌霖改编好剧本后曾表示："小说写得很美，并带意识流，

影片《失去的爱情》剧照

人物很少，只写了旧社会里一对热恋情侣的不幸命运。剧情比较单纯，要靠导演在情景气氛上细腻的妙笔生花，如果拍得好，可以争取拍成一部含情脉脉的淡雅的文艺片。"（《回忆我与汤晓丹合作的两部影片》，刊《徐昌霖文集》，文汇出版社2010年版）正因如此，徐昌霖怕自己执导经历太浅，功力不够，故请出了名导演汤晓丹来执导该片；至于影片的男女主角，两人则不约而同地想到了一起：请正在新婚燕尔中的金焰和秦怡主演最为合适。汤晓丹导演功力深厚，他很好地把握了小说和剧本的基调，完美地将《失去的爱情》演绎成为一部淡雅而又带有忧郁的文艺片。秦怡十分喜欢这部影片，20世纪90年代在"汤晓丹艺术研究会"上，她曾激动地表示："我很喜欢这部片子，老汤拍得很有味道。老金过世了，我和他只合

影片《失去的爱情》海报

作过唯一一部片子，虽然当时拍的是黑白片，但仿佛有情有景，有声有色，我想今天的的观众也许会喜欢。"

据汤晓丹在《路边拾零》中回忆，他开始执导此片时，上海的形势已十分紧张："我们商定金焰和秦怡这对新婚夫妇担任男女主角，很快便开动机器。这时，上海

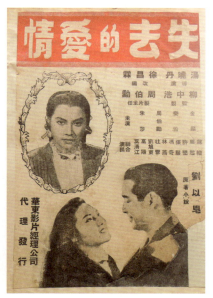

影片《失去的爱情》特刊

临近解放。我白天忙着去摄影棚，晚上很晚才回家，有时日以继夜连拍两天才休息。"这样紧赶慢赶，仍然赶不过形势的发展。1949年5月，上海迎来新生，此时，影片拍摄尚未过半，但因影片基础还不错，故得以续拍。数十天后影片拍好送审，"终于审查通过"，被允许公映，但映期极短，显然并不受欢迎。这也是当时这类影片所普遍遭遇的尴尬，如桑弧的《哀乐中年》也是。其实，作为导演的汤晓丹对此是有清醒认识的，他在当时的一篇文章中写道："不幸的是《失去的爱情》究竟还是解放前后的过渡产物。解放前匪帮们的临死挣扎，我们担心为了透彻的发挥，蒙受无理的腰斩。解放后，这些担心不必介意了，可是另外一个担心却来了，我们总觉得丢开工农兵，只是轻描淡写地

暴露小资产阶级知识分子的弱点，以无关痛痒的笔调来批判他，总觉得不够劲。这点，只要是庆幸现在已经得到自由发挥自己的战斗意志的文艺工作者，都有同感。"（汤晓丹《〈失去的爱情〉摄竣琐语》，载1949年10月19日《影剧天地》第6期）汤晓丹描述的的确是当时文艺工作者的一种普遍心态。

《失去的爱情》是金焰和秦怡结婚后拍摄的第一部影片。本来，金焰并不愿为"国泰"拍片，但因秦怡当时已答应徐昌霖邀请出演片中女主角，故也就"妇唱夫随"了。2004年8月，《解放日报》记者采访秦怡，事隔50余年，秦怡还清晰地记得这部对她和金焰的新婚之喜有着纪念意义的影片。她回忆道："片子很感人，又有意义，可惜，只放了几遍就没了，现在连拷贝都找不到了。我自己都没有看过全片，只断断续续看过点样片。"本文所附这本《失去的爱情》的说明书，正是1949年"只放了几遍"时散发的，数量本来就少，能被有心人保存到今天的恐怕就更寥寥无几了。特刊由"华东影片经理公司"所监印，这是当年负责管理华东所有影院的一个临时过渡机构，当时中宣部有令："凡接收之影院均隶属该公司。"《失去的爱情》这部影片可说见证了旧上海向新上海的历史过渡。